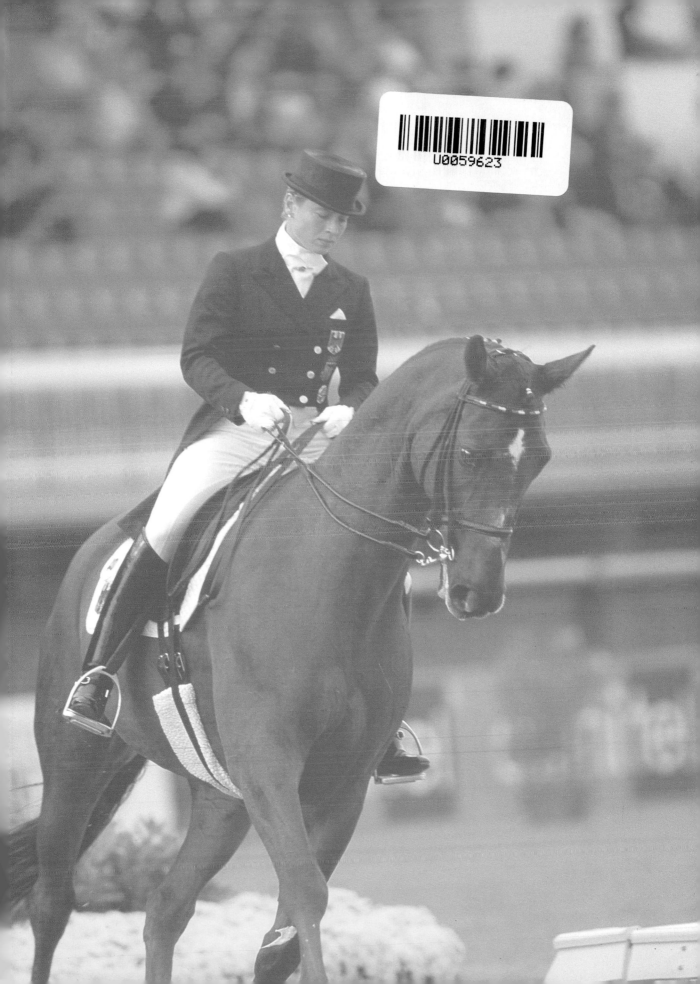

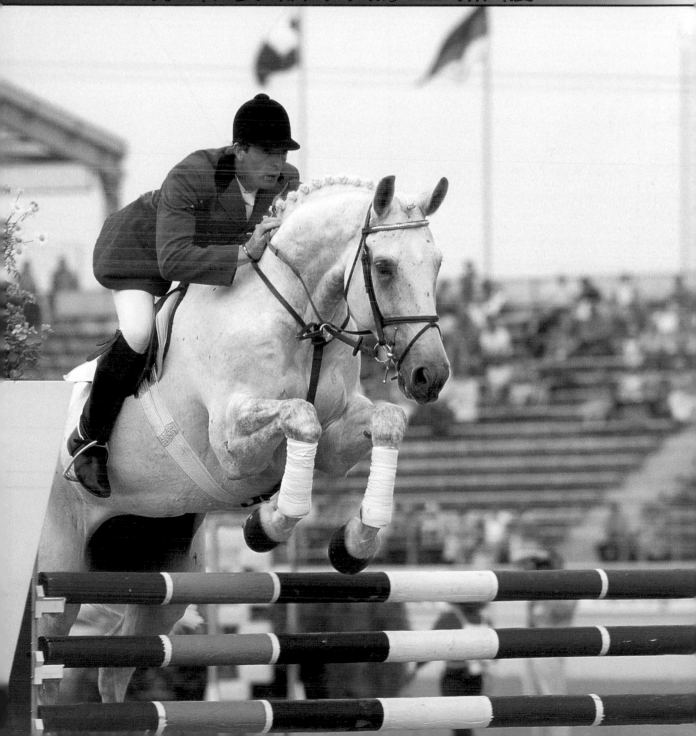

馬術寶典

The Horse Riding & Care Handbook

騎乘要訣與馬匹照護

前言

沒有許多運動能夠像馬術運動一樣，如此刺激且極具吸引力。我想，這其中有許多的理由：騎馬包含了與動物培養良好的互動與養護照顧等，牠們需要我們的尊重與扶持、鼓勵。所有的參與者可以自由選擇屬於他們自己的活動方式，從休閒輕鬆的田野間騎馬漫步，到令人屏息刺激的越野障礙賽，都有其各自的擁護者。這項運動也是極少數從基礎競賽等級至奧運競賽等級都把男女放在平等地位比賽的運動項目。

數世紀以來，馬匹與人類的發展即具有相當密切的關係。由彼此互信、相互了解尊重而培養出的人與馬匹之間的良好關係與親密互動，如今仍難分難解。

本書多樣化呈現與馬匹相相關的種種面貌，從飼養照護至基本騎乘、競賽等。它為初學者以及馬主們提供了許多實用的建議、資訊等以幫助大家深入了解馬兒。最重要的是，這本書充分展現出了馬術愛好者——不論其具有社會地位與否——的熱情與奉獻精神。

謹代表 FEI（國際馬術總會，International Equestrian Federation），祝福這本書能夠帶來熱烈的迴響。

國際馬術總會（Federation Equestre Internationale）主席
HRH The Inanta Doõa Pilar de Borbõn

於瑞士，洛桑市

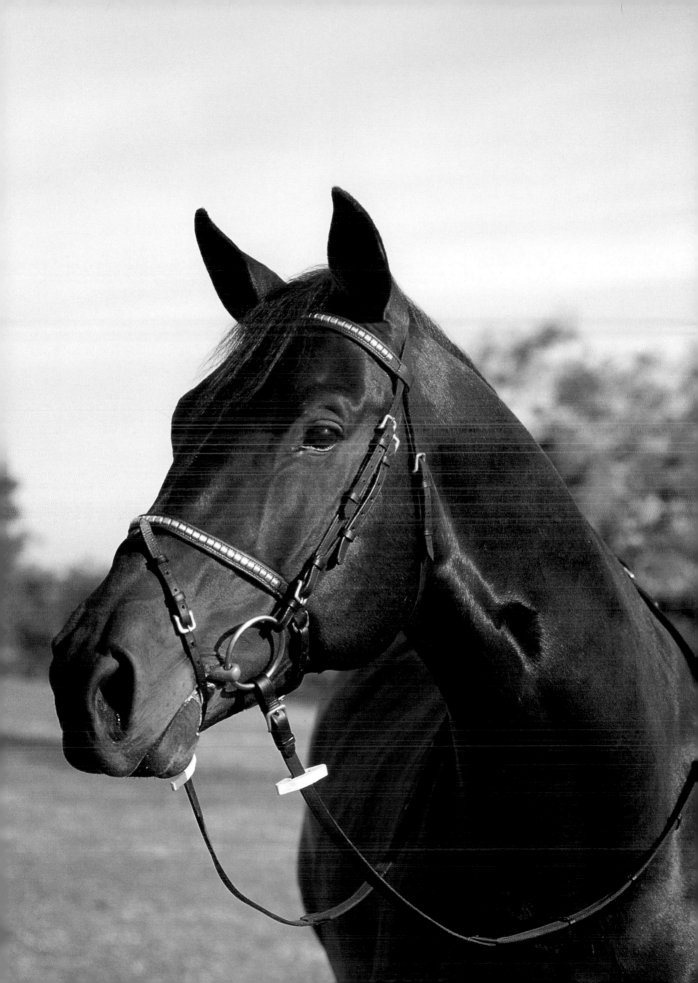

目　錄

馬匹的歷史與進化

馬匹的化石保存在哺乳動物中可說是相當完整，因此馬匹演化的過程也有著詳盡的紀錄，從過去遺留下來的痕跡中，可以證明出馬匹是美洲大陸森林中的奔馳的先驅。

五億年前，馬的體型大約僅是一隻狐狸般的大小，腳蹄與現代馬的腳蹄不同，其前腳有四隻腳趾而後腳有三隻腳趾。隨著當時在潮濕的沼澤森林和林地以吃植物葉子為生的生活方式而發展其頭骨與牙齒。上圖一是始祖馬，也就是現今馬匹的先驅，是馬匹最早期的樣貌。在百萬年之後，由於氣候以及植物種類的改變，始祖馬也隨之逐漸演化為漸新馬，其體型大約是綿羊的大小，有著較長的脖子和腿，同樣的，亦是以腳趾代替了腳蹄。

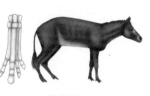

始祖馬

漸新馬

大約在距今二億五千萬至一億年前，中新馬出現了，體型已大致是現在小型馬大小，但仍是以三隻腳趾取代腳蹄。中新馬被認為是從吃植物葉子的動物到吃草動物的轉捩點。性喜好居住在廣大的草原之中，在冰原大量融化、森林逐漸減少的時期，中新馬在北歐及美洲地區大量的繁衍。

而在距今約七千到二千五百萬年前時，僅有一隻腳趾，也就是有

中新馬

腳蹄的馬終於誕生了，這樣的改變使得馬在速度和力量上都有顯著的增加，也與現在馬匹的樣子較為相似。

馬匹演化史的最後一個階段就是演變成現在的馬的樣子，也就是大約在二百萬年前，現代馬的前身以及其他如驢子、斑馬等動物紛紛出現。

在更新世（大約是二百五十萬年前至一萬年前）期間，現代馬逐漸從美洲的森林與平原中，經由現在亞洲與美洲間的白令海峽陸橋移居到廣大的歐洲草原。而大約在一萬至八千年前，不知為何地，馬兒突然從南北美洲消失無

馬匹總是保持著警覺性，並將與生俱來的優雅及美感表露無遺。經過人類幾世紀以來的馴養，馬匹漸漸地摸索出與人類之間的特殊良好互動關係。

真馬

馬

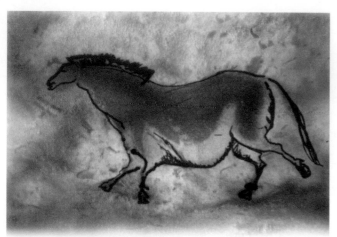

早期的人在洞穴的壁畫中所畫出的馬匹，此畫出於法國拉斯科（Lascaux）。

蹤，直到西元十六世紀時西班牙征服者前進美洲之後，才使馬兒重返美洲大陸。

然而，儘管馬匹曾消失在美洲大陸好長一段時間，但馬匹在亞洲及多數的歐洲地區的這段時期卻仍廣為繁衍。

而在中石器時代時（約西元前一萬二千年至西元前三千年前），冰原又再一次的撤離了地球的北端。西元前九千年到二千四百年的新石器時代的南歐地區，是表彰人類從遊牧民族的生活方式轉變為定居下來耕種及馴養動物的時期。馬匹大概就是新石器時代在黑海與裏海周圍的大草原上人類部落第一種馴養的動物了。馬匹一開始主要是為了用來拖運貨物而馴養，一直到後來，人類才發現馬匹可以用來騎乘當作個人代步工具來使用。

人類文明的發展本質上與馬有著密切的關係。能夠以馬代步大大的提升人類探索世界的能力，使人類對於這個世界的認知又更近了一步。人類可以跨足到更遠的地方去尋找食物，使得在農作物荒無期間能夠從別的地方得到補給品度過難關。以馬代步作為交通工具，促使人類擴張了生活版圖，使人與人之間的溝通聯絡更加頻繁，當然，因此也造成了更多部落間的衝突。早期，馬匹在戰爭、擄掠、探險及殖民活動中都扮演著相當重要的角色。

前人為尋找較溫暖適合人居的地區向南方移民，最後決定選擇在肥沃月灣，也就是由幼發拉底河及底格里斯河兩河流域的美索不達米亞平原（現今的烽火連天的伊朗及伊拉克）定居下來。好景不常的是，西元前 3000 年前時的一場大洪水將當時的平靜生活給擊碎，將許多歷史基礎的古文明以及古文化淹沒殆盡。

回朔西元前 2000 年到 1500 年埃及的中世紀王朝，有文獻記載統治著上埃及和三角洲的希克索斯王朝 Shephered 國王駕著雙輪馬車的紀錄；而雙輪馬車在新王朝（西元前 1570-715 年）的時候亦被記載用來征服腓尼基及巴基斯坦。馬匹在克里特島的美錫尼文明時期（西元前 1900-1200 年）被用來在打獵、騎乘以及戰爭時使用，而也可能因此在西元前 800-700 年時被西斯安人（Scythians）帶入了希臘，西斯安人可謂是馬術藝術及愉悅的騎馬概念的發展者。

現今我們所使用的韁繩裝備亦根源於早期的騎馬裝備，而馬鞍、腳蹬及馬蹄鐵則追朔至中國的西元前時期，第一副口銜的證據是出現在西元前 1500 年以青銅製成，估測是由烏克蘭的遊牧民族所使用，但這副口銜看起來應該是駕馬車時用的配備，而非騎馬裝備。過了許久之後，當阿拉伯人開始騎馬後，他們發明了一種無口銜的籠頭，稱為 haqma，這個單字後來被轉變成為馴馬繩的英文單字 hackamore。

在希臘，馬匹漸漸地開始成為了文學作品、藝術品、陶器及雕塑品的主角，如雅典巴森農神殿的門楣等。一名古希臘女詩人莎芙（Sappho，西元前 610-580 年）甚至寫出「在這黑暗的社會中，惟有馴馬人最為可愛。」這般意境的詞句。大約在西元前 400 年，一名精通歷史學及馬術的雅典軍人色諾芬（Xenophon）寫了一本叫做《馬術的藝術》（Perihippikes）的著作。他將對於馬的感覺以及一些基本守則論述於其中，特別的是，書中內容的論述含有現今所大力倡導的以溫和而非以暴力強迫的手段訓練馬匹的觀點。

西元前 336-323 年期間，亞歷山大大帝與他的戰馬 Bucephalus 造就了戰爭的傳奇。這匹相當具有靈性的戰馬傳言只有亞歷山大大帝能夠駕馭，牠載著亞歷山大大帝穿梭在亞洲大小無數的戰役之中，最後比亞歷山大大帝早了

在歐洲及中東所發現的早期馬匹藝術品。

三年辭世，安葬在印度的傑赫勒姆（Jhelum River）河畔邊。

　　不論是戰爭或是和平、殖民或是移民時期，馬匹可謂是造就人類歷史旅程背後的隱隱推手，但有關於騎術的發展仍舊在希臘王朝作為一項在自家傳承的藝術而原地踏步。

　　馬匹的使用促進了羅馬王朝從漢尼拔（Hannibal）擴張至哈德良（Hadrian）；使一些以騎馬代步的部落如汪達爾人（Vandals）、法蘭克人（Franks）、高斯人（Giths）在西元四、五世紀時，能夠從東部大草原一路侵略至中歐；使十字軍一路從歐洲進入了基督教的聖地，也藉此與阿拉伯的養馬人相互交流，學習他們的馬術技巧以及在沙漠中的飼養技術。而他們也因此發現了阿拉伯馬如閃電般的速度、堅忍無比的耐力和高度靈性等優良特質，這些特質日後也都成為影響人類致力於馬匹發展繁殖的重要因素。

　　在中世紀時期大家對武士的印象就是他們與厚重裝甲配備的戰馬，並參加相當受女孩子歡迎的馬上比武大會。在這個盛會裡，擁有豪邁勇敢氣質的武士比擁有優良的騎術還要受到女孩子青睞。然而，在戰場上，武士與戰馬身上的盔甲、武器等裝備往往超過 400 公斤重，過度笨重累贅的裝備其實反而大大的降低了戰爭攻擊的效率。之後，英國亨利五世將武士身上的裝備輕量化，改用機動性更強的弓，同時加入步兵團隊，這些戰術策略的改變使得他們

在地面潮濕的阿琴科特戰役（The Battle of Agincourt）中與法國騎兵部隊交手時大獲全勝。

　　最後，十五世紀時火藥及槍枝的發展使得武士們可以捨棄掉一些沉重的裝備，速度及機動性也就相對的大幅提升。大量擁有槍枝及馬匹的結果，使得西班牙征服者赫爾南柯爾特斯（Hernán Cortés）成功的征服墨西哥的阿茲提克帝國、法蘭西斯畢薩羅（Francisco Pizarro）推翻祕魯的印加王朝。最後，才終於將馬匹重新介紹給其原始孕育之地──美國。

亞歷山大大帝騎著他傳說中的戰馬 Bucephalus，帶領著他的軍隊在亞洲大獲全勝。

同時，在歐洲的文藝復興時期，古代訓練及騎馬的方法被重新發現與探究，騎術教育逐漸變成年輕的貴族皇室成員必學的課程。在這段期間中，格里索內（Frederico Grisone）所著的《騎乘守則》（Gli Ordini di Cavalcare）於西元 1552 年出版，其所受到的重視與色諾芬大抵雷同，但格里索內所使用的方法及觀點缺少了如何與馬和諧相處以及相互了解這一個環節，這是比較遺憾的。另外，在那波斯學校（Naples School），一位路易八世的老師 Antoine de Pluvinel（1601-1643 年），在這個大多以暴力強迫手段以達到馬匹訓練目的的年代，他也提倡馬匹的訓練要順應其自然運動方式進行，而非利用暴力手段使馬屈服。

西元 1733 年，Francois Robichon de la Gueriniere 出版了他的第一版著作《騎兵部隊學校》（Écolede Cavalerie），這本書至今仍是從十六世紀晚期即設立的維也納西班牙馬術學校作為基礎奠定的參考用書，該校以古典騎術著稱。

當各式各樣的騎術風格開始出現，為了不同的功能，如打獵或是拖曳重馬車等目的而研究發展的飼育方法也就開始隨之而出。幾世紀以來，馬匹皆以充當交通工具為主要用途，而不論是工作用途或是代步工具，直至今日馬匹仍在許多人的日常生活中佔有重要角色。

不論是戰爭或是和平、探險或是開發新天地，馬匹一直持續的影響著人類歷史的發展，直到西元 1769 年蒸氣引擎的出現，才漸漸有所改變。工業革命的發生改變了人類一直以來仰賴馬匹的生活方式，而當機器取代了許多原本倚靠馬匹進行的工作時，人與馬的關係漸漸的從工作的互助生存關係轉變為愛馬人士以嗜好、以休閒娛樂的騎乘為主。

建立人與馬的關係

人馬關係的建立是一項長期的事情。你若是非常了解這個動物，則在與牠相處的同時必也可以得心應手且享受於其中。想要與馬匹有良好的關係就要先試著了解牠們的心理，為了要能夠預測馬匹的下一步舉動，必須要先去了解牠們的思維模式以及會做出特定舉動背後的原因，人馬的相互了解亦以人馬相互與對方建立的信心為基礎。

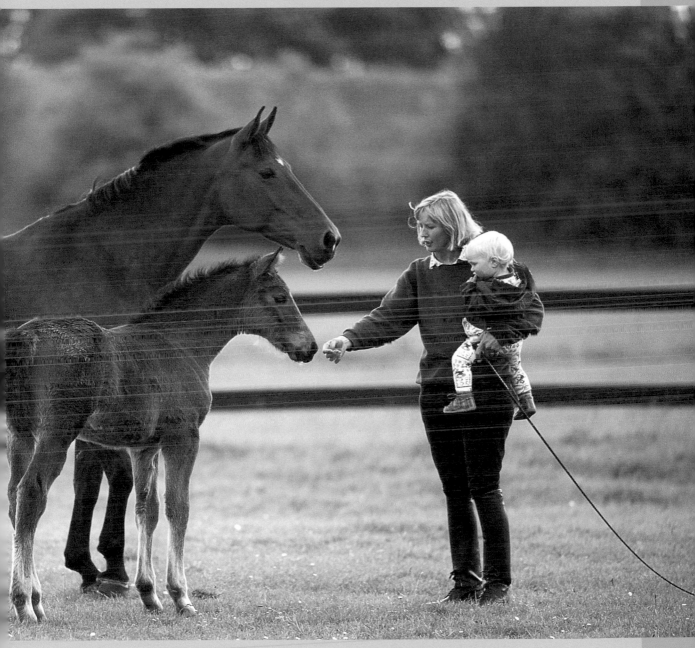

人與馬良好關係的建立最好是從小時候就開始進行。圖中是兩位母親互相介紹彼此的孩子給對方認識,良好的信任以及陪伴的關係可是一輩子的事情。

當馬感受到威脅時,牠的第一直覺就是逃跑,由於牠的攻擊能力不強,寧願以逃跑減低受傷機率也不要貿然攻擊。而當人類在受到威脅時,會先根據當時情況配合過去的經歷及教訓思考後做出反應。同樣地,馬匹的反應也可以經由後天的訓練養成,及早給予馬匹訓練以及教育可說是相當重要的。我們不可能叫一匹馬完全忽視其自我的本能反應,要求牠們完全不會害怕或是憂慮,但透過良好的訓練可以使我們適當的掌握這些反應,正面的教育牠們某

些特定的情形或是物體是不需要擔心害怕的。在馬匹感到害怕的時候，一般認為其訓練者或騎手應該適時的安撫牠、鼓勵牠以平撫其不安定的負面情緒和想要逃跑的本能反應。

馬匹屬於群居性的動物，對於其他馬匹、其他生物、甚至是人類的到來都是抱持著歡迎且接納的心態，但居住在馬廄的馬匹群們仍舊會建立起牠們自己的尊卑順序。即使地位最高的種公馬已經被安排住在馬廄的最後一間，但每到了餵食時間時嘶吼最大聲的還是牠；根據一些頂尖騎手的經驗，他們已退休的公馬總是在他們進入馬廄時開始瘋狂的踢牆壁或房間門引起眾人的注意，因為牠認為「牠的」騎手已經來了！

現今透過殘障孩子與迷你馬互動作為治療的方法已廣泛的受到肯定，培養殘障孩子們毫不畏懼地與體型較小的馬兒們和諧相處，發展良好的互動關係，這些活動的進行都必須建立在最初始訓練者與馬匹培養出來的良好互信關係中。

過去的記憶及學習

過去馬兒曾體會過的恐懼瞬間可能在馬匹的心裡造成永久或至少是多年的陰影。事發的地點及環境，對牠而言可說是印象深刻，這也就是為什麼一匹平時鎮定乖巧的馬會在面對某些看似平凡無奇之處時會突然感到不安或甚至要驚惶逃跑的原因。或許就是因為某個地點或是當時的處境令牠回想起了過去那不安惶恐的事件而直覺反應想要逃離。對於記憶力超強的牠們來說，那些過去令牠不舒服的的回憶可說是一個揮之不去的陰影。

初學者總是在第一堂課的時候被時時提醒「別緊張」。在這個階段的學習中，教練通常是挑選經驗較豐富的馬匹來訓練騎手，使初學者能夠毫無顧忌的放輕鬆。而尋找騎坐的正確感覺，初學者在一開始的學習，也必須要透過安心、安全的感受來建立自信心。

了解馬匹的心理可以增進與馬匹的關係，使馬匹愉悅的回憶當然也會令馬匹印象深刻，這也就是為什麼訓練馬匹需要花費很多心思的原因。常常可以聽到選手談話間會討論「我的馬最喜歡……動作」、「我不要再往那裡騎了，因為我的馬不喜歡……」之類的內容，因為他們知道馬匹對於過往不愉快回憶的印象是相當深刻的，當然，也不希望他們的愛駒不開心。

馬匹將人類與牠的接觸視為一種群體活動，而在這個群體的階級制度中，騎手及訓練師的智慧及能力佔了上風，馬匹佩服人類的能

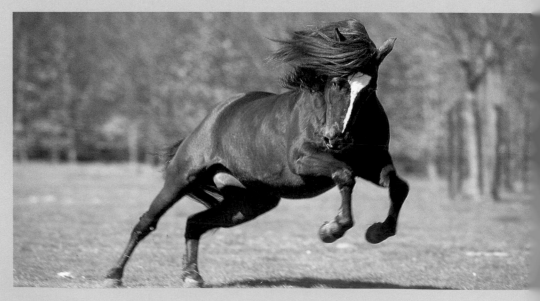

對被馴養的馬匹來說，在草原享受寬廣的自由可能已是久遠甚至模糊的回憶，但絕對是令他難以忘懷的。這匹公馬正活力旺盛雀躍的在慶祝牠所獲得的自由。

力而甘屈於人類之下，因此人類才得以操控這個力量足足大了人類好幾倍的動物，人與馬的關係數千年以來才會如此和諧。

透過例子來學習

新生的馬寶寶出生後不久旋即會站立，開始緊跟著牠的母親，這是天生為了預防有危險時隨時可以逃亡的能力，因此即使是在安全的環境下出生，小馬寶寶仍舊會自動的向媽媽或是其他群體中的夥伴們學習仿效，現學現賣。

年輕的小馬深受較年長的馬夥伴所影響，因此周圍有經驗豐富、表現優良的年長馬能夠陪伴在側，對年輕馬的教育可說是非常的管用。馬匹會去模仿其他夥伴的行為，因此年輕馬第一次出野外的時候由經驗老道的馬匹在旁陪伴可以使年輕的馬兒安心，讓年輕馬了解到水漥、汽車或是小蟲子是沒有什麼好怕的。同樣的，在三日賽越野障礙超越的訓練也可使用相同的方法。一旦最初始的自信心建立起來了，年輕的馬匹便可獨自把工作完成，這也就是為什麼需要經驗老道的在旁馬作為榜樣協助的原因。相對地，若年輕馬居住的馬房在有壞習慣的老馬（如嚥氣、咬木樁……等）馬房的旁邊，年輕馬也同樣很快的就會跟著仿效那令人頭痛的壞習慣。

平均來說，馬匹完全的成長成熟的年齡是四歲，從三歲起，若馬匹的身形發育成熟完整，則可以開始學習乘載騎手的重量，在到可以開始進行一連串訓練之前，還需要幾個月的時間，使牠更趨成熟。

在馬匹的生活之中，訓練時的讚美是不可或缺的。若是常以鞭子或是斥喝的聲響逼迫馬匹因畏懼而依指令就範，會造成以後也許只有脅迫牠的工具（如鞭子等）出現，才能使牠做出某樣特定行為。在馬表現良好時，應該要口頭給予鼓勵，輕拍或是撫摸牠，以提升牠的自信心。若在教導馬匹新東西時教導的方式正確，馬匹便可隨即領悟並立即做出反應。而新鮮正面的初體驗會使馬兒的印象深刻，因此，給予馬匹一個安輕、柔和的良好學習環境是很重要的。

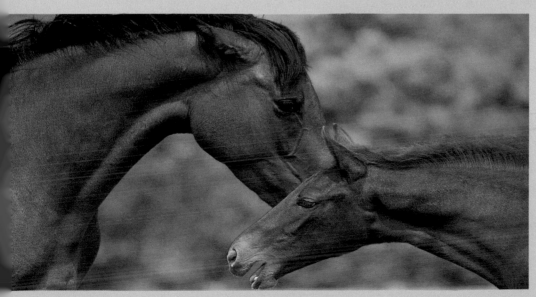

在野外生活中的馬群，會自然而然的建立起牠們自己的階級制度，每匹馬知道自己在群體之中的地位及與其他人的關係。

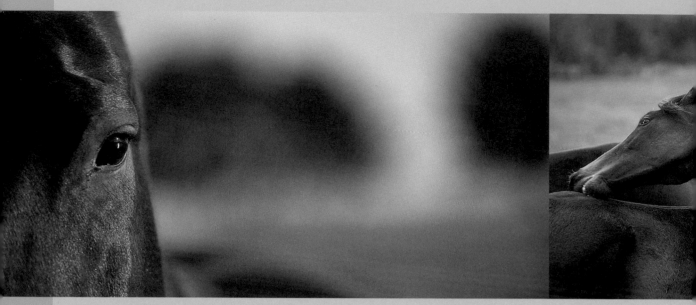

眼睛，分別在頭的兩側，提供了相當寬廣的視野。

了解馬兒的感覺

要能夠深入了解馬匹對事物的反應可以學習從馬兒的觀點聽見、看見及感受世界開始。

視界

很多人都說馬匹的眼睛好像會說話一般。馬匹的眼睛可以說是陸生哺乳動物裡面最大的，從牠們的眼神之中可以看出牠們內心的感受是信任、充斥著不確定感亦或是恐懼。與大多數會被捕食的動物一樣，馬的眼睛位於頭部的兩側以供他們有寬廣的視野。在牠們廣闊的世界中，只有兩處盲點，一處位於馬體的正後方；另一處則是在馬鼻子正前方或下方六英尺處。若是你正面直直的向馬的方向走去，當走到牠看不到的地方時，你會發現牠會立刻側身或是回頭直到牠再度看到你為止。舉例來說，當你想要去抓一匹馬的時候，若是從牠的身側，也就是牠看的見你的地方靠近，牠就會乖乖站在那裡等你慢慢走過來；但你若是從牠的正後方靠近，你就會發現牠會整個轉過身來或是回過頭來看你。而較年輕或是情緒較為緊張的馬匹遇到有人從牠看不見的盲點靠近時，可能就會以馬後踢伺候囉！

由於天生的眼睛位置，馬匹在看某些地方的東西時頭和脖子會隨之移動。當馬頭舉得老高的時候，牠是看不見前面的地面的，因此當馬在走崎嶇的地面時，頭都會拉低認真的看牠要走的地面；當路面不熟悉或是有陌生的物體在地面或是一邊有籬笆時，牠會將頭偏向一邊以求能夠看得更仔細；在遇到陌生的物體時，牠的頭便也會側向一邊甚至連步伐也會跟著側向一邊的通過。這些動作都是馬匹遲疑的表示，騎手必須要了解馬兒的心理狀況，給予年輕的馬匹一些機會去看清楚那些物體。

若是在馬匹正對某樣事物感到遲疑時，騎手反而給予懲罰逼迫其前進或是自亂陣腳的失去平衡、拉扯韁繩，這些反應都會立刻被馬兒接收且植入深刻的印象，成為牠日後面對相同處境時的陰影，造成負面問題的基礎。

曾有人認為馬是色盲的動物，但證據卻相反的顯示出馬匹似乎對於黃色、綠色、藍色辨認的反應能力比紅色、紫色及灰色要來的強。而馬兒可說是千里眼，可以看到人看不到的距離並且具有良好的夜視能力。

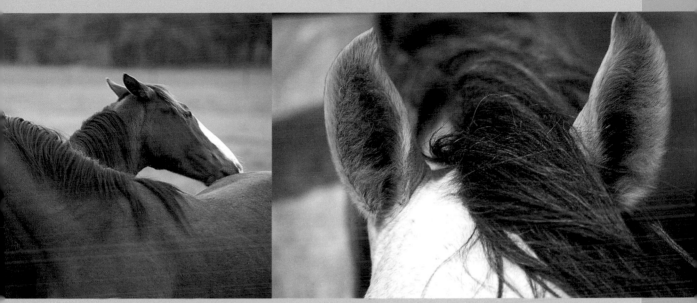

互相替對方搔癢渡過愉悅的美好時光。

從耳朵的狀態可以看出馬匹的當時情緒，不論是恐懼或是當時的工作意願。

觸覺

馬匹對於觸覺非常的敏感，有隻蒼蠅停往牠的背上牠都知道（你會發現牠被蒼蠅停留的那個部分皮膚會一直抽動、筋攣，直到蒼蠅離開為止）。當馬兒在供人騎乘時，馬匹對於騎手一直持續不斷或是誤用的以腿部施加壓力強迫其前進的動作是感到相當無奈的，久了以後反而造成牠對這些指令麻木不仁，對於腿部的訊號失去了敏感度。要記住，當騎手在駕馭或是要求馬匹時，使用溫和但堅定的態度才能夠造就最好的結果。每天例行的清潔馬匹動作可以幫助建立馬匹對於人的觸摸的正面感受，這些親密的交流動作對馬匹來說可說是一件很舒服的事情呢！當馬匹在一起的時候常常可以看到牠們會在一起互相替對方搔癢，這是馬匹拉近彼此友誼特殊溝通方式。

聽覺

馬匹的耳朵姿態可以表達千言萬語，除了有敏感的聽力之外，機動性也相當強，牠的耳朵可以隨著聲音的來向而轉動，所以可以輕易的看出牠正在注意著什麼事情。當馬場馬術馬

正專注於騎手的指令時，牠的耳朵會柔軟的向後擺往騎手的方向，表示牠正專注於騎手給予的指示。當馬兒正專注於聆聽遠處的某個聲音時，牠的耳朵會朝向聲音來的方向仔細的聽著。而當馬匹在生氣或是不開心時，牠的耳朵會向後倒，好似要隔絕那些冒犯牠的情形或是聲音一般。

嗅覺

嗅覺是影響馬匹行為模式中重要的一環。母馬靠著嗅覺去辨認自己的孩子，而公馬則是用嗅覺去尋找發情的母馬。另外，在野外生存的馬匹會利用嗅覺尋找附近的水源，也可以本能的利用他們的嗅覺避免自己走到泥濘或是沼澤道路。

味覺

馬匹偏好甜食，他們天生的本能嗅覺及味覺可以避免自己吃到通常味道偏苦的有毒植物。當馬一嚐到不像牠喜歡的甜甜草味時，就會立刻把這個奇怪味道的食物吐出來。馬兒也有找尋美味食物的好本領，牠可以很輕易的學

馬兒具有良好發展的嗅覺及味覺。

習到如何找尋飼主身上藏的蘿蔔、薄荷糖球或方糖。

聲音

馬兒所發出的各種聲音表現出了牠的情緒,有母馬輕柔對馬寶寶的嘶啼,也有公馬警示入侵牠領域的尖銳嘶吼聲,以及熱情歡迎騎手到來的嘶鳴。當騎手騎乘時,最常聽見的就是馬兒噴鼻息或像是用噴嚏的聲音來表達牠的專注以及對於指令回應的高度意願。

表達

馬兒利用牠的身體及臉部表情來表達牠的想法。舉例來說,輕輕的搖著尾巴,是馬兒輕鬆愉悅的表現,而緊張下沉的尾巴則表現出馬匹緊張或是準備要打架的情緒。不停的出汗未必是代表馬兒筋疲力竭,也有可能是因為情緒的興奮或緊張(例如準備要參加大型比賽或表演之前)而造成。

替馬兒及騎手配對

替馬兒及騎手配對就如同人與人找尋相互契合的朋友一樣,馬匹依據其生長環境、天份及發育速度造就了不同的脾氣與個性。基本上,沒有所謂壞脾氣的馬兒,只有會為逃避一些過往壞經驗的陰影而產生一些不當表現的馬匹,壞馬兒是後天成就的,而非天生的。

除了要妥適小心的訓練馬匹外,也要避免可能造成牠們負面陰影的發生,因此,為馬匹安排適合牠的騎手可說是相當重要。例如對於反應快速卻性格緊張的薩拉布萊道馬(Thoroughbred,又稱英國純種馬)來說,碰到經驗不足的騎手給牠的一些折磨可以很快的使牠失去自信心。一匹個性內向悠閒的馬匹卻被強迫每個禮拜進行衝刺及高速障礙超越訓練,甚至密集的參加比賽也同樣的會使牠感到氣餒與灰心。因此,為避免人馬的配合會造成任何一方的不愉快,如何為騎手選擇個性、技術相當的基本配對常識也就相對的重要,這是造成騎手與馬匹對於相互合作這件事情能否感到愉悅的重要關鍵。

一般說來,年輕的馬匹比較需要經驗較豐富的騎手來搭配,而初學者最好挑選性格穩重或是經驗老道的馬兒。我們不應該將人類的負面情緒發洩在動物身上。馬兒也可以感受到人

這個動作也就是費洛蒙反應，會出現在當牠遇到令牠感興趣或是覺得氣味獨特時。

正在嘶鳴的馬，這樣做是爲了要與在馬廄的夥伴們溝通。

類的情緒，相當具有靈性的牠們可以感受出週遭的氛圍是正面抑或是負面的。信任以及和諧是每段良好關係的基礎，當人馬的關係良好時，必定能夠擦出更多意想不到的火花與共鳴。

一匹訓練良好、經驗豐富的馬匹可以幫助年輕或是沒有經驗的騎手增加自信心。

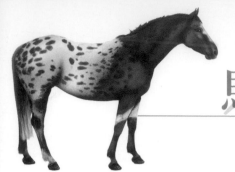

馬匹的顏色與品種

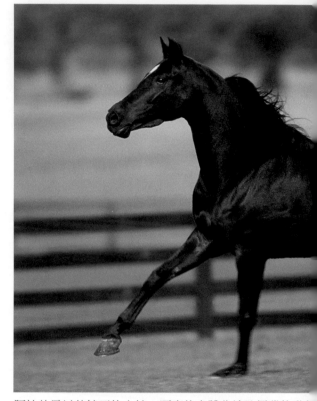

阿拉伯馬以其純正的血統、漂亮的身體曲線及優雅的動作

形容馬匹的顏色，有一套世界共通的專業術語，這些專業術語常使得初踏入馬術領域的新鮮人們摸不著頭腦（舉例來說，究竟為什麼看起來同樣是棕色的馬，有些稱為brown，而有些卻稱為bay呢？）馬兒所有的出生證明、馬匹護照和疫苗接種卡都會詳細的記載著馬匹的毛色及特徵，方便在比對馬匹的時候不會出差錯。在購買馬匹時，也應該要留意並妥善保管這些證明文件，就像人的身分證一樣，記載了一匹馬的貼身資訊。

一匹馬的完整紀錄，例如血統紀錄、護照等會詳細記載著牠的全名、家世、性別、品種、出生日期、身高、毛色及頭、身體及尾部的特徵，馬匹身上明顯的疤痕或烙印也都會詳盡的紀錄。

馬匹毛色的專業術語是依照馬兒毛色深淺及顏色分布情況作為命名，在台灣並未依照國際術語做成統一的中譯標準，以台灣來說，形容馬匹顏色通常仍以一般大眾對顏色的形容詞，或直接使用英文名詞。

驪色（Black）：指馬匹的皮毛、鬃毛及尾巴一定都是黑色沒有其他顏色混雜，但頭部的白色特徵記號不在限制之內。（圖1）

棕色（Brown）：其毛色是由黑色與棕色混雜，最常見的是全身是棕色毛但鬃毛、尾巴甚至是下半肢是黑色。（圖2）

騮色（Bay）：形容身體的毛色深淺可以是從紅褐色至淺咖啡色，但其鬃毛、尾巴及下半肢一定是黑色的毛色。淺的騮色馬其側面的毛色可以說是像太妃糖一般的顏色；而深色的騮色馬通常口鼻的顏色都比較淺，而鬃毛、尾巴及下半肢都是黑色。（圖3）

栗色（Chestnut）：形容從淺棕色至金色的馬兒毛色，其鬃毛、尾巴

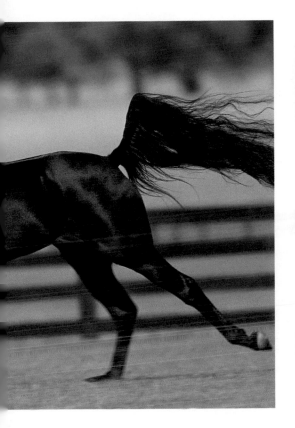

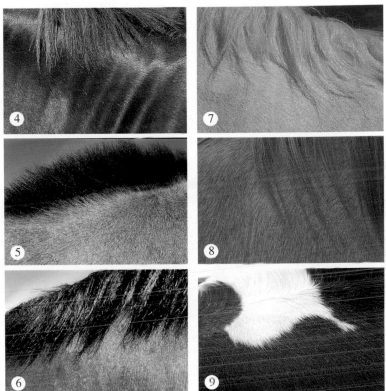

及下半肢的顏色與身體的毛色相同，或是比身體顏色再稍深一些些，但絕對不是黑色。帕洛米諾馬就是屬於這樣的顏色，身體呈現金黃色或是奶白色，但有著白色的鬃毛和尾巴，而一般也認為這種馬的鬃毛及尾巴越白越漂亮。（圖4）

灰色系（Roan）：這類毛色都混有灰色，栗色與灰色的混雜稱為 strawberry roan；棗紅色與灰色的混雜稱為 red roan；而 blue roan 或是 grey roan 則是黑色與灰色的混雜。（圖5）

棕灰色（Dun）：這是屬於騮色馬的一種，體毛為黃色系或是暗灰褐色系，被毛有著黑色的條紋，又稱為鰻形條紋（eel stripe）。（圖6）

青色（Grey）：灰色馬在出生時可以是任何一種顏色，但隨著年留增加牠的毛色會漸漸的褪去呈現幾乎為白色。（圖7）

奶油色（Cream）：有著粉紅或是不具色素的皮膚，毛色為白色或是奶油色，通常眼睛是粉紅或是藍色。（圖8）

花馬及斑點馬（Painted and spotted horses）：painted 也有人稱為 pinto 色彩沒有一定，可形容白色與其他色彩不規則排列的毛色。包含有如同乳牛般由黑白兩色組成的雜色（Piebald），還有白色與深褐兩色塊組成的skewbald。而斑點馬如美國的阿帕盧薩馬，其特徵就是有著不同顏色及尺寸的斑點，有著如大理石般的蘭花色或紅花色、似豹紋的斑點、似霜雪狀等各式各樣的花紋。（圖9）

特徵

為了確保能夠確實的辨別馬匹，必須要將馬匹的資訊正確的紀錄在屬於牠的文件之中，馬兒頭部及腿部的特徵在國際上有通用的形容用語，使得馬匹的特徵能夠正確的被記錄。下

火流星

鼻尖流星

流星

長流星

白面

面就是幾個國際間最常用以形容馬匹特徵來加強馬匹辨識度的名詞。

其他馬兒皮毛的專有形容詞還有鰻形條紋（也可以稱為背鬐紋，eel stripe 、 ray or dorsal stripe），指的是馬兒背上的一條暗褐色的背紋；而形容馬兒沒有顏色的膚色，稱為 whorl；形容馬兒因缺乏色素而眼睛虹膜呈現水藍色的情形稱為 wall-eye，有時候會在白面的馬匹上看見馬兒有只有一隻 wall-eye 的陰陽眼情形。

頭部特徵

火流星：額頭有著寬闊的白色塊斑點並且連接長長一條直線至鼻尖部。

鼻尖流星：嘴唇或鼻部有著白色塊斑點。

流星：額頭上有星形或是菱形的白色塊斑點。

長流星：整個面部由上至下有一條長長的白色條紋，通常其寬度較鼻骨為窄。

白面：整個額面部都是呈現白色，其面積較火流星來得更加寬闊。

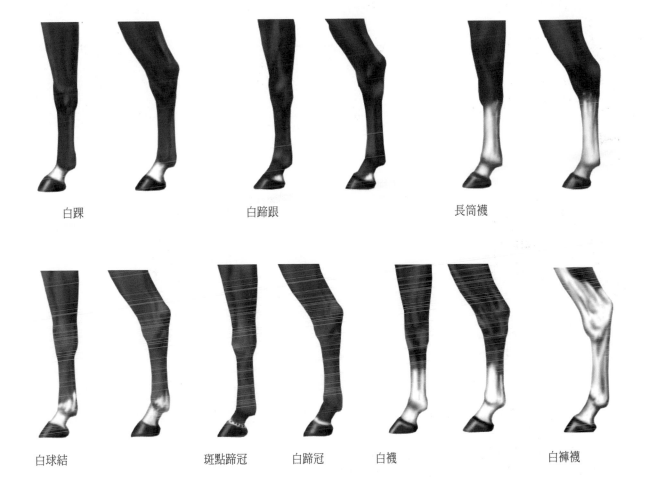

白踝　　　　　　　白蹄跟　　　　　　　長筒襪

白球結　　　斑點蹄冠　　白蹄冠　　白襪　　　　白褲襪

腿部特徵

　　談到下半肢腿部呈現白毛的特徵，通常是以白毛的涵蓋範圍作為描述的方式。有些馬匹只有一隻腳有這樣的特徵，有些馬匹則是兩隻或是多隻腳有這樣的特徵。

白襪：膝蓋以下不包含膝蓋的部位有白毛。

長筒襪：白毛約莫在膝處，不超過膝蓋以上的部位。

斑點蹄冠：在蹄上方環繞一圈好似花冠的形狀的白毛，但白色花冠處有一點一點的黑色斑點。

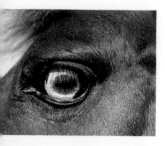

上圖，眼睛虹膜缺乏色素為wall-eye。
下圖，威斯特法倫馬身上的烙印標記。

牙齒顯現年齡

在馬兒五歲時，所有的恆齒全部都會長出來。

在十二歲時，以馬兒的側面觀之，牙齒會呈現更清楚的橢圓形狀。

隨著年齡增長，牙齒會越來越向前傾斜。

烙印標記

　　烙印的標記可以說是馬匹出生地或是國家的辨識系統，舉例來說，德國的馬將馬匹的生產地（如：漢諾威Hanoverian、威斯特法倫Westphalian、巴伐利亞Bavarian……等）烙印在大腿左側。在母馬的血統證明書上也會清楚的記錄馬脖子上左側的烙印標記。丹麥、瑞典、荷蘭及其他的國家也都各自發展他們獨特的烙印標記辨識系統。

　　雖然薩拉布萊道馬沒有烙印，但通常在他們的上嘴唇裡都會有刺青的辨識碼，這些辨識碼是向國際血統證書管制組織威勒比（Weatherbys）所登錄，通常牠們在一出生就會發給護照。

馬兒牙齒與年齡的秘密

　　每匹薩拉布萊道馬（Thoroughbred）都有一個官方生日，北方指定為一月一日，而南方則以九月一日為官方生日。不論馬兒真正的生日是何時，每匹馬每到一次官方生日就增長一歲，許多國家至今仍沿襲這樣的系統。而在德國，非屬薩拉布萊道品種而出生於十一月一日與十二月三十一日之間的馬兒也由下一年的一月計算增長一歲。

　　即使沒有確切的科學根據，馬匹出生證明文件上的年齡仍應該要與其牙齒的形狀相符合，以牙齒來研判不熟識馬匹年齡的方法一直都被廣泛的採用。

　　馬匹的牙齒分為切齒，也就是前面的門牙（撕裂食物用的齒），以及後面的臼齒（磨碎食物用的齒）。和人類一樣，馬匹一開始是先有乳牙，之後再逐漸替換成為永久齒。馬匹大約在三歲半左右，永久的切齒就會開始出現，在第一顆永久齒出現大約一年後，馬匹會全部換牙完畢。新生長出來的牙齒會慢慢的把乳牙往外推直至掉落。在馬匹較年輕時，可以依照馬兒初長出的永久齒中的齒杯紋路判斷年齡，齒杯是一個在牙齒面上的空洞，會隨著年紀而有所改變。

　　在馬匹六歲時，牠下顎中間切齒的齒杯會消失無蹤，七歲的時候旁邊其他切齒的齒杯也會隨之消失，在八歲時，較邊角切齒的齒杯也接續消失。而在上顎的牙齒，齒杯的標記會在大約九歲的時候由中間切齒開始消失，十歲時輪到其他切齒，十一歲則為較邊角的切齒。大約在九歲的時候在上面邊角的牙齒開始會呈現勾狀的造型，不過大約在十或十一歲時就會逐漸消失。

　　十二歲時，齒杯的記號就會完全看不到了，馬兒的牙齒會隨著年齡漸漸地向外長，從側面看會呈現橢圓狀。從側面觀察年紀很大的馬則可以看見牙齒的部分呈現接近三角形的形狀。年紀越長，馬匹牙齒的弧度就越向外傾斜。被認為較刻苦耐勞的迷你馬，牠們牙齒長的速度較慢，因此年紀常常容易被小看。

馬體結構

　　馬體結構說明了馬匹各部位的架構及它們是如何構成的。馬匹與人一樣，沒有一匹馬是十全十美的，所以不應該單憑第一眼印象就把體型結構不夠完美的馬匹打入冷宮，對於馬體結構的判定應該要退一步以更遠的角度觀之，參照牠的用途做出評斷。馬匹會因為某些體型結構的不完美而不適合某些工作，例如三日賽對於體格的要求較嚴謹，但在某些項目不適合的馬匹並不一定會影響其他長處的發揮。不論在過去、現在，人人稱羨的超級明星馬通常體型上都不是那麼完美，相信在未來也是如此。

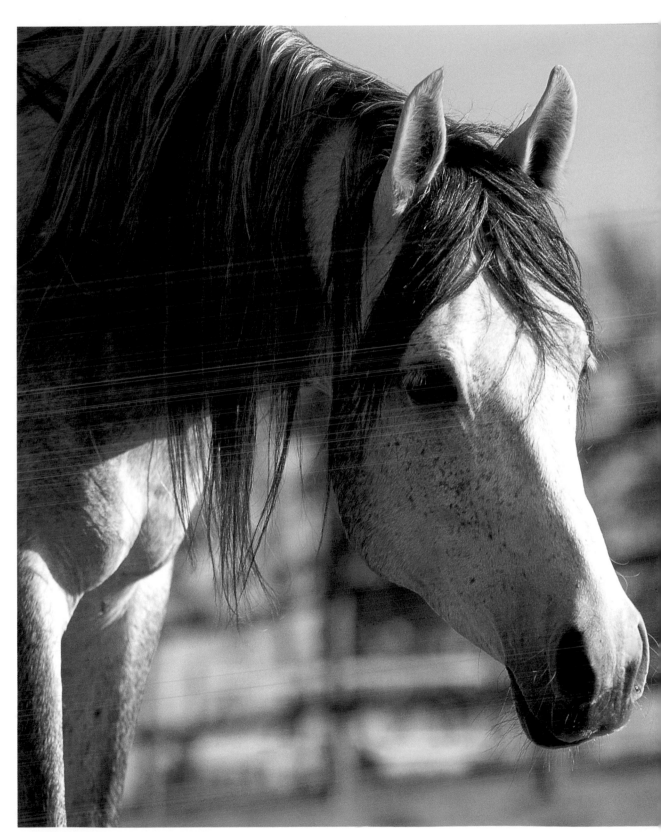

阿拉伯馬半月形的頭部是這個品種的顯著特徵。

評估馬體的結構，通常最講求的是勻稱。

頭部： 應該要根據其體型及馬匹品種的比例下講求勻稱，舉例來說，阿拉伯馬的馬頭應該要稍稍的呈現凹陷的半月形，體型略為矮短，體重較重且有較圓的鼻子。

上下顎： 應該要在馬嘴的前端接合，齒顎咬合有問題的馬匹在進食上就會有困難。

眼睛： 從馬兒頭部兩側明亮、無邪、水汪汪的大眼睛，可以約略的看出牠的性格，一般都認為眼球部分眼白比較多的馬匹具有較壞的脾氣或是較厚臉皮的性格。

頭與頸： 馬匹的頭與頸部相連接處的結構對牠的動作有相當的影響。馬匹若具有結構較厚的下額（顎部的下方），其下顎及頭頂（脖子的頂部，在耳朵後方）的移動會較為遲緩，因此在騎乘時，相較來說對於騎手扶助的反應上，頭部就較難表現得流暢及柔軟，在要求頭部順暢圓弧的收縮及轉彎也就相對的困難。一匹供人騎乘的好馬其頸部應有健康的肌肉。尤其是頸部下方的肌肉不應顯現過度僵硬的情形，過度的僵硬可能是因長期的訓練不良或是馬頸長期過度彎曲而導致背部可能有凹陷的情形。騎乘時韁繩的長度可以表現出馬匹頸部的狀況，脖子較短的馬匹相較之下收縮較難。此外，種公馬相較於母馬及騸馬來說，頸部較厚且肌肉也較多。

軀幹： 觀察馬的時候馬應該要站在同高的平坦地面，臀部較高的馬匹對於後肢的驅動乘載力會較差。馬匹前肢肩部的斜度也很重要，肩部有良好斜度的馬匹騎手坐起來會比較舒適且較適合馬鞍的擺放，肩部骨架斜度不夠的馬匹步伐也會較小且較零碎。

胸部： 應要深且寬廣為佳，這樣才有足夠的空間容納每個器官，包括肺及心臟。

背部及腰部： 從側面看馬體時，馬的背部與腳部呈矩形，背部的中間看起來就可以與馬鞍恰好貼合。通常母馬的背部會較公馬來得長些。而凹陷的背部會被認為牠有著脆弱的背部或甚至是有缺陷。通常腰部寧可是呈現凸面狀而非凹面狀，而且應該要有強健的良好肌肉，腰部有不正常的情形通常是營養不良或是身形脆弱的徵兆。

臀部： 至尾根處應要稍有傾斜的弧度，並且具有強健的肌肉。而在馬體的末端，馬匹的尾巴應該要隨著臀部的型態而呈現延展的自然曲線。而馬匹在動態運動時，尾巴會呈現出一種透露著驕傲的弧形。緊緊夾住的尾巴可以說是表達馬匹緊張或緊繃情緒的一種反射，而躁動不已的尾巴透露著馬匹興奮的情緒，習慣將尾巴側擺在一邊的馬匹可能表示牠的背部不舒服。

後肢： 與後臀的結合可以說是牠的「引擎」，牠推動著馬匹的前進力量。馬體的整個上半部後軀與大腿及大腿關節（又稱膝蓋）合作創造出強而有力的肌力，大腿應該要相當的長且寬厚。

後膝腕關節： 可以說是馬體相當重要的關節，在收縮動作如馬場馬術或是競速活動、賽馬等，尤其佔有重要的角色，後膝腕關節的輪廓應清晰分明，而且沒有肥肉。此外，其弧度應是向後，非向內或是向外側突出。當馬匹立正站好時，馬匹後膝腕關節的那一點直至後腿下半肢應呈現垂直線，若是與後肢最外側的點亦呈現鉛直的情況更好。馬匹後肢在膝蓋腕關節的部份應呈現一個角度，未在後肢呈現理想角度的馬匹在其運動時將難以順暢的深踏。

管骨： 連接膝蓋與其下的部份，與地面距離越短會越有力量且身體會更加平衡。漂亮有型的馬腳，其腿部呈現完美的曲線，沒有腫塊、腫瘤或是碰撞的痕跡。

前肢： 以馬體的正前方觀之，應呈現平行；由側面觀之，應與地面垂直。理想的體型，在前肢中央膝蓋部位應稍突起，向上與肩部連結應清楚呈現弧形，向下則與足腫連接直至地面。

肘部： 理想的面積應該要相當寬大，與胸前不受拘束的連結。若馬體在這個部位顯得相當緊繃，在一般的地面運動或是跳躍障礙時，動作就會顯得不順暢、不自由。

馬體結構名稱

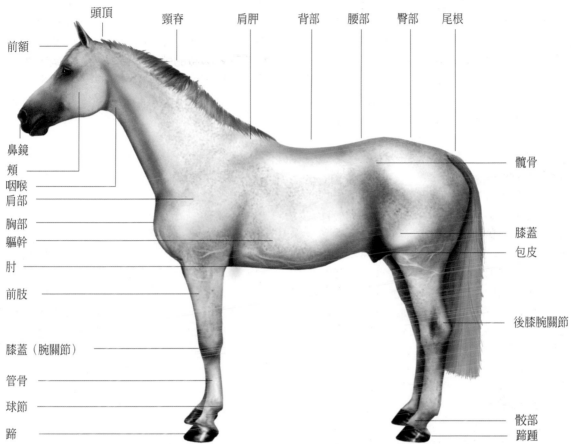

前額　鼻鏡　頰　咽喉　肩部　胸部　軀幹　肘　前肢　膝蓋（腕關節）　管骨　球節　蹄

頭頂　頸脊　肩胛　背部　腰部　臀部　尾根

髖骨　膝蓋　包皮　後膝腕關節　骹部　蹄踵

前膝蓋：從馬的前方觀看時，應該要是大且寬廣的。小而狹窄的膝蓋會使前肢的上部或下部會顯得緊繃而缺乏力量。馬匹自然運動時其膝蓋的位置應該要稍在腿部下半肢的前方。馬匹擁有彈性靈活的膝蓋比擁有筆直的長腿來得重要多了。反之，若膝蓋的位置在腿部下半肢的後方，則會使腿部肌腱承受過多的壓力。

球節：輪廓應該要清楚明顯，不應太鼓起成腫脹，也不應該太過圓胖。球節與蹄間有一個平順斜度的區域，稱為骹部。

過於直的骹部會導致無法吸震而傷害馬匹的腳，而過長的骹部則會影響馬匹運動時的穩定度，且會使腿部肌腱因承受過多的壓力而造成傷害。後軀的骹部較前肢的骹部靈活，而骹部與蹄間的角度應是流暢的。

馬蹄：可以說是馬體健康的表徵，健康的蹄質應該是不易碎且無裂痕的。把馬腳抬起看腳蹄時，有軟軟的似皮狀的外層墊為正常健康的現象，馬蹄形狀的輪廓應是清楚分明的。

總而言之，馬匹功能應依照其腿部比例及體型做最適切的規劃。體重較重的工作馬也會比輕型供人騎乘的馬匹的腳來得寬大。從馬體的前面觀之，馬腿應該要是直立的，非內八或是外八。腿部過於傾斜或是腿形偏小而四方、過於筆直者，結構較為脆弱，易產生許多問題。

馬匹的步態

在介紹過馬匹身體的組織結構之後，接下來就是要介紹馬匹最基本的幾個動態結構，這些動態的節奏不論是從旁觀察馬匹或是實際騎乘都可以明顯的感覺到（可同步參照第 82-83 頁和第 129 頁）。

就騎馬的觀點來看，步伐是越自然清楚越好，能夠時時維持這樣的步態最穩定。通常，騎手最希望障礙超越馬的跑步品質良好，而三日賽馬則希望能夠長時間穩定奔馳的能力，這些要求可以透過平日累積的訓練來培養，而多數的馬匹透過後天的訓練後都能夠達到理想的要求。

從馬匹在運動的姿勢與感覺中就可以了解馬匹前進的意願（前進意識），而不論是休閒騎乘或是競賽，前進意識都是騎馬相當重要的一個要素。一般說來，無論是何種步態的表現，都應該要有活力、節奏、規律及彈發等要素。在各種步態間的移行講求流暢，而一匹訓練有素的馬應該要能夠立即對騎手的指令做出反應。

步態

慢步：是一個以對角線腳步輪替的四節拍運動，依序為：左前腳、右後腳、右前腳、左後腳。每次每一隻腳所踏出的步幅及步度應要相當，在自由慢步時，後腳向前踏深應該要超過前腳所踏下的痕跡。

快步：是一個清晰明顯的以每對對角線腳同時動作的二節拍運動，通常快步踏出步伐的聲音是清晰可聽見的。從馬匹行進路線的正前方觀之，馬匹應該是保持直線運動的，且前腳與後腳所使用到的次數應為相等。而在使用到膝蓋的部分，則依不同品種的馬匹而有不同的情形，儘管如此，所有的馬匹在快步運動時其肩部都必須是能夠自由活動的，亦應具有柔軟的背部，以及活力與彈發力十足的後軀與後膝腕關節。

跑步：這是一個連續的三節拍運動，而在每個三節拍之間會含有一瞬間的停頓，這個停頓是馬匹四腳全騰空的瞬間。馬匹步伐踏出的順序依序為外方後肢、內方後肢及外方前肢，最後才是內方前肢。一個好的跑步姿態給人看

慢步

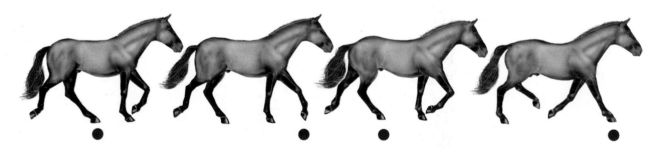

快步

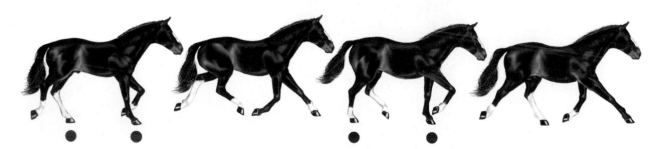

起來的感覺會是一個「向上」的運動，這是馬匹後軀有完全的踏入的表現。對於年輕的馬匹來說，在一個有圍籬的受限地區跑步，是需要一段時間去練習平衡感的。

　　奔馳：是一個速度很快的四節拍運動，在每個四節拍運動之間會有一瞬間的停頓，而這個停頓是馬匹四腳全部騰空的瞬間。好的奔馳姿態是相當輕盈且具有速度感的，每一個步幅亦涵蓋幾近相等的面積。享受奔馳快感的騎手需要具有良好的騎坐底子，因此在騎手的基本騎坐功力尚未完整建立前，最好不要輕易嘗試。

　　評估馬兒的步態：要求馬匹執行向後退的動作是評估馬匹的步態良好與否的一個好方法，這個方法可以清楚的看出牠是否以直線在運動。讓馬匹以不同方向的慢步或快步繞小圈程運動也是一個不錯的選擇，可以看出馬匹的平衡感，而背部過度僵硬的馬匹會對這些動作產生抗拒或是不適應的情形。

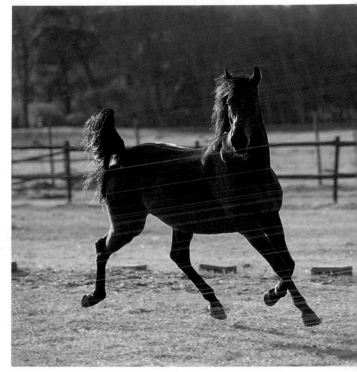

快步是明顯的二節拍運動，馬匹的腳如圖所示是對角線腳同時的向前運動。

跑步

奔馳

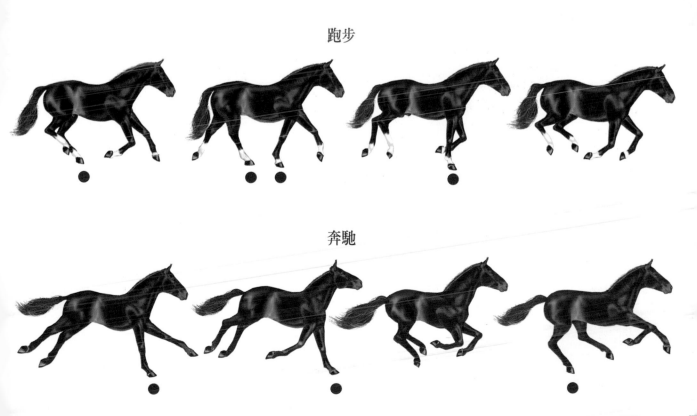

種類與品種

世界上所發展出的馬匹種類與品種可說是相當多。各個地區根據牠們居住地的氣候、地勢、處境以及使用方式發展出不同的品種及個性。

過去馬匹的歷史都是在為人類服務，包括在戰爭或是和平的年代作為代步工具、協助農業及工業的發展等。現今馬匹在世界上多數已轉變為休閒用途，主要供人類作為運動休閒的騎馬使用，而馬匹品種的發展與繁殖也漸漸以這方面為主要目標。現代新品種馬匹的產生與發展，主要是以各品種混育成的新品種，或是為強化某品種的長處而與其他品種配種來改良的品種。

馬匹依種類可以有所區分，舉例來說，依據牠的專長項目有所分別，例如：專門供人類打獵時騎乘、駝運重物等。就技術層面來說，一個品種應該是指沒有參雜其他品種血緣的。但是在馬匹的世界裡，講求這樣的品種意義不大，回顧過去馬匹品種發展的歷史，有許多的優良馬匹品種的改良都是透過注入其他「新血」而成。馬匹品種的專業比較講求其繁殖的地方、繁殖農場過去的優良優良紀錄等。因此，對於這塊領域初接觸的新手，面對這個技術層面較高的問題可能需要多費心了。

每一個品種都有自己過去的歷史，但有兩個品種的馬匹在發展的過程中沒有與其他品種的馬匹混育過，即阿拉伯馬（Arabian）與薩拉布萊道馬（Thoroughbred）。

阿拉伯馬（Arabian）

阿拉伯馬應該可以說是血緣最純的品種了，是世界最古老的馬匹品種之一，也是最聰明的馬。至今，無論阿拉伯馬如何的發展，牠的血液裡總伴隨著過去浪漫的傳奇歷史。

這個品種發源自阿拉伯半島的沙漠部族。傳說真神阿拉曾向南風說，「我將萃取你的成分造就成一種動物」，不久，阿拉伯馬就出現了。也有傳言說先知穆罕默德命令眾人必須要

給予阿拉伯馬特殊的照顧，以確保牠能保有傳承伊斯蘭的信念。

由於阿拉伯軍隊擁有這敏捷、刻苦且速度之快的阿拉伯馬作為強力的武器，阿拉伯馬才

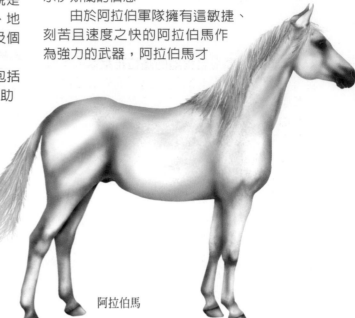

阿拉伯馬

得以在七世紀時大勝埃及，接著再轉往北非、法國向西班牙挺進，阿拉伯馬的優良血緣支脈才開始被人引進去改良其他國家的本土馬匹，這個品種改良的大風潮一直延續了好幾世紀之久。近年來，阿拉伯馬的血源被人用來改良成溫血馬及迷你馬種，而英育阿拉伯馬（Anglo-Arab）的繁殖與培育在法國尤其傑出。

就特徵來看，純種的阿拉伯馬應該要有小而優雅的典型半月形頭部，寬廣的前額及顯而突出的眼睛，較小的耳朵及小而華美的鼻部。阿拉伯馬的背部較其他品種的馬體短，牠的脊椎骨較其他的馬少一節，尾巴時常高翹。牠的四肢看似較其他的馬精緻常常會使人誤以為較為脆弱，其實則不然，牠的四肢可是相當結實剛強的呢！過去都會把阿拉伯馬歸類於體型較小的馬，身高鮮少超越十四個掌高，但現今的繁殖技術已成功的在不影響其品種特質之下培育出身高較高的阿拉伯馬。

以阿拉伯馬參加平地賽馬在世界上已經越來越風行，而在需強調馬匹耐力、智慧以及敏捷靈活的耐力賽中，本質即具有這些特質的阿拉伯馬也成為理想的選擇。

受人喜愛的阿拉伯馬目前在世界上廣泛繁衍，亦在美國及澳洲大放異彩。

薩拉布萊道馬（Thoroughbred）

速度快、高貴且美麗的薩拉布萊道馬可以說是一個相當高貴的品種。這種馬被大量的用於賽馬、三日賽，甚至是作為障礙馬混育改良的血源，幾乎影響了整個馬世界的牠，究竟是從何而來？

賽馬運動始於十四世紀末期的英國，而後來的君主如亨利八世，為了要改良本土馬賽馬的速度而進口了西班牙馬、阿拉伯馬及其他東方馬的品種。大約在十七世紀末、十八世紀初時，三匹中東育種的好馬引進英國，這三匹馬被認為是後來培育成薩拉布萊道馬的最初始種公馬。

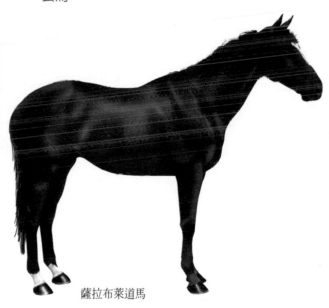

薩拉布萊道馬

拜耶爾土耳其（Byerley Turk）是西元1689年時戰爭時被羅伯拜耶爾（Captain Robert Byerley）上尉所抓到帶入英國的馬匹，也是第一匹引進的馬。西元1704年，約克郡的理察達利（Richard Darley）引進了達利阿拉伯（Darley Arabian）。而高多芬阿拉伯（Godolphin Arabian）則是西元1730年高多芬伯爵二世從巴黎所引進。這三匹阿拉伯馬繁殖了四匹很有名的賽馬，賀羅德（Herod）、日蝕（Eclipse）、麥誠（Matchem）及麥誠的子嗣——展翅高飛（Highflyer），這些馬都成為現今薩拉布萊道馬公馬血脈傳承的基礎。

現今有紀錄的薩拉布萊道馬的祖先都可以追尋到這三匹馬的其中一隻。想要取得賽馬資格及登錄為純種的薩拉布萊道馬，馬匹必須經過建立於西元1793年的英國與愛爾蘭國際血統證書管制組織威勒比（Weatherbys）的認證，並給予血統證明書，至今有四十七個國家的血統證明書與之有相關連，而薩拉布萊道冠軍馬不僅在英國繁殖，亦逐步在歐洲的某些地區甚至加拿大、美國及紐西蘭等地繁衍後代。薩拉布萊道馬可以是任何顏色且身高超越142公分的體型，牠們非常強而有力、敏銳度高、警覺性強且有良好的外觀。在飼養繁殖薩拉布萊道馬時，通常都要給予相當程度的自由活動空間以強化牠們的速度以及體能回復力。

盎格魯阿拉伯馬（Anglo-Arab）

盎格魯阿拉伯馬可以說是供以騎乘的馬匹中最受歡迎的品種，傳統上這個品種的馬延續了至少各四分之一的阿拉伯馬及薩拉布萊道馬最優良的部分。許多含有阿拉伯馬血統品種的馬如盎格魯阿拉伯馬等，也許會被歸類於別的品種或是在其他繁殖區域，但牠們的身體仍舊流著部份阿拉伯馬血液。對於這種馬血源成分的要求沒有一定，不同的國家對於要求有不同的標準。

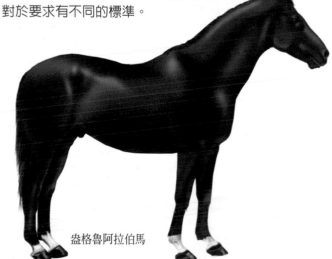

盎格魯阿拉伯馬

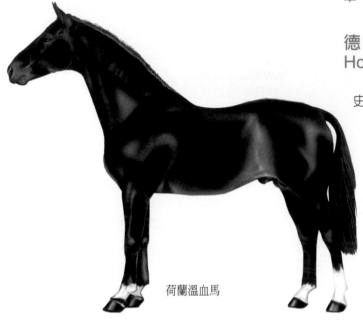

荷蘭溫血馬

一般運動騎乘用的馬匹

「溫血馬」一詞原來是形容較輕，用於一般騎乘用途的馬匹，相對於用來駝重物用的工作馬──「冷血馬」。然而，直至今日溫血馬已經被認可為現今用來供以運動騎乘用，依照其培育的地點區分而能夠登錄為品種的一類。

荷蘭溫血馬 (Dutch Warmblood)

荷蘭的馬匹繁殖工業可說是相當繁盛，承襲著與德國相類似的支流，而發展出自己的組織認證系統──KWPN (The Royal Studbook of the Netherlands)，荷蘭皇家血統證明。荷蘭溫血馬是典型荷蘭的駝重工作馬，過去是由英國薩拉布萊道及德、法兩國的馬匹血脈混種培育而成，現在這種馬可以說是非常適合人類騎乘，而且是一種相當傑出的競技馬品種。

愛爾蘭的競技馬 (Irish Sport Horse)

腳踏實地、運動細胞佳、敏捷而纖細的性格，愛爾蘭競技馬結合薩拉布萊道及愛爾蘭挽馬的特點，可說是三日賽及障礙超越賽的常勝

軍。

德國的競技馬 (German Sport Horse)

德國在飼養育種馬匹上具有相當悠久的歷史，直至今日所培育的馬匹在世界上仍被認為品質相當優良。德國最初致力於育種是為了因應四個不同種類的需求，即軍隊、工業、農業及運動。在二十世紀初，軍隊、工業及農業是馬匹繁殖的最主要用途，但隨著工業革命的發展，人們對馬匹的需求驟然減少，直到 1950 年中期，德國馬匹培育的市場展開了大動作的變革。馬匹繁殖培育的重心轉向休閒運動的騎乘，改以培育高競技能力的馬匹為主要發展方向。德國對於馬匹培育繁殖發展的遠見使得其馬匹的繁殖技術以及德國競技用的溫血馬在馬術運動的各項表現上，成績卓越。

德國馬匹育種在種公馬的篩選以及母馬品質的分級上具有相當嚴謹的管理制度。在過去，進口自德國的馬匹並不是全都具有高品質的水準（但這也是能夠理解的，哪個國家不希望把最好的馬匹留給自己呢！），但隨著科技發展出的高科技精液冷凍技術，優良品質種公馬的精液可以運輸自世界各地區供人繁殖，於是許多國家亦因此修正進口的規章，好讓自己的國家也能夠進口優良種公馬的種，培育出世界一等一的馬匹。

被視為德國競技馬的品種有漢諾威 (Hanoverian)、威斯特法倫 (Westphalian) 及荷爾斯泰因 (Holstein) 等等，這些馬也是源自於不同的培育區域而來，但由於優良的種公馬不一定都在同一個區域做繁殖，因此也不能真的稱牠們為一個品種。舉例來說，荷爾泰斯因馬的血源來自於德國南部，應該更適合稱為茲威布呂肯 (Zweibrucken)，而非荷爾斯泰因；特雷克納種公馬 (Trakehner) 與漢諾威母馬在漢諾威出生的小馬會也被認定為漢諾威馬；澳登堡 (Oldenburg) 種公馬透過人工授精的方式在英國與澳登堡母馬配種所生出的小

馬，會被認定為是英國溫血馬。

由此可見，每個區域馬匹的繁殖與發展背後都有許多背景因素及歷史可以深入探究。

漢諾威馬（Hanoverian）

西元 1735 年，漢諾威的伯斯威克公爵和英格蘭國王喬治二世建立了塞爾種馬場，選了第一批漢諾威種公馬共計十二匹用以專業繁殖漢諾威馬，至今，塞爾種馬場仍是漢諾威馬的主要核心培育場。而在這個種馬場建立的最初四十年，其種公馬主要來自荷爾斯泰因、東普魯士、那不勒斯、安達魯西亞地區一些薩拉布萊道馬。

最初培育出來的馬匹主要是吃苦耐勞的工作馬，對於平地工作或是拉馬車工作都相當溫順，但隨著十九世紀克利夫蘭騮馬（Cleveland Bay）、約克郡駕車馬（Yorkshire coach horses）自英國引進，漢諾威馬的主要用途有了轉變。

在二十世紀初時，漢諾威馬引進了薩拉布萊道、阿拉伯馬及特雷克納馬，使漢諾威馬的體型輕量化，成功的轉型為以休閒及運動騎乘為主的用途，現在，漢諾威馬可以說是高品質水準的騎乘及競技用馬。

漢諾威馬

雖然荷爾斯泰因馬不是德國地區最大的馬匹培育繁殖區，但這個區域卻也培育出了不少好馬，有許多馬匹的能力甚至到達了奧運等級。

荷爾斯泰因馬（Holstein）

德國北部的荷爾斯泰因州繁殖培育馬匹的歷史，據說可以追溯至中古世紀早期，其繁殖培育的技術及思想影響甚廣，範圍甚至到了丹麥。

荷爾斯泰因所繁殖的馬匹曾以快速、骨架大的強壯駕車馬而聞名，後來為因應騎乘需求，再進一步發展成體型較輕量的馬匹，輕量化的血源採用了不少薩拉布萊道馬。過去知名的馬匹 Ladykiller 及其子 Lord 和 Landgraf，還有塞拉法蘭西（Selle Francais）種公馬 Cor de la Bryere 為荷爾斯泰因馬繁殖出了許多頂尖的障礙馬及一些卓越的馬場馬術馬匹。

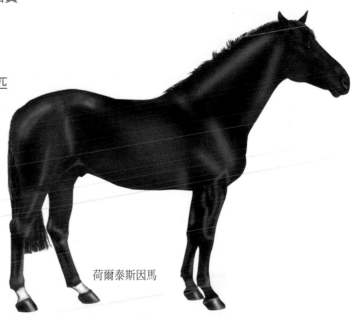

荷爾泰斯因馬

威斯特法倫馬（Westphalian）

威斯特法倫州，位於德國的西北方，可以說是德國馬匹培育的中心，培育出了許許多多的障礙、三日賽、馬場馬術及休閒騎乘用的傑出馬匹。威斯特法倫馬繁殖的蓬勃發展源自於西元 1826 年，國王弗里德里希威廉三世（Friedrich-Wilhelm III.）在此地建立了一個普魯士皇家養馬場開始，直至今日，威斯特法倫是德國第二大馬匹繁殖培育區，僅次於漢諾威。

特雷克納馬（Trakehner）

特雷克納馬具有一段相當長的歷史，儘管受到戰爭的影響，他們的歷史可以追溯自十三世紀的東普魯士。現代的特雷克納馬的發展基礎是建立於西元 1732 年腓特烈威廉一世（Friedrich Wilhelm I）所建立的皇家特雷克納馬種馬場（Royal Stud），往後幾年，又在同一區域建立了其他大大小小的種馬場。二次大戰之後，為了防止這些馬匹落入蘇聯的手中，德國人帶領著這些馬匹步行跨越了 1300 公里（800 英里），雖然僅剩不到一千匹馬倖存，但也使得這個品種得以保存。雖然西元 1950 年代中期，東普士血統登記簿上登記有案的特雷克納馬僅有不到七百匹，但經過幾世代的努力，也成為德國第三大培育品種，影響了其他許多地區的馬匹培育。

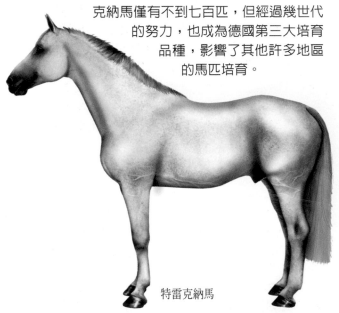

特雷克納馬

在特雷克納馬的血統中含有不少薩拉布萊道馬的支流，具有相當優雅、優美的體態，也具有相當積極的前進意識，可說是性格相當好的品種。

澳登堡馬（Oldenburg）

澳登堡馬最初培育出來主要是作為馱重的駕車馬，澳登堡的約翰伯爵於西元 1580 年引進了西班牙及那不勒斯的馬匹作為這個品種的發源。其後，他的兒子安東尼根特伯爵提升了馬匹繁殖培育的技術，並且建立了供牧人學習馬事管理的學校，因此被視為是神聖羅馬帝國的飼馬繁殖教父。澳登堡馬的血統及原始性格一直被後人妥善延續，直至二次大戰後，為因應輕量化馬匹供以騎乘的需求而注入了薩拉布萊道馬的血統。原始的品種仍舊可以在波蘭系的品種中見到，不同於現在較多見的騎乘運動用馬匹，澳登堡馬仍舊多用於駕馬車以及四馬輪車中。

其他知名的品種

這裡是介紹一些較普遍的品種或其他種類的馬匹，通常這些馬匹的產生都相當具有地域性，根據當地獨特的氣候或是騎乘特性而發展出獨特性格。下面就介紹一些普遍且受歡迎的種類。

安達盧西亞（Andalusian ，純種西班牙馬）

在牠尚未確信為一種品種之前，這種西班牙馬便對歐洲其他的品種造成了極大的影響，而對美國亦有相當大的影響，即在歐洲人進入美洲時被引入。安達盧西亞與西班牙鬥牛具有緊密的關連性，但這幾年開始在馬場馬術項目中開始廣受歡迎，特別是那些對於古典馬術有極大興趣的馬術愛好者而言。

安達盧西亞通常是灰、黑或是騮色，具有相當漂亮的外型以及強而有力的前肢。性情溫和且其天生的優雅動作相當適合馬場馬術。牠在 1995 年時加入西班牙馬場馬術隊，有兩位

選手分別與安達盧西亞馬配合，這種馬匹在培育優良品種馬匹上相當受到歡迎。

盧西塔諾馬（Lusitano）

這動作敏捷，引人注目的葡萄牙馬和安達盧西亞有共同的來源，即和西班牙鬥牛具有關聯性，牠在美國與歐洲的古典馬場馬術中相當受到歡迎。

奎特馬（Quarter Horse）

這可以說是第一個完全屬於美國種的馬匹，源始於美國的維吉尼亞州（Virginia），早期在當地生活的居民喜歡用這種馬來進行一種四分之一英里的賽跑，四分之一在英文中就是奎特（quarter），馬匹因而得名。這個馬最基礎的血統是由西班牙人帶到美國，由英國移民加入一些薩拉布萊道馬的血統之後開始大放異彩。

奎特馬被宣稱是最受歡迎且全世界最普及的馬種，特別是在美國，不論是西部騎乘、西部馬術表演、平地賽馬或是一般騎乘都相當的受歡迎。在美國奎特馬術協會登記註冊有案的馬匹已經超過了三百萬匹。

奎特馬

利皮札馬（Lipizzaner）

這個馬種是依照西元 1580 年，澳洲皇帝斐迪南一世之子——哈卜斯堡大公爵查理二世所設立的利皮卡種馬場（Lipica Stud）所命名，這個種馬場至今仍是著名的馬術中心及觀光勝地，也曾在 1993 年時，舉行過歐洲盃馬場馬術錦標賽。

利皮札馬最初始的血統是遺傳自安達魯西亞馬（Andalusian），之後再受到阿拉伯馬的血統影響。主要血源支線的種公馬（Maestoso,Siglavy,PlutoConversano,Favory 及 Neopolitano）血統一直延續至今，成為今日純種利皮札馬的基礎，這些馬匹多在世界有名的古典馬場馬術發展中心，即西班牙馬術學校中可以見到。

克利夫蘭騮馬（Cleveland Bay）

源自於英國的約克夏郡，克利夫蘭騮馬的歷史可以一直追溯自中古世紀時期。外表都呈現騮色，具有強壯有力的良好體格，這個品種也被認為是相當純種的一類，大約已超過一百年未受到其他品種馬匹血源的影響。即使克利夫蘭騮馬大多被人用作為挽車馬，但牠在馬場馬術及障礙超越的表現也是相當精采，在澳洲、美國及英國也都有持續發展為競技用馬，而為了要提升這種馬的效能以作為競技馬，也開始有人用同樣是血源相當純種的薩拉布萊道馬與之混種改良。

賽拉法蘭西馬（Selle Francais）

賽拉法蘭西馬的翻譯意思為法國馬鞍馬，西元 1958 年時，將法國各地區的血統證明都融合以便統一管理。而賽拉法蘭西馬的發展最初始是源自於薩拉布萊道種公馬與本地的母馬交配而來，在之後，又陸續注入了阿拉伯馬及盎格魯阿拉伯馬的血源。賽拉法蘭西馬的性格相當勇敢，在障礙超越上有著傑出的表現。

阿帕盧薩馬（Appaloosa）

雖然身上有斑點的馬匹幾乎可以說是歷史悠久了，但將有斑點的馬匹培育成優良的品種就要歸功於十八世紀的印地安人內茲佩爾賽（Nez Perce）。最初培育出來的稱為帕盧斯馬（Palouse horse），之後經過愛荷華州（Idaho）與奧勒岡州（Oregon）的帕盧斯村莊（Palouse Valley）持續的發展培育後，漸漸變成現今的阿帕盧薩馬。

這些印地安人對最初始

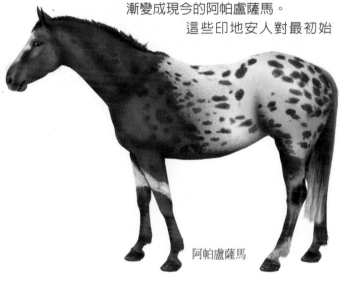

阿帕盧薩馬

血源的西班牙馬採用了一套相當嚴格的培育技術，終於培育出了吃苦耐勞且好脾氣的阿帕盧薩馬。現今不論是休閒騎乘或是競技用，阿帕盧薩瑪可說是相當的受歡迎。

然而，並不是所有有斑點或是有色塊的馬兒都是阿帕盧薩馬，阿帕盧薩馬的毛色規定有五種類型：白色臀部或是背部有斑點；如大理石紋路的斑點；淡的底色混雜顏色不一定的斑紋如美洲豹斑的紋路；底色不一定（但不能是灰色）而上面有像雪花般的片片白色斑點；深色的底色而有白色的霜狀紋路。通常，其皮膚的顏色為黑色及粉紅色，而眼睛周圍有白色的鞏膜環繞。多數的腳蹄上可以見到條紋紋路，鬃毛及尾巴的毛較短且稀疏。

美國騎乘種馬（America Saddlebred）

約於十九世紀時發展，供以美國南部的農場主人作為舒適、大方的坐騎，被認為是步態最優雅大方的品種。牠能夠表演精神抖擻的慢步、快步及跑步，另外也會表演需經過特別訓練的兩種四節拍步態，一種是有點像俗稱的踢正步，而另一種則是速度超快的疾馳。

牠起源於納拉甘西特馬（Narragansett Pacer）與加拿大溜蹄馬（Canadian Pacer）的結合而來，之後再透過薩拉布萊道馬、阿拉伯馬及摩根馬血源的注入使其具有相當好看的外表。現今最常被用於表演用途。而訓練牠們能夠駝重以及有精神抖擻步態的主要方式，是長時間讓馬匹配戴很重的蹄鐵，使其腿部有力及習於踏步時，腿部施予較多的力量。

澳洲種馬（Australian Stock Horse）

馬匹首次被引進澳洲大約是在西元 1780 年由南非引入，後來又大量的從歐洲引進許多馬匹來共同加入培育。主要進口的多為阿拉伯馬及薩拉布萊道馬，並培育出了可供長時間在羊或牛牧場中工作敏捷耐操的馬匹。在一次大戰期間，在新南威爾斯（New South Wales）所產的威爾馬（Waler）漸漸為大眾所知曉，開始成為優良的騎兵部隊坐騎。

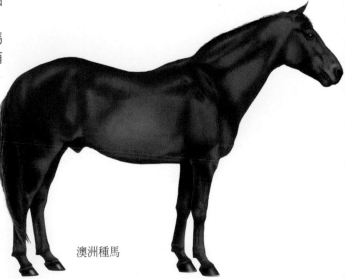

澳洲種馬

現今的澳洲種馬擁有威爾馬果敢、耐操、精力旺盛等特性。不論是在大型牧場或是小型農場都有相當傑出的表現，同時牠也是全方位的騎乘與競技用馬。在澳洲，不論是初學者或是老騎手，澳洲種馬都相當的受歡迎，也廣為出口至其他國家。

英國的本土馬及小型馬

英國本土的高山及荒野貧瘠地區中有許多野生的小型馬生存在自成一格的環境中，雖然隨著各地區的開發，他們生存的範圍較過去縮小了許多，但在保育工作的推展之下，這些各地區的小型馬，得以保存自己順應環境而發展出的生活方式以及特殊的性格。這些與生俱來的性格，如強壯且性格溫順等特性，成為相當適合馴養作為騎乘的馬匹。

其他如冰島、挪威等地的本土馬由於長期處在堅酷寒冷的環境之下，都與生俱來擁有相當強壯、高耐力及靈敏的個性以順應環境。

威爾士小型馬（Welsh Pony）

這個品種以極佳的全方位騎乘及競技聞名，最早是被訓練在煤礦坑區工作，威爾士小型馬對於全世界的騎乘用小型馬有著相當深遠的影響。據說早在十二世紀時，威爾士小型馬就受到了十字軍東征時，由武士們從歐洲及英國帶回來的東方公馬所影響，因而具有阿拉伯馬的血源。

之後，薩拉布萊道馬及馱馬血源影響了威爾士小型馬中馬匹數量最多的派系──威爾士柯柏小型馬。威爾士柯柏及小型馬協會的血統登記簿上對於威爾士小型馬的性格有概略的敘述，包括了耐勞性及與生俱來的強健體格，牠可以順應各種氣候的轉變，在飼養上也相當簡便好照顧。

威爾士Ａ型小型馬：又稱為威爾士山地小型馬，最高身高約 122 公分，具有相當漂亮的頭部，結實的身體，但腿部略顯細瘦，通常是灰色系的毛色。他們早在羅馬人佔領英國之前就已經生活在威爾士的山區之中。

威爾士Ｂ型小型馬：最高身高約 137 公分，可是說是較大版的Ａ型小型馬，而被其他外來的血源影響的體型與性格，使這類型的馬匹在競技小型馬中有傑出的表現。

威爾士Ｃ型小型馬：也是威爾士柯柏小型馬一類，牠們主要是由Ａ型或Ｂ型的小型馬與柯柏小型馬配種而成，身高通常不會超過 137 公分，具有相當好的跳躍能力，用於野外騎乘也相當的受歡迎。

威爾士柯柏小型馬（Ｄ型小型馬）：牠的步伐踏得相當高，具有特殊性，因此不論是一般騎乘或是駕馬車都相當受歡迎，個性刻苦耐勞且在飼養上也相當簡便。在身高部份，威爾士柯柏小型馬已經可以稱之為馬而非小型馬了，因為有些威爾士柯柏的身高甚至可以高於 142 公分。

康尼麻拉馬（Connemara）

源自於愛爾蘭西海岸的地名康尼麻拉，是一刻苦耐勞、體型小而結實且具有頑強意識的馬匹，不論是在這地區的山地或是沼澤中，都可以看到他們的存在。常到各地遊走的旅行商人大約在好幾百年前將阿拉伯馬的血統帶入了此地，使康尼麻拉馬有著相當出眾頭型，以完美比例的頸部和斜度恰當的肩部出名，他們的步態亦是相當優美。

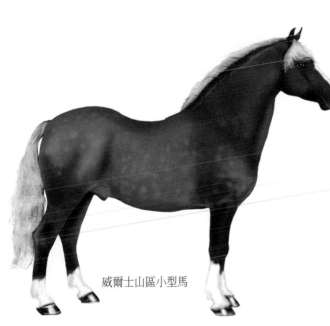

威爾士山區小型馬

典型的康尼麻拉馬是灰色或是棕灰色，不論是用在一般騎乘、馬場馬術或是障礙超越上，都相當的受人歡迎。

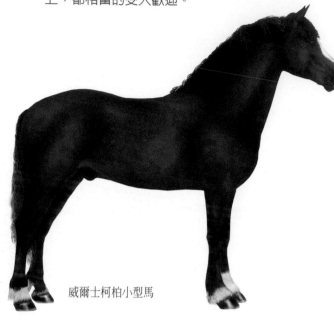

威爾士柯柏小型馬

新福里特小型馬（New Forest）

在現今南英格蘭漢普郡（Hampshire）的新福里特（New Forest）地區，仍舊有一大群的野生新福里特小型馬在郊外中奔馳，他們遠從西元十一世紀時便居住在此地，但也有許多

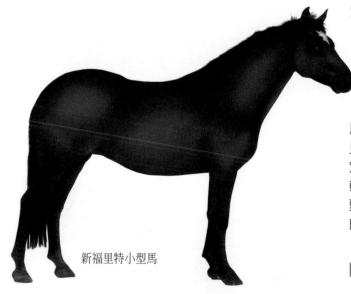

新福里特小型馬

新福里特小型馬被人類馴養著。他們的身高大約在 130 到 148 公分，毛色可以是各種顏色，但不是雜色或是奶油色的單一顏色，特殊的頭部表現出一副聰明的樣子，頭部的尺寸看起來比較像一般馬的大小。

天生就是個全方位用途的新福里特小型馬，不論是休閒騎乘或是競技都相當的適合，成人小孩都相當適合挑選牠作為坐騎，由於天生的條件佳，目前已出口至許多國家。

達特穆爾馬（Dartmoor）

體型小但吃苦耐勞的達特穆爾馬源自於英格蘭西南方的達特穆爾，這個品種是第一匹被認為可供小孩子騎乘用的最理想馬種，因為牠的體型適中且個性溫和。其顏色通常為驪色、騮色或栗色。

埃克斯穆爾馬（Exmoor）

可以說是英國山地與荒野中最古老的馬種之一，源自於英國東南部名為埃克斯穆爾的地區，其有毛色較淡的口鼻部，而且眼睛周圍也會有與口鼻顏色相同的毛色環繞，與其附近的馬種——達特穆爾馬的共通點也是一個相當優秀的騎乘用馬種。

雪特蘭馬（Shetland）

這個馬種可以說是世界上最小體型的馬種之一，在許多地方不論是作為兒童騎乘或是用來駕小馬車都相當的受歡迎，牠源自於遙遠的蘇格蘭東北部的雪特蘭群島。

雪特蘭馬血統登記中規定真正的雪特蘭馬的站立高度不可以超過 106.5 公分，這也是少見的品種中僅以公分作為限制，而未見有掌高規定的馬種。其毛色可為各種顏色，包括雜色，而較傳統的毛色則為驪色及銀白色。小而富神韻的頭部，短而強壯的四肢與結實的身體。在冬天的時候會長出相當濃密的毛來禦寒。

哈菲林克爾馬（Haflinger）

是一蒂羅爾（Tyrolean）的品種，早期主

要是用來在陡峭的山地上馱運工作，有著吃苦耐勞的性格以及勻稱的頭形。哈菲林克爾馬的毛色通常是栗色或是亞麻色搭配淡黃色的鬃毛及尾部。

　　好脾氣及馱運能力佳的特點使得哈菲林克爾馬在許多國家不論是用於駕小馬車或是一般休閒騎乘都相當受歡迎。

威斯特法倫莫藍馬（Westphalian Moorland Pony）

　　過去德國有兩個用來協助農耕工作的本土小型馬品種，分別為都爾曼（Dulman）及諾特基興（Nordkirchen）。後來再經過引入阿拉伯馬血統加以混種改良後，漸漸演化成這個適合供小孩子騎乘的小型馬品種。

冰島馬（Icelandic）

　　冰島馬以其特殊的步態著稱，牠除了會一般的慢步、快步、跑步外，還會一種特殊的快步步法，稱為 tolt，這是一種流暢的四節拍運動，看起來有點像小跑步的慢步，步幅涵蓋面積廣，通常會出現在行走於不平的地面時。冰島馬在歐洲地區作為騎乘之用相當受歡迎，另外也有一群有心人士熱衷於舉行牠特殊步伐的tolting 賽馬（tolting races）。

弗里斯馬（Friesian）

　　這是自荷蘭弗里斯地區所孕育出的一種體格相當粗壯的小型馬品種。毛色一定為驪色，有著一頭濃密且長的美麗鬃毛，下肢腳邊有著相當豐滿的邊毛，步伐高踏相當優雅。弗里斯馬早期是由羅馬人帶自英國，是英國本土馬種戴爾斯馬（Dales）及費爾馬（Fell）的血統基礎。

　　祖先曾為英勇戰馬，其後受改良為農用馬的弗里斯馬，近年來，不論是在專業的馬場馬術或是馬術表演領域中，都廣受歡迎。

卡馬爾格馬（Camargue）

　　這個野生的美麗白馬百年來似乎都蒙著一層神祕的傳奇色彩面紗，於法國南部羅納河三

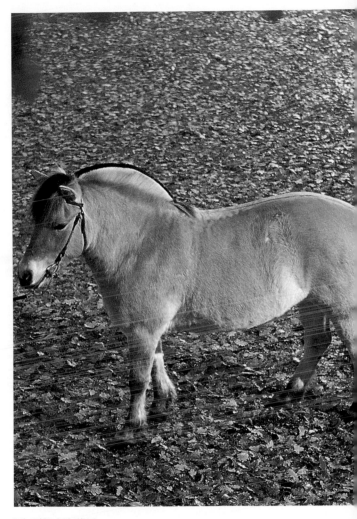

圖為挪威峽灣馬。

角洲一帶土生土長。雖然有著頭髮蓬亂、流浪風格十足的外表，但在受過訓練之後的牠，可是有著相當傑出的表現。

挪威峽灣馬（Norwegian Fjord）

　　這是一個要追溯至北歐海盜時代（Viking times）的品種，早期的挪威峽灣馬被當作農用工作馬使用。現在在斯堪地納維亞半島（Scandinavia）及其他歐洲地區被作為休閒騎乘用馬，對於要揹著沉重挽具的馬車也相當拿手。外型顯眼的挪威峽灣馬，通常為棕灰色或是奶油色，有著波浪的漂亮鬃毛及背臀紋（一條從背部鬃毛直至尾巴的黑色背紋）。

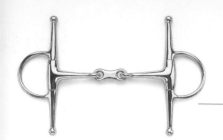

3 韁繩與裝備

所有在騎乘馬匹所需用到的裝備都可以稱為「馬具」，騎馬所需最基本的裝備包含了馬鞍與韁繩，這兩項裝備都是依照個案馬匹的情形、用途（如跳障礙或是馬場馬術等）及騎手的騎乘經驗等來選擇適當的裝備作為騎馬的輔助工具。除了基本裝備之外，還有種類繁多的其他裝備，如專為使馬匹感到保暖舒適而設計的馬衣、防止馬匹受傷用的綁腿等。

韁繩（馬勒）

現今市面上的韁繩可說是千變萬化，就像流行服飾一般，即使已經夠用了卻仍舊不斷的在推陳出新。每種韁繩都有不同的風格、顏色以及裝飾造型，但這些不同不僅僅單純是為了美觀，舉例來說，韁繩皮革較細薄的設計適用於頭部較嬌小的馬匹，這樣的設計可以降低牠們工作配戴時不舒服的感覺。

而撇開韁繩的造型不談，品質優良的皮革、堅固的針工、堅硬的扣帶及售後維修、定期安檢服務等因素都是在選擇安全的韁繩時所應考量在內的因素。有些韁繩會以皮革為主要材質而在皮革的外層包以一層薄橡膠，使騎手能夠更輕鬆抓握韁繩不易滑脫，尤其在下雨的時候特別好用。

一般韁繩

現在最廣泛用於日常騎乘的韁繩就是這種最簡單而普遍的款式，不但可以用於障礙跳躍訓練，亦可用於正式比賽中。一般的韁繩最主要的不同處是在於鼻革的不同。鼻革主要的用途是使馬匹的上下兩顎保持接觸緊鄰，增加口銜的效能，因此若是綁得太鬆就會失去其功用，但亦不能綁的太緊，不應讓馬的兩顎被緊緊鉗制住而感到不舒服。

上鼻革使馬匹感到最舒適的配戴位置應剛好在頰骨的下方，這也是雙韁唯一能使用的鼻

革。

下鼻革與上鼻革有些相似，但它的皮革較細，是由上鼻革鼻子上中心點向下延伸至口銜環的下方。

下鼻革的扣帶在扣的時候應注意不要過緊，才不會把上鼻革的位置向下拉使馬感到不適。下鼻革對嘴巴喜歡做很多小動作的馬匹能夠達到有效的牽制，在馬匹最初的訓練時配戴也相當好用且廣受歡迎。

八字鼻革與下鼻革有著相類似的作用，通常是用在於速度感較高的運動項目，例如三日賽中越野障礙賽。

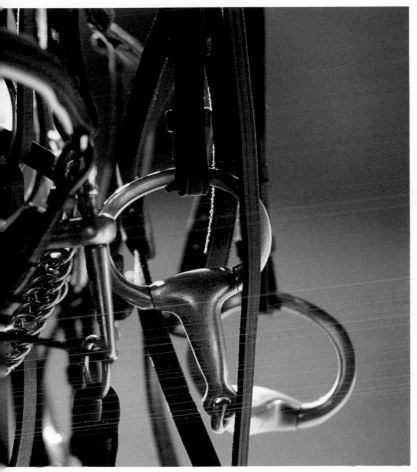

上圖，頰革與配戴妥適的下鼻革。
下圖，在高速度運動時使用八字鼻
革可以協助韁繩接觸的維持。

柔軟的皮革以及閃亮亮的金屬光澤是裝備保養得宜的表現。

鼻革韁是用兩個小環相連接吊掛的，鼻革韁以鼻部支撐向下與口銜以一條接續到下巴的皮革相連接，這常用於力量較大的馬匹，在使用時要特別注意它配戴後的位置及鬆緊度不會妨礙到馬匹的呼吸。

雙韁

多由經驗豐富的騎手在馬場馬術比賽時使用，主要的用途是強化騎手施以馬匹的扶助，使顎部能夠有效的接受口銜傳來的訊息，減少使力量傳導的流失。

其所使用的兩副口銜分別是小口銜與有一個彎曲弧度的大韁，大韁有許多不同的形式，

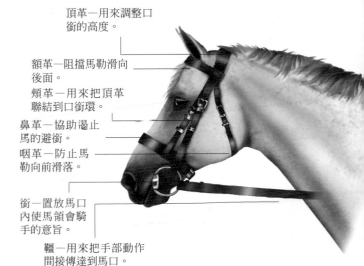

頂革─用來調整口銜的高度。

額革─阻擋馬勒滑向後面。

頰革─用來把頂革聯結到口銜環。

鼻革─協助遏止馬的避銜。

咽革─防止馬勒向前滑落。

銜─置放馬口內使馬領會騎手的意旨。

韁─用來把手部動作間接傳達到馬口。

經驗豐富的騎手使用雙韁作為輔助工具可以使扶助的動作更輕，輕到幾乎從旁無法察覺。

西部韁，在西部騎乘中被廣泛的使用，主要是施壓力在馬的頸部已達到控制的效果。

但都會有一條彎索與口銜相連接，彎索越長，這副韁繩的控制力就越強。大韁應該要平放在馬匹頦部的溝槽中，鬆緊要適宜，若配戴過緊則馬匹會被夾痛，但過鬆就會使其失去效用。

西部韁

西部韁是沒有口銜的韁繩，馬勒從頭頂、鼻部及頦部的溝槽產生控制力。這種韁繩大多使用於西部騎乘的馬匹，嘴部受傷或是嘴部有問題的馬匹應該也要避免使用一般韁而改用西部韁。亦曾有些障礙騎手成功的使用西部韁參加高等級的障礙超越賽，然而，西部韁在馬場馬術賽中是不可以使用的。有許多人都會誤認為沒有口銜的西部韁比較溫和、較人性化，其實這個裝備若是給沒有經驗或是感受較差的騎手使用，對馬匹來說可是一項酷刑呢！

口銜

小口銜有許多各式各樣的造型，配戴時放置在舌頭上及嘴巴後方沒有牙齒的齒顎之間。銜環也有各種大小不一尺寸以供選擇，且在銜鐵部份也有不同的材質與厚度的設計，也有單扣環或是雙扣環的不同，另外也有直接成棒狀沒有扣環的銜鐵，稱為一字口銜。一般來說，與馬匹口形越相近的口銜越能使馬匹感到舒適自然，而且越能達成口銜有效傳達指令的功能。

選擇大小適中的口銜是非常重要的，過大的口銜會因無法與馬嘴貼合而在嘴中滑動，太小的口銜則會箝制住馬嘴的兩邊而造成馬匹不舒適的感覺。

環狀口銜是最理想的初學者用口銜，因為它較柔能有效的傳遞指令，而馬匹訓練師也認為馬匹在習慣口銜接觸的訓練上，使用環狀口銜可說是相當合適。

蛋狀口銜的銜環圓滑的呈現一個 D 字型與銜鐵相接，所以又稱為 D 型口銜。這種口銜在

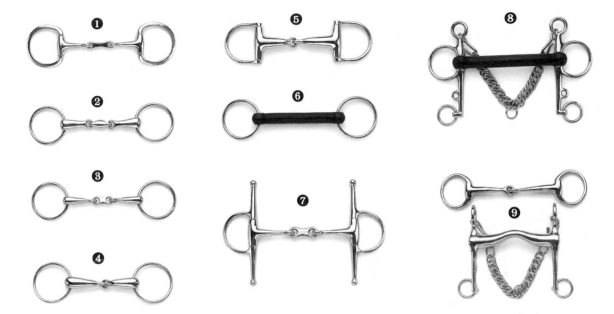

初學者中相當受歡迎，而由於造型的關係，這種口銜在馬嘴中不易滑動，因此馬匹難以隨意玩弄口銜或是避銜。

在**兩頰側邊有細長棒狀的口銜**是專門設計給在騎乘時的操控上，較難要求其轉彎或是掉頭的馬匹，這個細頰棒可以輔助性的施加些許力量於馬頭的頰部，加強馬匹方向指引的給予。訓練中的馬匹常使用這一類的口銜。

八分韁通常是由中間無扣環的棒狀口銜搭配有牽制側邊功能的頰棒，有點像是以槓桿原理的方式強化控制方向指令的傳遞。可以用兩條韁繩或是單條皮革與兩邊的銜環連接，當然也可以選擇僅用一條韁繩連結。

口銜惟有在正確的使用下才能有效的發揮作用。若是在口銜尺寸適當且擺放位置正確的情況下，馬匹問題仍舊沒有改善，第一個要想到的應該是先注意騎手的手部動作是否有問題。

口銜平時也應該做例行的檢查，有磨損或是有尖銳邊角的口銜可能會使馬嘴受到傷害，若發覺口銜有缺陷時應該立即停止使用。傳統的口銜是用金屬製成，但橡膠或是其他合成物（如尼龍）等材質也逐漸的受到歡迎，尤其是針對一些嘴部較為敏感的馬匹來說，使用較溫和柔軟材質做的口銜似乎嗜口性亦較佳。

競賽規則不同的比賽等級對於口銜使用的規定也不同，而這些資訊應該要在賽前清楚的了解，以免在比賽的時候誤用禁止的口銜，誤用口銜可能會導致直接被賽會裁判宣佈淘汰的結果。

口銜

1. 雙扣蛋狀口銜（Double-jointed eggbutt snaffle）
2. KK 訓練口銜（KK training bit）
3. 雙扣環狀口銜（Double-jointed loose-ring snaffle，法國口銜）
4. 單扣環狀口銜（Single-jointed loose-ring snaffle）
5. 單扣蛋狀口銜（Single-jointed eggbutt snaffle）
6. 一字橡膠口銜（Rubber snaffle）
7. 含頰棒的口銜（Cheek snaffle）
8. 橡皮八分韁（Pelham with rubber mouth piece with curb chain）
9. 馬場馬術雙韁用口銜（Eggbut bridoon with curb bit and curb chain for a double-bridle，由一個小口銜及一個大韁所組成）

馬鞍

　　主要常在使用的馬鞍有三種，一般用途、障礙鞍及馬術鞍。不論你是使用哪一種馬鞍，一個尺寸合宜的馬鞍才可以作為騎手騎坐的輔助，而且能幫助騎手在正確的位置施行有效的扶助。大小不適合的馬鞍會導致馬匹的不舒服或是會因此受到傷害，例如鞍傷。最好向品質較好或是至少是鑑定合格的鞍具供應商選購。

　　新的馬鞍在沒有汗墊的情況下放置在馬背上就應該要與馬體貼合，應恰好的放在馬背最低點的位置，而前鞍橋的部分應與馬體保持適當的距離，以防當騎手加諸重量在馬鞍上時，馬鞍會與馬體的肩部摩擦而使馬背受到傷害。

　　一般用途的馬鞍適用於各種一般性的騎乘，其設計是採折衷的馬場馬術及障礙超越馬鞍的特色設計而成。這種馬鞍廣為所有初學者使用，在初級的馬場馬術及障礙超越的訓練也都相當合用。

　　馬場馬術鞍與一般馬鞍比較起來擁有較長的鞍衣，主要目的是輔助騎手有更深入的騎坐，使騎手腿部位置可以更向下穩定騎坐。

馬鞍各部位名稱

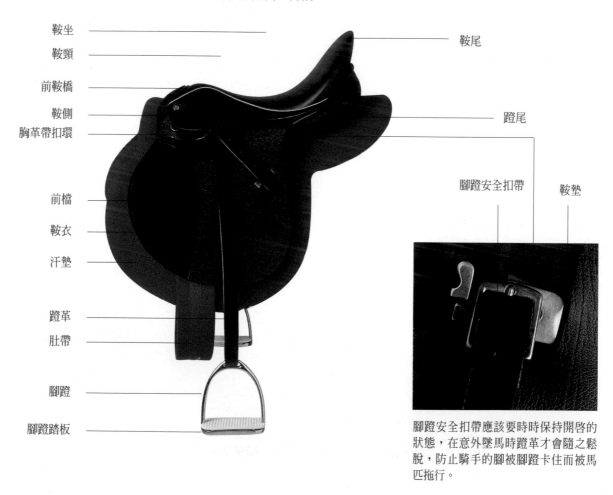

鞍坐
鞍頸
前鞍橋
鞍側
胸革帶扣環
前檔
鞍衣
汗墊
蹬革
肚帶
腳蹬
腳蹬踏板

鞍尾
蹬尾
腳蹬安全扣帶
鞍墊

腳蹬安全扣帶應該要時時保持開啓的狀態，在意外墜馬時蹬革才會隨之鬆脫，防止騎手的腳被腳蹬卡住而被馬匹拖行。

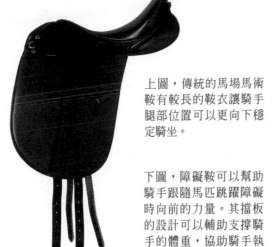

上圖，傳統的馬場馬術鞍有較長的鞍衣讓騎手腿部位置可以更向下穩定騎坐。

下圖，障礙鞍可以幫助騎手跟隨馬匹跳躍障礙時向前的力量。其擋板的設計可以輔助支撐騎手的體重，協助騎手執行較輕的騎坐。

　　障礙鞍的鞍坐及前面鞍橋的部分較長，協助騎手支撐體重使其能有較輕的騎坐或是幫助騎手前傾，前傾不同於我們所談論的「深入的騎坐」，騎手身體透過膝蓋的支撐向前傾斜，使背部的位置較為高起向前靠，減少坐在馬鞍上的面積，這樣的騎法可以增加騎手在跳躍障礙時與馬的接觸。

　　特殊的**耐力賽專用鞍**，是為了支撐騎手長時間坐在馬背上的力量而設計。結合了西部馬鞍的一些設計特色像是有較深鞍坐的設計，較多的墊子以及較寬厚的腳蹬等。腳蹬的特殊設計可以減低騎手在長時間騎乘時腿部的疲累感。

　　完整的馬鞍結合了許多種不同的材質，有金屬、皮革，還有一些包覆在馬鞍外層的一些合成材質，現在一些原先使用傳統皮革的部分也可以以一些合成材質來代替，在使用上也較皮革來得好清理及照顧，對於使用時間較長且頻繁的騎術學校或業餘騎手來說，是相當好的選擇。

　　肚帶也是一個有多樣化種類與材質的裝備，是一個含有柔軟填充物作為墊料的皮革或是合成材質的帶子，與馬鞍並非一體。有些肚帶是用鬆緊帶的彈性材質製作，能夠使它與不同體型的馬匹配合度更好。在三日賽的越野障礙超越賽中常常使用到兩層肚帶，以確保騎手的安全。選擇肚帶最主要的要點是其寬度要適當，太細的肚帶會使馬匹的肚子像被東西夾住一樣而感到不舒服。

肚帶也有許多不同的種類及材質，有含墊料的皮革材質，也有合成皮革或是其他人造材質等種類。

　　腳蹬安全扣帶是在小鞍衣或是鞍側的下方，這是為騎手的安全考量而設計的一個安全裝置，安全扣帶應該要時時保持開啓的狀態，也就是遇到特殊角度的強大拉力時會自然鬆脫，使得騎手在意外墜馬時不致因為腳被腳蹬卡住而被馬匹拖行。

汗墊主要是用來墊在馬鞍下方吸汗，使馬背多一個保護層，並讓馬鞍不會直接與馬背接觸摩擦。

　　蹬革及**腳蹬**是用不同的材質製成，透過腳蹬安全扣帶與馬鞍相連結。蹬革的寬度應該要能承載騎手單邊上下馬時所施予的力量以策安全。腳蹬的寬度要適中，過大的腳蹬會使騎手的腳容易滑動而失去重心，腳蹬踏板的橡膠材質可以提供防滑的效果。

　　汗墊是為了增加馬鞍放置於馬體上時的舒適度，同時有具有吸汗的功能。但如果馬鞍的尺寸與馬體不合時，不應利用汗墊來試圖減緩馬匹的不舒服，不合用的馬鞍即不應使用在這匹馬身上。汗墊的造型可以是與馬鞍的造型相類似，也可以是長方或正方形，而馬場馬術大多是使用正方或長方形的汗墊。至於材質方

面,也相當多樣化,有一般棉質的也有羊毛製的,現在也研發出了許多新款的汗墊,有合成凝膠材質,例如矽膠墊,或是具有矯正治療效果的汗墊也廣受歡迎,這些新款的汗墊都具有減壓及吸震的附加功能。

其他裝備

除了前面介紹的配備之外,尚有許許多多種類的韁繩及裝備供以輔助訓練及騎乘使用,還有一些輔助的工具是用來進行調馬索調教、訓練或是用於其他目的的輔助。

側韁(side reins)是從肚帶與口銜相連接,在調馬索訓練時輔助鼓勵馬頭低伸,使馬匹的頭頸更能向前、向下伸展,並使馬匹的頭頸及背部能夠更加柔軟。初學者在以調馬索輔助教學時輔以側韁配合,可以使馬匹的背部更加柔軟而達到很快就建立起正確騎坐的目的。

折返韁(running reins)與肚帶、口銜環還有騎手手持的部分三個接點構成一個三角形。不會使用的騎手使用這種裝備,反而會因為持續呈現一種不正常的結構拉力角度而達到反效果。但對於熟練、有經驗的騎手來說,折返韁是一個使馬匹頭頸低伸的良好輔助工具,它能夠有效的矯正馬匹過去訓練不良養成的壞習慣,另外,也可輔助騎手在改善力量較大或是習於抗拒騎手指令的馬匹的壞習慣時,仍能保持手部的穩定。

市面上有許多不同種類用來訓練馬匹的輔助工具,也有很多含有輔助效用的韁繩以供選擇。這些輔助裝備的使用對於經驗豐富的騎手來說根本不成問題,但千萬不要把這些裝備用來作為訓練新手或是訓練新馬匹的速成捷徑。

一般最常見的馬丁革(running martingale),用在障礙超越項目上最為普遍,這項輔助工具在障礙超越賽及三日賽的越野障礙賽都是允許使用的,但禁止在馬場馬術賽中使用。這種馬丁革含有一條頸革帶,而另一條革帶與下面的肚帶相連結。兩條韁繩都應該要加上一個為了防止馬丁革的固定環向上滑動至口銜附近的裝置。

在正常的配戴情形下,這項裝備應該不具有持續性的牽制作用,只在當馬匹的頭部抬升過高到超過騎手能夠控制的角度時才會發揮牽制的作用。對於障礙與障礙間需要快速的調整馬頭位置的障礙超越賽來說,這是一個很好的輔助工具。

老式的馬丁革(standing martingale)有一條用來連接頸革帶及鼻革的皮革,有些甚至與口銜相連結,這種裝備常用在有嚴重壞習慣的馬匹身上,例如習慣性起揚等。目前不常用

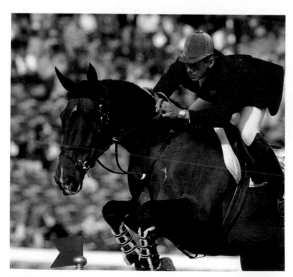

英國騎手 Nick Skelton 於 1998 年世界選手馬術賽中騎著 Hopes Are High 以障礙馬丁革作為輔助工具,參加比賽。

紐西蘭騎手 Mark Todd 在英國的越野障礙賽中,使用調整型胸革帶以防止馬鞍滑動。

馬鞍防滑帶可以輔助小型馬或是背部較短的馬匹防止其所使用的馬鞍向前滑動。

籠頭是牽引或是抓馬所需用到的最基本工具。

美國騎手 Mark Weissburger 在比賽時使用馬鞍安全肚帶以防止主要的肚帶突然斷裂，為他比賽時的安全把關。

於一般騎乘，對於用來重新訓練馬匹時所能發揮的作用也不是很大。

　　還有一些其他的輔助工具，是根據不同馬匹的習性與需求才會視情況的搭配使用。例如**胸革帶（breastplate）**，它是從馬匹的前胸與馬鞍前端相連接，其主要的功能是當馬匹正在賣力的進行跳障礙動作或是專注於跳躍越野障礙時，防止馬鞍向後滑動影響其動作發揮的輔助工具。

　　胸前革帶（foregirth）是一個附帶軟墊的輔助安全帶，加裝在馬場馬術鞍的前面以防止馬鞍向前滑動，這個裝備多使用在肩部輪廓較不明顯的馬匹。

　　馬鞍防滑帶（crupper）是一個從馬鞍鞍尾向後連接環繞在馬尾巴上的扣帶，用以防止馬鞍在騎乘工作進行時向前滑動的裝置，最常被用在背部與肩部形狀較不明顯的小型馬身上。

　　馬鞍安全肚帶（Overgirth）是肚帶的輔助工具，在馬鞍的外面再包覆一層安全肚帶以防三日賽比賽時主要肚帶突然斷裂或鬆脫。

　　籠頭及一條牽馬索，是牽引或安置馬匹時所需用到的最基本工具。它可以是由皮革製成，現在亦有很多採用容易整理的合成材質款式，它含有頭帶、頰帶、鼻帶三條帶子，並由金屬扣相互連結所而成，由頭帶或是咽喉旁邊繫住馬匹的頭部。籠頭通常是第一個介紹給年輕馬的裝備呢！

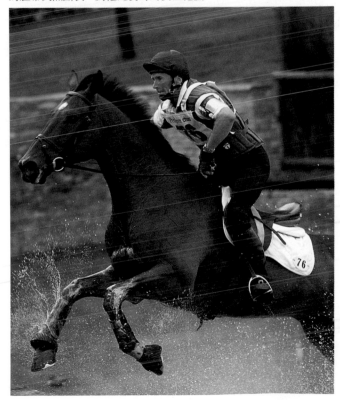

馬匹的外衣，腿部保護：護具

護具和綁腿傳統上被用來支持與保護馬匹的腿部，但最近許多專家認為不必要的護具裝配可能會引起反效果，關於這方面的相關討論尚未定案，但若是你想要替馬兒裝上這些裝備必須要確保尺寸及配戴正確，至少使其不會對馬匹的腿部造成更大的傷害。

全包式護膝是馬匹工作（被騎乘）時配戴來保護蹄部用的。通常都是使用比較好清潔照顧的材質，側面墊有較軟的保護墊料，並以魔鬼黏作為固定工具。有些碗公護蹄具有更高級的防護設計，甚至可以用在三日賽的越野障礙賽中。

球節護具主要是在保護後肢的球節，大多都是使用於障礙超越之中。

腳腱護具主要用來保護脆弱的腳腱區域，護具綑綁時開口朝前，通常是在障礙超越時用於前腳的部位。

碗公護具主要是在跳障礙或是圈程時配戴，用以保護馬腳的蹄冠及蹄根部位。通常是用橡膠製成，環繞腳蹄後以魔鬼黏固定，這種護具在運輸馬匹時也相當好用。

蹄冠護具與碗公護具的功用雷同，但它會包覆到比球節最低點再稍高的地方。

運輸用護具是長而厚的馬腿護具，從馬的膝蓋直至馬蹄冠都有完整的保護。這種護具講求服貼，但纏繞得太緊反而會給予馬腿壓力。所有的綁帶都應該在腿部的外側繫好並恰好在馬腿的後方。

碗公護具在馬匹做圈程或是障礙超越時能夠保護馬匹的腿部。

綁腿

主要的用途是馬匹在運動時能妥善的保護馬匹的腿部，最常用在馬場馬術訓練時與越野障礙超越賽。綁腿通常是一層層以羊毛混棉的材質製成，具有彈性。綁腿在固定的時候要平整的一層一層繞在馬腿上，環繞每一層時所施予的壓力應盡量相等，以免阻礙到馬匹血液的流通，引發因壓力而造成的傷害，因此，經驗

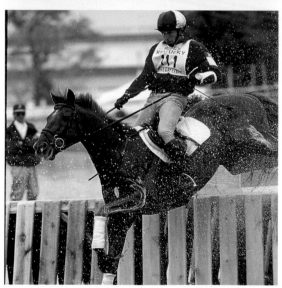

上圖，全包式護膝在日常運動中，能夠妥善的保護馬匹腿部。
中圖，腳腱護具常用在障礙超越項目中。
下圖，紐西蘭騎手 Nick Larkin 騎乘著馬匹 Red，在三日賽賽事中以綁腿保護馬匹的腿部。

較不足的馬主建議使用較無這方面疑慮的護膝或是護具取代綁腿。運輸用的綁腿比較寬，在設計上也採較為厚實的墊料，以魔鬼黏或是其他有黏性的材質來固定。

在越野障礙賽中馬匹使用綁腿來吸震、減

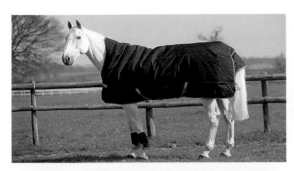

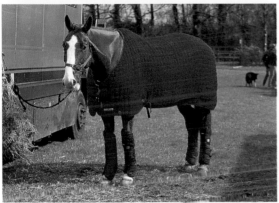

左上圖，防水馬衣。
左圖，相當具有特色的馬衣及腿部護具。
上圖，吸汗馬衣適用於馬匹運動完後。

如何打綁腿

綁腿布條在還沒開始打綁腿前應該要是平整的捲成一球，被綁的那一隻腳應該要穩定的著地。開始時，先在管骨的上方（即膝蓋的下方）拉出綁帶一端的斜角，一層一層稍微有交疊的向下環繞，一直繞到球節的部位後改變方向反向的向上回纏，纏繞的過程中應該要保持外表的平整，綁帶不應糾結住，而在纏繞時應該要小心，以防止前面纏繞的地方鬆脫。

要注意的是千萬不要綁的太緊，但要讓您在纏繞完成之後綁腿應不會輕易的鬆脫，任何固定的黏膠材質（如魔鬼黏）都應該要固定在腿部的外側，沒有黏膠的綁腿在綁到最末端時要小心的把末端塞好固定。

緩馬腿落地所受到的壓力時，使用魔鬼黏固定的部分應該要再增加安全防脫落的裝置，以防綁腿於比賽進行時鬆脫，造成馬誤踩而跌倒。

馬衣及馬用毛毯

在天氣轉涼時，馬匹會隨著天氣的變化長出一層較厚、用以禦寒的毛。在冬天寒涼的夜晚或是當馬匹不運動時，都應該要替馬匹穿上一層馬衣，幫助他們抵抗寒冷。因此時馬匹若是流汗，會因為冬天所長出的這層內毛而比較難乾，在這樣的情形下，馬匹受寒而感冒的機率會增加。

但馬匹在馬房休息時，不應該過度的為他們穿上厚厚的馬衣抵抗寒冷，這樣反而會降低馬匹調節體溫的能力，而另一方面，有些馬卻又比其他馬匹還特別的怕冷。種種不同的情形都有可能會遇見，何時是適當的時機為馬匹添加衣物可說是得憑經驗及感覺累積。

馬衣的選擇也是千百種，喜歡把馬裝飾得漂漂亮亮的馬主甚至可以擁有一整個馬兒衣櫃，但多數的馬主大概都只會替馬兒準備兩到三件馬衣替換。現在有專為馬匹在馬廄休息時使用的馬衣，在設計上重量較輕，直接在馬肚子下方用綁帶交叉固定，不需要將任何的扣帶或是繩索固定在馬匹身上防止滑動。它在馬匹身上沒有增加施壓點，可以說是相當理想的設計。

放牧用馬衣，在任何天氣型態的牧場或是寬廣的區域都適用，不但可以防水防風防髒汙，也可以達到保暖效果。有尼龍或是帆布的材質可供選擇，這種馬衣最受大眾歡迎的形式是紐西蘭型馬衣（New Zealand rug）。

日用馬衣，羊毛材質的設計，最常用在比賽時馬匹熱身完畢後要進場前的那一段等待時間中的保暖，通常會依照馬主或是贊助商的要求在色彩或是圖案上做代表性的設計。

吸汗馬衣採用吸水力強的布料，其用法與日用馬衣雷同，可用在運動完後的休息慢步時或是在馬匹要運輸時使用。夏天馬用內衣是用棉或是其他較輕的材質製

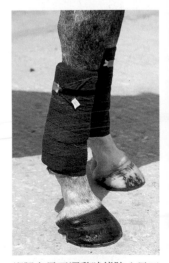

綁腿在馬匹運動時能防止馬匹腿部受到傷害。

成，用來夾墊在馬體與一般馬衣之間，或是在炎熱的天氣運輸馬匹時使用，防汙卻又不會影響馬體散熱。

運動型馬衣的設計是墊在馬鞍下方使馬匹在野外慢步或是出來走走時背部及臀部不會受涼用的，通常是使用毛毯或是防風的材質。

為馬兒穿上馬衣

雖然現在的新型馬衣都採輕量化設計使得馬衣在穿戴上較過去方便了許多，但若處理得不好，隨風飄動甚至發因此出聲響的馬衣是很容易驚嚇到馬匹。

為愛駒穿上馬衣最理想的方法是先將馬衣裡襯朝外對折，將馬衣放在馬背上並披掛過整個馬身，一開始可以放前面一點包到整個肩部也無所謂（如圖1）。將剛剛折的地方拉開並覆蓋住整個馬身（如圖2）。將馬衣整件拉平鋪好在整個馬體上（如圖3），在繫上馬衣胸前的綁帶之前，先將馬衣的交叉綁帶及扣帶繫好（如圖4）。

在替馬兒穿衣服時，必須要確定馬匹是被綁好固定或是安置在封閉的馬廄內，若是馬匹在繫上馬衣胸前的繫帶時發生跑走的意外，滑落而仍舊掛在馬脖子上的馬衣會使馬匹惶恐無措而可能導致意外的發生。

有些馬衣在馬匹的肩胛骨後面設計一個扣帶，這種馬衣在穿戴時必須要注意扣帶不要繫得過緊，以免使馬匹不舒服甚至一整晚呼吸困難。

馬衣主要是替馬兒在冬天時用來保暖，在整理馬匹之後穿著可以保持馬匹的整潔，在運動過後穿上又可有吸汗的功效。

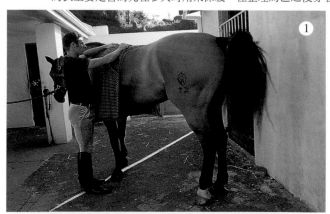

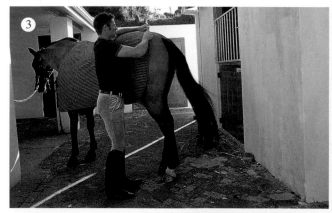

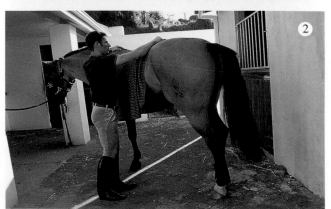

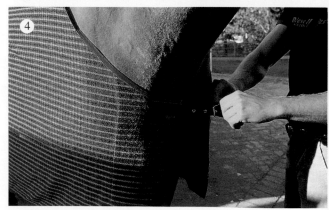

備馬

在騎馬前整理馬匹、替馬匹——配戴所需的裝備的這些動作稱為備馬。若馬匹在馬房裡面，在沒有被綁住的情況之下備馬，則第一個要配戴的就是韁繩；若馬匹是在備馬區被繩索牽制住的情況下，馬鞍可以是第一個裝配的裝備。

配戴韁繩

配戴韁繩，應該要先將韁繩調整到適合該匹馬大小的位置。盡量從馬匹的左手邊緩慢靠近並小心的拿著韁繩繞過牠的頭。手持韁繩的中間部分，把用來固定馬匹的籠頭及繩索拿掉後，右手繞到馬鼻子的上面並抓住整副韁繩。

左手持口銜並將它撐開（如圖1），手指在馬嘴的邊緣稍施壓力暗示並鼓勵馬兒把馬嘴張開使口銜能夠順利放入馬嘴，當口銜順利滑入後，可以一邊稍加注意口銜滑入時不要撞到馬匹的牙齒，右手一邊順勢把頂革繞過耳朵掛在馬匹頭頂的部位。

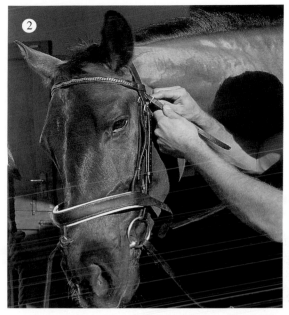

花一些時間去學習如何為馬匹配戴韁繩及如何將韁繩調整到最適當的位置是非常值得學習的，使用尺寸調整不當的韁繩不但會使馬兒感到不舒服，馬兒也可能因此而持續抗韁。

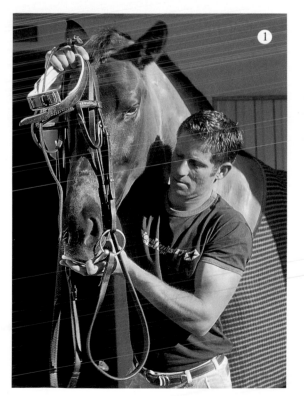

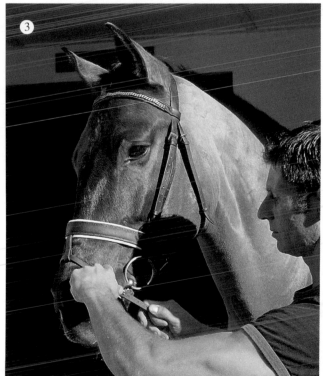

在確定馬匹的額毛及鬃毛沒有被韁繩的皮革夾到、韁繩皮革沒有扭曲,是平整的配掛在馬頭上後,就可以為馬匹繫上咽革了(如前頁圖2,咽革繫上時與馬匹咽喉保留約一個拳頭的距離),接下來,為馬匹繫上鼻革(如前頁圖3)。

上鼻革應置於兩頰的一隻手指寬之下,而鼻革與鼻骨之間應該要留有一隻手指可以通過的寬度,鼻革韁應置於距離鼻孔四指寬的上方,其鬆緊度應要能防止馬兒下巴的肉滑到鼻革韁的後方,但又能夠使馬匹含口銜時不會感到不適。

上馬鞍

上馬鞍,應由馬匹的左方施行。如果要用汗墊或馬鞍墊(如矽膠墊等),要在放馬鞍前先行墊在馬背上,也就是墊在馬鞍與馬背之間,放的位置稍往前一些,置於肩胛骨上方。

要將馬鞍放到馬背上前,要注意腳蹬要是處於妥善向上收好的狀態,馬鞍右側肚帶先繫妥並掛置在馬鞍上方,以免這些零件在搬運馬鞍時誤撞到馬體使馬兒受到驚嚇。準備妥當以後將馬鞍舉起輕放在馬背上(如圖1),之後再輕慢的把汗墊與馬鞍調整到適當的位置(如圖

2)。把汗墊平整拉好,在把肚帶放下前應先在馬匹左右兩側檢視,確認馬鞍及內襯汗墊沒有捲皺凸起的情形。回到馬的左側後,在不影響已調整好的馬鞍位置之下將肚帶繫好(圖3與圖4)。馬鞍放置在正確的位置時,肚帶與馬匹肘部應約相距十公分。肚帶稍後在上馬前可以再行調緊,在一開始備馬時就把肚帶調到較緊的位置是不太理想的,容易使馬匹感到不舒服且可能會造成綁肚帶的馬腹周圍擦傷。

馬匹有各種不同的體型以及寬度、體寬,一個專業合適的馬鞍可以增進馬匹的舒適度並能有效的防止鞍傷。

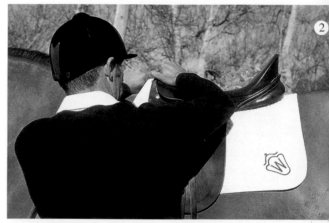

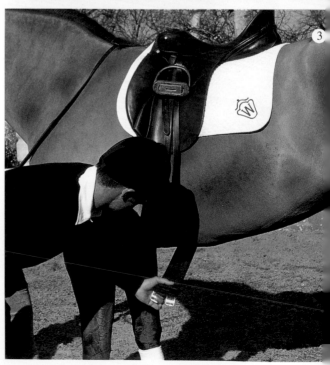

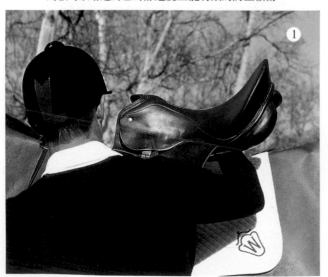

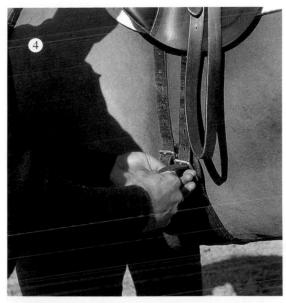

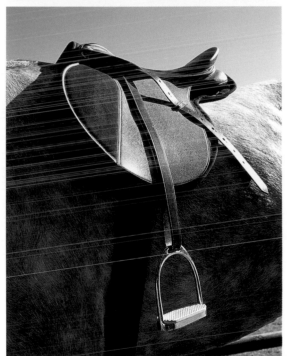

用完後都應該要做基本的清潔，皮革應該要先用微潮的布（非溼布）擦拭後再用保革皂清理。皮革應該要時時保養以維持它的柔軟度，以防在使用時突然斷裂。定期為皮革塗上一層保革油可以幫助防止斷裂的情形發生。這也是好好檢查鞍具上所有的釘釦、金屬扣帶接點等細節的良好機會。

在做完基本的鞍具清理後，韁繩應該要整齊的掛在掛鉤上，而馬鞍則妥善的放在馬鞍架上，其他如汗墊、護膝等裝備都應該要折好收好或是風乾，在下次使用之前，這些裝備都應該要是乾燥且乾淨的。

裝備上的金屬部份，如口銜、腳蹬等處可以用溫肥皂水稍加清洗並用乾布拭乾，至於合成材質製成的裝備，則應依照其說明書的指示加以保養維護。

一般來說，綁腿帶、汗墊、護膝等裝備都可以用洗衣機加以洗滌，而汗墊等會與馬體相接觸的裝備應該要常常清潔，汗垢等髒汙的殘留不但會影響外觀，持續與馬匹碰觸更會導致愛駒的皮膚發炎。這些裝備都應該存放在通風的位置，溼氣過重的地方容易使這些裝備生黴菌。

例行的清潔與保養不只可以保有鞍具的價值，也可以預防許多不必要的意外發生。

鞍具保養

馬匹使用的鞍具通常所費不貲，所以定期的保養是不可或缺的，妥善的保養鞍具，一套鞍具至少都可以維持起碼二十年的壽命。就安全的觀點來看，定期的鞍具保養及裝備檢查可以防止選手及馬匹受到意外傷害。裝備在每次

騎手的服裝及裝備

騎手休閒騎乘時的穿著隨著這些年來流行時裝的潮流趨勢也有了重大的變革，騎手的服裝開始有多樣化的趨勢，且亦隨著季節生產許多不同的風格及色彩搭配以供選擇。各式各樣流行風格的選擇也漸漸成為騎手重視的一個要素，與過往較著重於騎術的風氣大不相同。

但相反的，在比賽服方面卻仍傾向於維持固有的風格沒有做太大的變化。過去比賽服飾的設計與軍服及傳統的英式打獵有所關聯，現在比賽服的設計及材質的使用主要是以加強騎手在馬鞍上活動的舒適度及強化安全考量的設計為主。

和其他的運動一樣，使用正確合宜的裝備可以降低運動時危險發生的機率。騎手應該要存有一個正確的觀念，即「使用安全的裝備會比使用外觀流行好看卻華而不實的裝備來得重要」。

由上至下分別是：障礙帽、馬術禮帽、賽馬帽、輕型透氣安全帽。

安全帽

附有安全扣帶的硬式安全帽是防止意外發生時頭部受到傷害的重要護具，只要在馬匹附近，騎手就應該要時時配戴，以防萬一。

對初學著來說，有兩種騎士帽可以做為入門的參考，傳統天鵝絨外層，頂端有一個小圓點作為裝飾的基本款騎士帽；或是外層可能是用任何的布料和色彩包覆，但防震防摔效果相當好的賽馬帽。

一個好的馬術學校應該要隨時提供你一些相關的最新資訊。指導配戴適合的安全帽是為了個人的安全著想，而這也應該是馬術學校所應盡到的責任及應提供給學員的基本安全保障。

安全帽的合格標準也是一直不斷的推陳出新，在購買安全帽之前可以先查詢一下最新符合標準規格的安全帽資訊，例如：歐洲的EN1384、英國的PAS015、美國的ASTMF1163、澳洲紐西蘭的AS/NZ3838，都是較理想的合格安全帽規格。你可以在購買時注意安全帽是否有符合這類規格，能夠符合這些規格的都是經過嚴格檢測，並且能夠為頭部受到撞擊時提供相當完整的保護。

然而，找到一個符合安全標準的安全帽只是第一步，尺寸也必須要適合你的頭型，經驗豐富的賣家通常都會從旁協助客人挑選，但若你的安全裝備是借來的，那可能必須試戴幾個不同的安全帽以從中挑選一個較適合你的。

安全帽一但受過強力的撞擊後它的吸震力就會減弱，因此，已受過撞擊的安全帽應立即停止使用更換，以確保自身的安全。

入門配備

在初學者甫入門時，實在不需要或是自作聰明的去購置一大堆裝備。有許多裝備，即使是像安全帽這種必備品在馬術學校中都可以租借得到，一直到所學的已到達了一定程度之後，再來考慮添購行頭的問題。但在一開始學習時，一雙能夠確保腳不會滑到腳蹬中卡住的堅固耐用的有跟靴子，倒是可以考慮優先購置，因為在騎馬時，平底鞋或球鞋是相當不適合的，它們沒有給予腳踝及足部足夠的保護，若是馬在此時踩到你的腳，那可是痛到都叫不出聲音來喊救命呢！

而在褲子方面，接縫較柔和且具有彈性伸縮材質的長褲會比牛仔褲舒服得多，穿牛仔褲騎馬在褲子有縫線的地方常常會摩擦騎手的肌膚而導致破皮的情形，其較硬的材質對膝蓋也容易造成傷害。另外，穿長筒襪也比穿短襪來得理想，可以減少與馬鞍摩擦碰撞的瘀青或是被鞍具夾到所造成的傷害。

穿著合身的衣物可以更容易幫助騎手校正坐姿及身體的姿勢，因為寬鬆的衣服會使教學的教練不易看清楚騎手身體的實際姿勢。也應該儘量避免衣擺過長而遮蓋住臀部，因為那樣

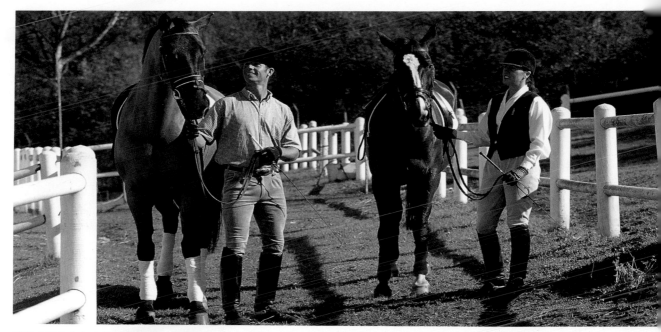

不論市面上有多少各式各樣的裝備供騎士選擇，手套、符合安全規格的安全帽、馬靴或是能夠保護腳踝的鞋子等，是所有騎手應該有的基本配備。

的衣物會害得你在騎馬的時候還必須一直忙著拉衣服。

　　手套算是基本的配備了，挑選一雙與騎手的手指寬度相當的薄型皮手套對初學者的第一堂課會有所助益。手套的厚度太厚會使騎手的手感降低，使得騎手對韁繩的觸覺、反應力等都會減弱、變遲緩。

服裝合宜的騎手

　　當你確定騎馬是你一生所求後，就會開始希望自己看起來像個騎士，此時，有些必須的裝備就不可缺少囉！

馬靴

　　所有的馬靴都應該要具有防滑效果，並能支撐踏板、腳蹬的力量，保護腳踝不受到撞擊摩擦。

　　長及腳踝的短馬靴搭配綁腿，是最常見也最受歡迎的基本配備。短靴源自於牧場用的工作靴，邊緣附有拉鍊或是彈性伸縮帶。專業的騎手都偏好使用短馬靴，因為設計的形式不論是在地面行走或是騎馬時都相當好用，對於偶

爾騎馬的騎手來說也是相當方便，因為這種短靴在不騎馬的時候也相當好看、實穿。

　　騎士綁腿我們通常稱之為 chap，是以皮革或是麂皮的材質製成，內裡襯有軟材質，用來保護騎士的小腿。有些 chap 附有彈性，使 chap 能更加服貼騎士的小腿。其具有支撐並保護騎手腿部功能，輔助增加騎手扶助的效果。

　　在騎手的騎術達到一定的程度後，可以考慮購置長筒馬靴，除了傳統比賽用的全皮長筒馬靴之外，現在也有許多以不同材質或顏色製成的手工長筒馬靴，如以丹寧布或是麂皮製的長筒靴。膠靴也是相當受歡迎的選擇，它可說是防水又耐用的好裝備。長筒靴搭配拉鍊式的設計可說是馬術長筒靴的一項重大變革，它把過去騎手們每天在那裡拚命拉扯試圖把腳塞入或拉出馬靴的惱人拉鋸戰問題徹底消滅。

馬褲

　　馬褲是專為騎馬所設計的專用長褲，設計上與馬靴搭配使用，其褲管長度稍短一些，服貼著騎士的小腿肚，使騎士在穿上馬靴的時候不會有一堆多餘的布料擠在靴筒中。馬褲不論

馬鞭與馬刺

馬鞭算是扶助的輔助工具，主要是用在增加騎手施予扶助的效果。騎手可以用聲音、腿及手部動作來給予馬匹指令，而當馬匹沒有依照騎手所施予的只是去做時，可以適時的利用馬鞭輔以提醒。舉例來說，在馬術學校外的路面上騎馬時，應該要時時握著馬鞭以備不時之需，但在沒有必要的時候，是不需要配戴馬刺或是馬鞭的。

馬刺通常都是金屬材質，其造型與長度都有許多不同的種類。使用馬刺的前提為騎手須具有穩定的腿部及騎坐，因此馬刺對於初學者來說並不適用。較鈍的馬刺常使用在一般騎乘及障礙超越上。

在高階一點的馬場馬術項目中，馬刺是必備的工具。許多馬場馬術用馬刺都備有可以滑動的小滾輪，強化騎手施予扶助的效能。

一般騎乘或是障礙超越時，可以帶著短馬鞭。其正確的使用方法是以單手持韁，另一隻持馬鞭的手繞到騎手的腿後以鞭敲擊馬體後軀以提醒馬匹。馬場馬術及馬匹平地訓練時是使用長鞭，騎手可以在要上馬時就帶著，也可以在上馬後由教練協助遞給騎手。在訓練馬匹更高階的馬場馬術如斜橫步等動作時，都會需要用到馬鞭予以輔助。

是使用手工布料或是採用棉質，通常都會混有萊卡或是彈性纖維，使其達到彈性伸縮的效果。

馬褲有許多不同形式的設計，但其共同點在於皆給予膝蓋特殊的保護。而馬褲的後臀部分通常是一層較厚的布料、皮革、麂皮或是其他合成皮。現在皮褲的設計在造型上也相當多樣化，而不論外型多麼的炫目、雅觀，都不要忘記挑選皮褲最重要的還是要注意它的舒適性以及保護效果。

手套

馬術用手套在設計上特別加強食指與大拇指及無名指與小指這兩個與韁繩有密切接觸部位的保護。手套的款式設計亦是千百種，現在有許多使用高科技防滑材質或是加強保暖效果的合成皮產品。而在手掌與手指間特別加有薄的合成軟墊材質的手套，價格合理、舒適且手感佳，可以說是相當受歡迎的款式。

上衣

騎手選擇上衣的理由會隨著騎手的專攻項目以及學習的年資而有所不同。但選擇上衣的主要準則應該是挑選能使肩膀與手臂能夠自由活動不受限制的款式。

馬匹每天都需要正常

德國騎手 Nicole Uphoff 穿著正規的馬場馬術騎手上衣及服裝。

適量的運動，因此騎手應準備好每個季節所需要的服裝。許多休閒外套及專為馬術騎士設計的衣物都已與現代科技結合，並具有符合人體工學的設計，甚至發展出能夠在冬天防風防寒或是在夏天有良好排汗效果的材質，輕薄又不影響活動已成為現在的趨勢。

比賽服裝

一旦你踏入了體育運動競賽的世界，就必須要遵守該項運動對於其服裝規定的要求。而馬術比賽的裝備，在不同的項目及等級中，亦有不同的需求。

我們通常建議初學者先採租借的方式去滿足初學所必須使用的裝備，在建立好自信心的基礎後，確認自己對於這項運動的學習心態之後，再去購買那些需要的配備。

馬場馬術

在英國，花呢套裝（tweed coat）在一般的非正式比賽中是被允許的，但在大型正式比

Nona Garson 騎著 Loro Piana Rhythmical，代表美國參加 1998 年的世界盃馬術賽。

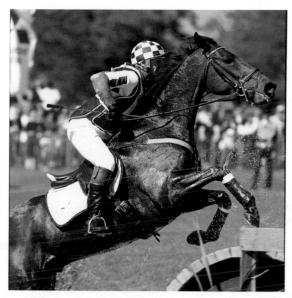

加拿大騎手 Stuart Black 騎著 Market Venture，從照片中可以清楚的看見他身上所穿的保護裝備。

賽時，對於服裝的規定就相當的嚴格。在聖喬治級（國際正式比賽的最低等級）以下的比賽，基本的穿著為：襯衫搭配深藍或黑色的短外套，配上白色的領巾或領帶，白色馬褲配黑色長靴，天鵝絨材質的禮帽，手套搭配馬褲也應該要是白色。聖喬治級以上的更高等級比賽，則規定必須要穿著優雅的燕尾服及禮帽。

多數的國際頂尖馬場馬術選手喜歡穿著特高的長馬靴，因為那樣可以強化對騎手腿部的支撐，而且可以使騎手有更長更深入的腿部位置。

障礙超越

在英國的業餘比賽中，多數人也是喜歡挑選花呢套裝作為比賽服。而在較高等級的國內賽或是國際賽事中，傳統的比賽服女生以黑色、深藍或是深綠色的外套，男生以紅色的外套為主。在官方舉辦的國際賽事中，選手的比賽服通常為國家的代表色，而在其餘的其他賽事中，騎手大多都是穿著代表贊助商顏色的服飾。

在過去，國際比賽中規定允許騎手配戴無扣帶的硬殼安全帽，但後來在安全的考量下，已更改為強制要求配戴符合安全標準具有三點式安全扣帶的安全帽。障礙選手通常比較喜歡

材質較軟的靴子，因為可以使騎手與馬匹有更好的接觸，而且對通常腳蹬踏較短的障礙賽來說，軟質的長靴也較能彈性的彎曲腿部。

三日賽

三日賽對於安全配備的標準需求，是相當高且嚴格的，即使是最低等級的三日賽也是如此。比賽中對於安全帽的規定相當嚴苛，要求使用安全性最高的賽馬帽，而不論是國際或是國內賽事都嚴格規定騎手需穿著三日賽用的防摔背心，對於內臟器官及肋骨等部位提供加強的保護。英國騎師協會（The British Trade Association）公佈一項護具等級區分的規格資訊，將護具分為三種不同的等級以供騎手選擇安全又適合自己的裝備。第一級（綠標）是供一般騎乘使用的護具，輕量化的設計提供騎手基本的防護；第二級（橘標）則是較進階的防護護具，可使用於初級的三日賽；第三級（紫標）則是能夠在具較高危險性的情況下亦能夠提供完善保護的裝備，強烈建議曾經有舊疾或是骨質較脆弱的騎手選擇此類型的護具。防滑效果好的手套也是必備品之一。另外，騎手也常會配戴碼錶，以便隨時了解自己比賽已使用的時間。

基本練習

雖說有許多運動是可以無師自通的，但在騎馬運動這塊領域裡，可不是這麼一回事。最主要的原因與問題點是在於安全問題。相較於其他運動，馬術運動最大的不同就是其與騎手配合的並不是件冰冷的工具，而是擁有情緒與身心理反應的活體動物，騎手必須要對馬匹有適當的認識與相當程度的了解，才能保障自己與馬匹的安全。因此在初步學習騎馬的時候，想要無師自通可不是明智之舉。

初級的騎馬常識除了要了解最基本的前進、停止和方向變換的指示動作之外，如何與馬匹合作、接觸以及給予指示動作的時間點等，都是構成愉悅騎馬、達到人馬合一藝術之重要關鍵，這些都需要倚靠持續的練習與累積。如同其他的運動項目，擁有越多的練習經驗以及專業知識，就越能夠享受在其中，體會期間的奧妙樂趣。

學習騎馬可以有許許多多的理由：體驗別的運動所無法擁有的經驗與樂趣；利用短暫的時間就達到很大的運動效果；透過與馬的互動交流間放鬆情緒，或是為了利用截然不同的方式去探索山林，感受與人以外的動物結交朋友的樂趣。不論你是為了什麼樣的理由而學習它，如果你正確且適當的執行這項運動，騎馬都將會比你想像的有趣得多。

在上馬之前，建議先做一些基本的熱身運動，甦醒筋骨，以這個看似簡單的動作做為騎馬前的前置動作可說是相當有幫助的，不但可以幫助騎手放鬆身體，亦將可幫助你在馬背上取得更好的騎坐位置同時取得更佳的平衡。人身體有許多地方的肌肉是你未曾發現過的，或許會在騎馬運動後因初次伸展的痠痛而體會出來呢！

騎馬並不是一種靠蠻力的運動。馬術運動的美感主要是在於馬匹指令的給予與人馬的配合。在騎手以旁人幾近無法察覺的動作指令下，人與馬匹在無聲無息中共同締造和諧與完美的動作，達到人馬合一的藝術境界，就是這項被認為是上流社會的運動這麼受人喜愛的主要因素。要達到如此臻至完美的境界，靠的不外乎是辛勤的訓練與經驗的累積。但甫起步的你，請記住，想要順利的完成基本指令與騎坐，基本的體力與肌肉力量是必須的，而這些亦可在漸次加長的練習時間中逐步累積。

騎馬運動如同其他運動一般，初級、高級甚至進階，所使用的工具及馬匹亦是有所區分的。一匹沉著、性情穩定、訓練有素、經驗充足的馬匹，是初學者最理想的學習幫手。

選擇良好的馬術學校，學員可以從中獲得專業的教練指導以及訓練有素的教學馬的配合。

　　這並不是說需要去找一匹全馬廄裡最美麗漂亮的馬匹，這匹馬只需要受到良好的教育、照護與對待，具備有安定順從的性格就已經很棒了，擁有美麗的外表或是完美比例的體型並不是太重要的條件。挑選一匹令人能夠放心、信任的馬匹能夠幫助騎手減輕緊張的情緒，給予騎手充分的信心與機會放膽一試，理想的馬匹能夠辨別初學者所下指令的正確性，能夠容忍初學者錯誤的指令並且在其施行正確的指令時能夠適時給予反映。當初學者在初次因為施行正確的指令與騎坐正確的時候得到回應，體會到和諧節奏及其他意想不到的感受時，那樣特殊的感受是在未來，即使已騎乘過無數的馬匹卻也無法忘懷「第一次」美好體驗。相信第一次使你產生信心與回應的夥伴，絕對令你永生難忘。

選擇一個好的教練

　　騎馬可以說是一項具有風險的運動，但若選擇了一個具有充分知識且合格的教練，風險是可以受到掌控的。在找尋教練時，教練本身的騎術技巧有多麼的高超並非是最主要的考量重點。當然，好的教練理應本身是一名經驗充足的騎手，但最為重要的，應該是這名教練如何教學並有充分的知識與概念。此外，一名合格的教練應該亦須受過完整的急救訓練及對於

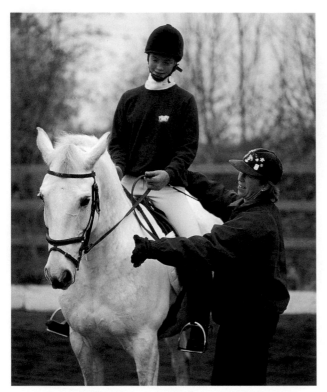

一位合格的教練應不僅是一名優秀的騎手，更應該曾經受過教學的訓練。

其專業的教學有一定的安全保證或是保險。

在英國，有一家馬術協會（British Horse Society，簡稱 BHS）提供國際團體一套關於馴馬師及教練的檢定方案，在加入國家馬術協會並通過檢定的人，會給予一本「教練護照」做為合格的證明。有別於一般國家馬術協會對於教練認證的標準及註冊程序，這項檢定方案擁有另外一項特點，如果你想要在別的國家開始你的初學騎馬課程卻苦無頭緒時，可以透過他們找到一個適合你並且合格的教練。

想要更近一步的了解在你居住區域內的知名或是合格的馬術學校，第一個可以找的資源就是當地的國家馬術協會，相信從最了解當地馬術領域發展的單位工作人員口中，必定是找尋馬術學校最好的方法。

一間值得信賴的馬術學校應該是能夠在學員決定是否開始騎乘課程之前，有隨時能夠自由參觀的開放空間，一間管理制度良好的學校給予你的第一印象應該是有秩序且具有效率

的。考量的條件不在於馬廄建築的美觀與否，而是馬廄與馬匹的管理與照護，以及場地環境的整潔。不論管理者是否在現場，都能隨時保持整潔與秩序，對於安全的維護也是具有一定的水準。

馬匹亦應當隨時保持乾淨與整潔，一匹已經準備好要上課的馬匹有可能還是會想打瞌睡，但牠們至少仍應看起來是愉悅並且受到良好照護的。而馬具裝備應該要看起來是乾靜並受到完善保養的，這也是安全的最基本要素。

在決定要上課前務必要先看過上課的情形，一開始的初級課程，無論是室內或是室外場，一定是要在具有圍籬的馬術場地中進行。事實上，任何馬場馬術的專業訓練或是障礙超越訓練都需要在具有圍籬的馬術場地中進行，因此，有圍籬的馬術場地可以說是一個馬術學校裡應該要具備的基本設備。

一位好的馬術教練應該要令人感受到其熱情與自信，在學習的過程中馬術教練的指令需要能夠不受場地寬廣或環境吵雜的限制而清楚的傳達給學員以及馬匹，並能夠持續與兩者保持互動。所請來的馬術教練應該是幫助自己找到騎術進步的輔助出口，學習騎馬是一項興趣，而並不是花錢來接受一個口令一個動作的軍事化訓練。甫接觸這項新運動的學員亦不應該受到教練的忽略，誰都不希望當自己努力的在馬場中騎著馬探索技巧之際，自己的教練躲在一旁的角落聊天或喝咖啡吧！

一般馬術學校的經營，其主要的教學目的是針對單純的想把騎馬當作娛樂或是運動的學員，而非認真的想要成為選手的學員。因此，在開課前與須與學校認真的討論自己內心的想法，表達自己對於這項運動的展望與期許，讓馬術學校根據你的需求為你尋找適合你的馬匹與價值觀和目標相近的教練。在騎術逐步的奠定與進步之餘，別忘了時時表達自己的感受與需求，這樣一來才能使教練在教學上更能符合自己的期望。當然，若是你對於學習的內容感到緊張害怕或是壓力過大，負荷不來時，也千萬別不好意思將自己的想法表達給教練，輕鬆快樂的享受運動的快感，才是運動應有的正面價值。

若在觀摩完馬術學校的上課實況之後更加激勵了上馬一試的渴望，別懷疑！你已經找到了你理想的學校。身為一個馬術學校的潛在未來學員，你應該受到馬術學校的熱烈歡迎，在選擇學校考量的條件之中，良好的印象應該是必備的條件，若是你與他們相談甚歡，就開始考慮哪一天要開始你的課程吧。但若你對於這次的造訪有著不舒服的感覺，不妨換條路走走，相信一定還有其他家的馬術學校會更對你的頻率。

學習騎馬

在初學者完全習慣與馬互動且抓住他們的習性之前，對於與牠們共處會感到緊張是非常正常的。盡量提早在上課前先到馬廄去協助馬事工作人員做上課前的準備工作及備馬，多與馬匹接觸可以建立你的自信心。

注意觀察熟練的馬事工作人員與馬匹接觸時的動作，他們的動作熟練且清楚明確，快有效率卻又細心的照護到細節部分，節奏溫和且不疾不徐，而馬匹對於他們為牠所做的這些準備工作亦相當的熟悉而且不會感到緊張或焦慮。

牽馬

在初學者首次與馬匹面對面接觸後，要讓馬匹知道誰是老大的時刻就是初學者要在教練的從旁指導下，自己牽著馬從馬廄走出來到學校或是練習場中。在前進的過程之中腳蹬應該是要在腳蹬革的最上方，並且被腳蹬革穿過固定在一旁防止滑落，若是任由腳蹬在一旁搖搖晃晃的擺動很容易使馬匹受到驚嚇或是不小心被門或是其他物體夾住，發出聲響等驚嚇到馬匹而發生危險。

要開始牽馬匹時，牽馬者站在馬匹的左邊肩部的前方，先慢慢的把韁繩從馬匹脖子上繞下來，右手握住靠近口銜旁邊的韁繩，而剩下的韁繩由左手托住以確保不會懸盪在一邊造成危險，纏繞住或是在一旁懸盪的韁繩會使馬匹感到緊張不安並認為自己處於危險的狀態。

安全的牽馬動作是要站在馬匹的肩旁鼓勵牠持續前進，在這樣的情況下馬匹信任你便會跟隨著你向前進而不需要拖著牠走。要讓馬匹轉向時應該要使自己保持在外側，如此一來才能保持掌控權，也較不容易使馬匹踩到你的腳。

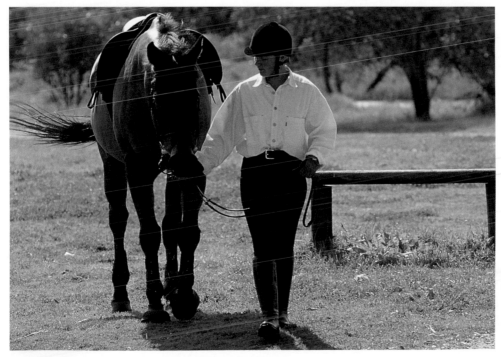

牽馬時，一定要注意拿好韁繩不要有落地使馬匹有絆到的可能。

上馬時，站在馬的左側並將左腳踩在腳蹬中。抓住馬鞍的後鞍橋，左腳一蹬將自己向上撐使自己右腳跨過馬鞍上馬，輕輕的使自己坐落在馬鞍上。

上下馬

　　最安全的上下馬動作應該要緊貼著馬匹動作，一匹受過良好訓練的馬應該要乖乖的站好等待騎手上下馬。上馬之前要事先將馬蹬調整到適合自己的長度，並調整肚帶，這些動作是每次上馬前都應該要記住的，以確保自己的安全。而在做調整動作的同時仍需要讓韁繩在自己的掌控之下，可以用手臂穿過韁繩以防馬匹的突發動作。

　　通常教練會先替你調整認為適合你的腳蹬長度，通常來說，自己手臂的長度就等於合適的腳蹬長度，大約是從自己的腋下到拳頭的距離。

　　當一切準備就緒可以上馬之際，騎手側身背部朝往馬頭的方向站在馬匹的左手邊，左手抓住韁繩，而右邊的韁繩稍微再拉更緊一些以防止馬匹移動。左手放在馬匹脖子後端，通常我們會抓起一搓鬃毛協助穩定平衡，用右手將腳蹬朝外的一端轉向自己，當將左腳踏入腳蹬時腳板微微的傾斜以防止腳趾卡到腳蹬之中。在左腳踏入腳蹬之後，右手轉而向上扶助馬鞍的後鞍橋，左腳一蹬將自己向上撐，在此時小心地將右腳跨越過馬鞍，千萬小心不要踢到馬匹以防受到驚嚇。在跨越過後輕輕的坐在馬鞍上，將右腳放入右邊的腳蹬，並用雙手握起韁繩。上馬的動作想要做得順暢是需要多加練習的，如果可以的話最好是用這樣的方法自行上馬，而不要想利用樓梯、凳子或是請人協助。

　　最通常的握韁方式是韁繩的一端從無名指及小指間繞出握於拳心，另一端則由拇指與食指間繞出，而拇指輕壓於上以固定韁繩之位置。而左右手握韁的長度要保持相等。

　　下馬時，用左手持韁並且手扶馬頭，右手扶住馬鞍的前鞍橋，兩腳將腳蹬鬆脫，右腳小心地繞過馬背（當動作進行到此時，人應該是要面對著馬鞍），再慢慢的讓自己滑落到地面上，這個動作有點像在電視上看到體操選手在做的動作，但其實很簡單，只要多做以後就如同是反射動作一般容易。

下馬時，將兩腳從腳蹬鬆開，右手扶住馬鞍的前鞍橋，右腳盪越過馬背再輕輕的滑向地面下馬。

第一課

　　讓教練使用調馬索輔助是最理想的開始。教練將一條調馬索銜接在馬匹的口銜邊，牽引馬兒在直徑 15 米到 20 米的範圍內，以教練為圓心繞著走，在教練的引導控制之下，教練利用手中的調教鞭或是聲音命令，控制馬兒的步伐與行進速度。

　　透過教練輔助的調馬索教學能使初學者在甫上馬之際專注於調整自己的坐姿與平衡，學習如何在馬背上放鬆，而不需要擔心如何操控馬匹的方向以及速度。若你對於教練放你自己一個人練習騎馬感到焦慮或害怕，這可謂是一種使你放心的好方法。而在一開始就建立良好的坐姿與學習取得最佳的平衡，對於未來的進步會有莫大的幫助。當你已經能夠在慢步、快步及跑步等步伐之中得到平衡時，便可開始學習如何給予馬匹指令，指示其向前走、停止或是變換方向及轉換步伐。下一步，加入與你進度相近的小團體之中共同練習吧！

　　在初學的階段，一對一的課程並不一定是最恰當的選擇。在團體課程中，在教練與初學者專用的馬匹引導之下，你會有更多的時間去思考自己的動作以及找尋更好的操控或是騎坐的感覺。

　　經過持續的幾堂課後，在初學者產生更多的信心而且更能在馬匹的運動之間取得平衡後，教練便會開始給予一些為初學者精心設計的運動，讓初學者在這些運動的練習之中學習在馬上如何變換姿勢以及控制能力，從一些基本動作之中建立起安全知識、平衡感以及自信心。這些運動之中將會包含短時間的無蹬騎乘，也就是在教練用調馬索協助控制馬匹，學員在腳沒有踏蹬，把腳蹬收起交叉放在馬鞍上的情況之下騎馬，以訓練平衡感。有些教練也會讓初學者練習一些馬上體操，像是在馬匹行進之中放掉韁繩雙手平舉之類的伸展動作。學習如何在馬背上檢查、調整肚帶以及腳蹬；在其他馬匹也在同一場地上課時應該要如何控制自己的馬匹等，都是在剛開始的幾堂課中需要逐步建構的知識。

　　等到學員已經能夠熟練於馬匹慢步、快步及跑步等動作之後，教練才會可能開始給予你

一些簡易的障礙跳躍，或是團體一起走出練習場去野外到附近探險之類的活動。

　　不論你是希望能夠成為一位傑出的馬場馬術、障礙超越甚至是三日賽的選手，還是單純的只是想要快樂的學騎馬，一套完整的訓練計畫以及騎乘經歷都是長期享受騎馬樂趣的不二法門。

簡單的馬上體操

　　有許多各式各樣的馬上體操運動用來幫助增加平衡感及控制能力，也是在同時間建立自我平衡的安全性以及自信心的好方法。在一般的教學裡，小孩子通常都會透過一些馬上體操的訓練幫助身體更柔軟以及放鬆，但大人通常都比較傾向去健身房學習達到如何柔軟的效果。

無蹬騎乘。在教練用調馬索控制馬匹的情形之下，學員可以放心的利用這個動作，訓練建立平衡感以及找尋最好的騎坐位置。

將雙手平舉伸展的動作能夠使學員在馬匹運動之中建立平衡感，學員與教練都應該要穿戴安全帽以及馬術手套。

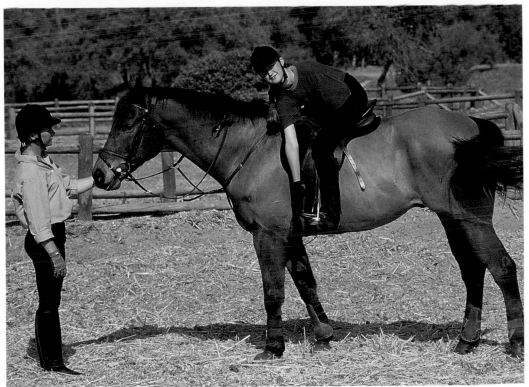

在馬上彎腰以及伸展的動作可以幫助學員在騎馬時更加的柔軟以及放鬆。

馬術學校有提供給程度相近的學員一套團體課程，使學員能夠在團體騎乘之中學習如何操控馬匹。

初學者學習騎馬的時候常常會犯的坐姿錯誤有兩種，一種就是坐姿過度向後仰，有如坐在椅子上之姿勢，稱為 chair seat，如左圖；另一種就是太向前傾，有如叉子般的姿勢，稱為 fork seat，如右圖。

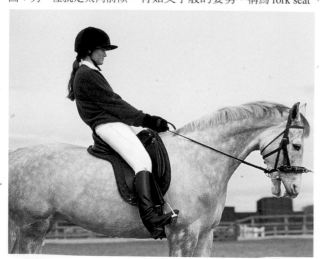

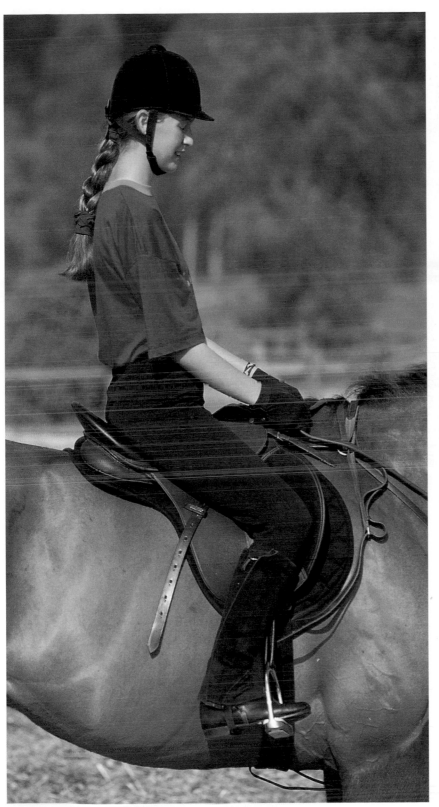

上圖，持韁的動作。韁繩一端應從無名指及小指間繞出握於拳心，另一端則由拇指與食指間繞出，而拇指輕壓於上以固定韁繩之位置。而左右手握韁的長度要保持相等。

騎坐時身體保持直立，小腿緊貼馬肚，手放低，腳跟下壓。

騎馬的扶助動作
以及正確的騎坐

騎手必須保持眼睛直視前方，不要很緊張的一直低頭看著馬匹，頭抬高收下巴。

上半身肌肉放鬆但保持背部直立，抬頭挺胸。

手肘彎曲，手持的韁繩與口銜的連接需保持一直線以維持馬匹的操控與接觸。

騎手應坐在馬鞍中的下凹處，臀部兩股所承受的力量應維持平均。

膝蓋是輕鬆的微微彎曲著，但輕靠著馬鞍而不是用力的夾住。

膝蓋微微彎曲小腿稍稍向後靠，小腿肚緊鄰著馬肚與馬匹保持接觸。

腳板隨著身體重心將前腳板四分之一處輕踏在腳鐙上。

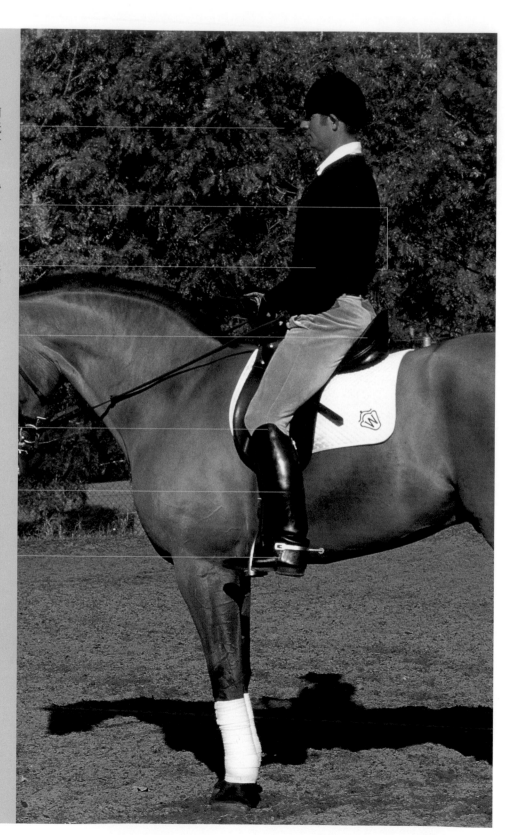

騎手的騎坐

騎坐有最主要的兩種方式，馬場馬術及一般騎乘所用的騎坐是一種方式，另外障礙超越及三日賽有另外的一種稱為前傾的騎坐方式。但不論是何種方式的騎坐，正確的騎坐，不僅僅是在於美觀，而是能夠與馬匹保持最佳狀態的接觸。騎馬的扶助必須要仰賴正確的騎坐姿勢以及良好平衡感和柔軟度相輔相成，僵硬的動作將使馬匹與騎手皆感到不適。

馬場馬術及一般騎乘的騎坐

一般最常見也是初學者一開始學習的就是這種馬場馬術及一般騎乘的騎坐方式。你可以使用一般的馬鞍或是馬場馬術專用鞍來練習。經特殊設計的馬場馬術專用鞍，其騎坐的深度及腳擺放的位置設計得很好。騎坐的姿勢需要在馬匹運動時仍能保持在正確的位置，但非僵硬而缺乏彈性的，這需要時間與經驗的累積，以及相當程度的放鬆才有辦法達成。

正確的騎坐動作應抬頭挺胸，身體保持直立，許多基本騎坐動作會因為騎手或是馬匹的體型有所不同，但不論在何種條件的情形之下，騎手的騎坐從側面觀之，騎手的肩部、臀部及腳跟應該是呈現一直線的情況。

一位好的騎手或是好的馬匹應該要能適應與各種不同體型的人或馬匹相互配合，所以絕對不要相信初學要挑馬匹一定要挑高大、腿修長、體型要完美的說法。的確，腿部修長及腰部而較短的馬匹是可以使騎手的手更容易放低，而且騎手的大腿內側可以施較少的力道去取得平衡。但經由體型不是那麼完美的馬匹的訓練下，騎手自己的體型反而可以因此修飾得更加完美而且能夠加深自己騎坐的功力。

良好的騎坐動作騎手的臀部應坐落在馬鞍的最低處，騎手的體重應平均分攤於兩邊的臀部及大腿內側之間，大腿內側的肌肉放鬆不緊繃。任何肌肉緊繃的動作皆會使騎手的騎坐位置不夠深入，使人與馬匹的配合增加很大的困難度。上半身則是需要抬頭挺胸，挺直但非僵直，向前直視。上手臂及手肘貼著身體兩側，下手臂放低。握韁的雙手大拇指朝上固定著韁

繩位置，手肘如果太過僵硬會造成手部無法穩定的握韁，影響給予馬匹的指令，也會影響上半身的整個運動姿勢。

手部握韁的姿勢，口銜、韁繩以及手到手肘應呈一條直線而且不會輕易的鬆開，如果很輕易的就會因疏忽而鬆開的話將會影響與馬匹嘴角所應保持的接觸，要能夠使馬匹對於指令敏感也就不可能達成了。

膝蓋需要微微的彎曲才能使小腿肚微微往後拉，小腿肚緊鄰著馬肚子與其保持接觸，腳跟的位置大約是稍稍在肚帶的後方，與臀部、肩部呈現一直線，腳跟下壓，大腿內側鄰貼著馬鞍。若將大腿內側朝外或是膝蓋向外不服貼的話則會造成肌肉的僵硬而不安定的騎坐。依照一般騎乘的習慣，腳鐙長度的適宜是很重要的，過長的腳鐙會造成膝蓋與馬鞍接觸的力量減弱，沒有一個支撐點去控制自己的小腿，也容易造成平衡感的降低；腳鐙太短也會導致無法深入的騎坐，同時小腿將會過度彎曲而向前靠，沒有辦法維持正確的小腿肚微微向後靠的姿勢。輕踏在腳鐙上的腳板應是可以自由活動且腳跟微微向下自然垂放，腳趾維持向前。「腳跟下壓」這個動作雖然時常被提及，但並不表示要誇大的維持這樣的動作，這樣反而會造成動作的僵硬。若是下半身腿部的位置正確，則膝蓋與腳踝應可配合著馬匹的動作而運動吸收掉馬匹運動的作用力。

障礙超越、三日賽的騎乘方式

在跳躍障礙、溜馬或是在教育年輕的馬匹時，騎手需要依程度適當的減少馬匹背承重的負載力量，同時又能夠俐落且快速的調整自己的平衡與步調。

障礙鞍或是腳鐙調整的比較短的一般馬鞍可以使膝蓋的位置更向前擺放。舉例來說，若是在一節課上完之後，在場內繞的溜馬，通常只要將腳鐙的格子收短一兩格左右即可。而障礙超越或是三日賽時，騎手可能會將自己正常騎乘的腳鐙長度收短個四到六個格子。把腳鐙收到最短的情況通常是用於競速，如三日賽之中的障礙賽，此時騎手的體重是完全沒有承載

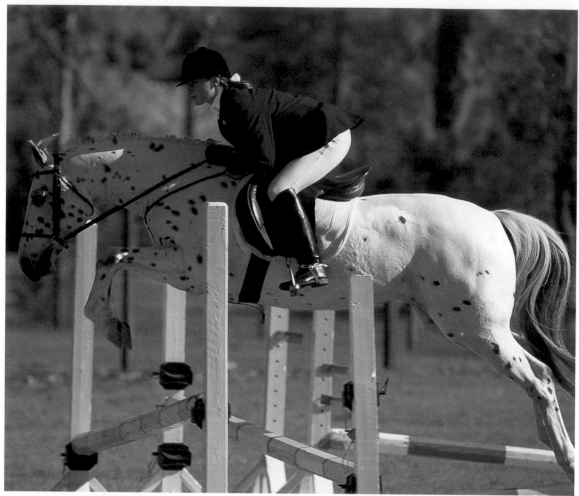

跳障礙的時候騎手身體必須離開馬鞍使馬匹腰部沒有承受騎手的重量，騎手的手、手肘及手臂所施的力量要能夠使馬匹的頸部能夠自由向前伸展。

在馬匹的腰部的。

跳障礙的騎坐姿勢：身體上半部向前傾斜，大腿、膝蓋及腳跟承受吸收屁股及身體體重的力量。在平坦的地面使用前傾姿勢騎馬時，騎手與馬鞍的距離越近越好，使騎手本身的上半身重量保持在馬體重心的上方，確保自己的安全。在馬場馬術的一般騎坐姿勢，上半身及手臂的力量能夠彈性適切的與臀部、膝蓋和腳踝配合是很重要的。

腳蹬踏的位置較一般騎乘所踏的位置再更進去一些，腳跟下壓更深，以承受騎手更多的體重，膝蓋更加緊貼馬鞍增加穩定性。在超越障礙時要注意小腿的位置，防止它向後滑動而

失去重心與彈性，騎手的重心與穩定要時時能夠與馬匹配合。手與手臂應向前伸手肘稍稍在身體的前面，但手到口銜間距離的韁繩仍不可鬆弛，須呈現一直線。

超越障礙時的騎坐姿勢：騎手需要保持穩定與平衡以配合障礙跳躍瞬間的多樣動作變化，即起跳、超越以及離開障礙。當接近障礙時，前傾姿勢需要將體重帶離馬鞍，腳不要隨著身體的動作而太過向前滑移，保持穩定及有效的扶助。

騎手在超越障礙的過程中，保持臉部向前看的姿勢。回頭或是向旁邊看都將會影響騎手自己或是馬匹的平衡。在馬匹起跳的瞬間，騎

手須從臀部處向前抬傾，向前傾的角度會隨著障礙物的高度而有所不同，而腳跟也會因而改變下壓的程度，以保持腿部的穩定。

騎手的手臂應保持彈性，可以隨著馬匹頸部向前伸展的弧度而曲伸。在障礙超越的過程中，騎手的身體應要能夠彈性向前曲伸。騎手的位置與馬鞍的距離依據障礙物的高度而有所不同，無論如何，騎手的動作都應和順地跟隨著馬匹的前進及手臂動作保持彈性。身體突發的向前撲將會使馬匹失去平衡，而騎手的背部應保持挺直且柔軟並與馬背保持水平。

當馬匹超越障礙落地時，騎手的上半身及與控制口銜的動作應放輕，太快的坐下或是被彈起、沒有跟隨到馬的動作等都將會影響馬匹跳躍的動作。落地後，為取得最佳的平衡，騎手仍應保持馬匹的前進動作。

如何騎馬

控制與引導馬匹時我們所提供的訊息稱之為「扶助」。騎手透過騎坐、腿部動作以及韁繩控制來影響馬匹。簡單來說，騎坐與腿部的扶助是屬於讓馬匹保持前進的扶助，而韁繩是限制使其停止的動作，但精緻、更高技術的騎術應是所有的動作相互配合運作的情形。

就觀念來說，所有的扶助都應該在輕微的動作暗示下就能夠立即的反映在馬匹身上。聽起來似乎這對於受過訓練的騎手與馬匹來說是件簡單的事情，然而實際上，騎手們時常也會有感到需要更強烈扶助的時候。初學者需要時間去建構騎坐及與馬匹配合的基礎去增加扶助的有效性。

學習扶助有兩大重點。第一，惟有馬匹了解你的指令時牠才有辦法給予你回應。第二、因需求使你對馬匹有更強烈的要求之後，在馬匹給予你正確的回應之後便應隨之將動作放輕，以維持甚至加強馬匹的敏感度。

腿部的扶助主要的用途在於使馬匹前進、轉彎及步伐的調整。而有效的扶助必須仰賴腿部正確位置的保持，小腿部與馬匹側邊隨時保持著接觸。

腿部扶助

腿部的扶助有三種方法：操控馬匹前進、轉向以及調整腳步。欲使馬匹前進的操控，小腿必須調整到放在肚帶後方的位置，以腳跟壓迫推進，當馬匹接受到訊息而反應後，騎手的腿便需放鬆輕靠在馬肚位置而非持續壓迫，而隨著馬匹的運動，腿部仍應鄰貼著馬肚，以保持接觸。緊夾住馬肚子或是持續的一直踢地只會造成馬匹的緊張或是激怒牠的情緒。

在推進馬匹轉向時，外方腳（也就是專彎時向外側的那一隻腳）稍微再更往肚帶後方移動以保持騎坐位置與轉彎的扶助。在馬匹轉彎呈現圓弧型的同時，內方腳（相對於外方腳而言，也就是轉彎時為處於內側的腳），處於彈性的狀態，負責調節，調整馬體的彎曲度及弧度，並且維持馬匹的前進意識（保持其往前進的步度及韻律節奏）。

韁繩的扶助

韁繩的扶助是與腿部的扶助和騎坐相互配合相輔相成的，韁的收與放是前後交替作用的。給予的韁繩指令亦須隨著下個指令的進行而變化，舉例來說，當要求馬匹速度減緩時需要收韁，而當馬匹作出回應時騎手須馬上讓韁或放韁，讓馬匹能維持新的步度繼續前進。

馬匹韁繩控讓之間的掌握是一門很重要的學問，在馬匹行進時，若騎手想以韁繩限制馬匹的動作時，應以停止伴隨馬匹運動的動作來取代原本的跟隨動作。若馬匹沒有立刻對騎手的限制行為做出反應，控讓的韁繩指令應持續動作直到馬匹反應達到騎手的要求為止。持續的一直拉扯限制反而會得到反效果，馬匹反而會一直反向的與騎手韁繩相抵抗與拉扯，使其頸部僵硬而且口銜將越來越鈍，嘴角失去敏感度。

當要給予馬匹指令時，韁繩給予的扶助動作通常在引導馬匹至一個新的方向，騎手在此時將內方韁鬆讓，以外方韁調整馬體轉彎的彎曲度以及方向角度，當馬匹已轉向新的方向，騎手應明確固定外方韁並藉由內方韁來調節馬匹彎曲程度。一昧的拉扯內方韁使馬匹轉彎的動作是錯誤的概念。在這樣的動作下，馬匹在未與口銜有良好的接觸下轉彎，將因失掉與馬的接觸而產生反效果，馬匹僅會因脖子受到限制而彎曲而順勢轉彎，這樣的動作會使得騎手失去對於馬匹後軀的操控力。

當騎手要要求馬匹改變馬體的形態時，如在運動前後放鬆馬匹或是伸長步伐，引導馬匹頭頸低伸的動作，騎手必須要先做好鬆讓控韁的準備動作，舉例來說，馬匹的慢步動作比其他步伐都更需要使用馬匹的頭頸部，騎手的韁繩必須要適當的讓馬匹以免影響到馬匹的前進意識。

騎坐的體重扶助

重量（騎坐）扶助是指透過坐骨的一側或兩邊加強或減輕的作用。只有能夠在不仰賴韁繩的情況下，隨著馬匹移動的步調而保持平衡的騎手，能夠正確的實施這樣的扶助。

許多較高難度的動作，例如半減卻（要求馬匹減緩步度），騎手需靠他的重量稍微支撐半減卻所引起的改變。於增強性的扶助時（要求馬匹增強步度），減少騎坐的重量可鼓勵馬匹向前的意願，馬匹會以加快運動速度回應。

在馬匹側方運動時，騎手的騎坐重心位置保持中間可以使得馬匹的後腳更加深踏，舉例來說，於橫向運動時騎手可以將重量稍微多放於前進方向的內方坐骨，驅使馬匹外方後肢能更清楚的深踏進入。

感受

「感受」這個字眼在整個騎馬的過程中是非常重要的。產生缺乏感覺的經驗，對於初學者或是技術不精的騎手來說，可以說是常常發生的。這個「感受」本質上可以說是由騎手與馬匹共同合作所建立的的協調性以及自信心所組合而成。對於有些人來說可能理所當然的就輕易達成，但若是自己沒有達到這樣的目標，千萬不要認為自己不行──有志者事竟成，只要多練習一定很快的就可以抓到感覺的。

「感受」也像是一種騎手判斷馬匹反應的一種直覺。例如在馬匹負面的動作要出現之前事先預防與制止；在馬匹對於指令的給予感到不適時未待其反應而予以調整；能夠判斷馬匹的反應是單純的違抗命令的叛逆行為或僅是因為過度的緊張。有很多判斷是仰賴經驗累積的，但也要是許多正確事件的經驗累積而成。

一匹受過良好訓練的馬對於建立「感受」有相當充足的經驗，也知道應如何去反應使騎手了解牠的感受，使騎手可以很快的認識到對的感受是什麼。一位好的教練會透過時常詢問學員的感受來建立學員對馬的「感受」。初學者必須要經過許許多多的嘗試以及錯誤等失敗的經驗去累積而建立起對與錯的經驗，同時學習正確感覺的維持。

完美的駕馭：若是你見過優秀的騎手與其馬匹人馬合一的表現出馬場馬術、障礙超越或是三日賽等項目，單純的觀賞必定會覺得騎手似乎什麼事情也沒有做而馬匹就看起來情緒穩定、保持平衡而且自然而然的與騎手完美無暇

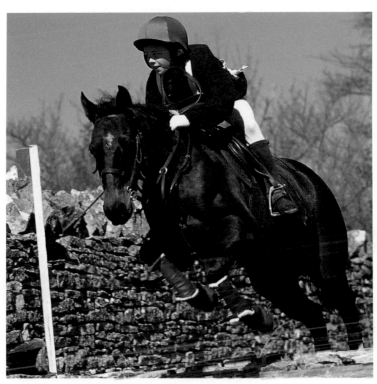

當獲得了正確的「感受」時，騎手與馬匹就如同達到人馬合一的境界，心裡只要想到什麼可以順勢反映在動作上。

持續的學習是成功的關鍵。圖為英國頂尖選手 Carl Hester 及 Donner Rhapsody 示範肩內的動作。

的配合演出，好像只要騎手心裡想一想，馬匹就自動的把騎手想要的表現出來一般。

其實這些都是歸因於良好且積極不懈的訓練，騎手與馬匹才能夠相互配合達到人馬合一的境界，騎手要能夠以輕鬆和諧的情緒，在速度之下專注於反應、敏感度、馬匹的韻律節奏以及步調，使所有的反應動作交互結合產生共鳴。

接觸

這是使得扶助順利且有效運作的重要的一環，騎手必須有能力透過口銜的溝通讓馬匹隨時保持頭部、脖子與嘴巴的放鬆。

韁的基本位置可分三種，當馬接受口銜或者是受銜時，馬的嘴巴到騎手的手應一直保持柔軟的接觸，而且馬匹應是樂於接受而無任何抗拒。而當騎手給予馬匹柔和的放長韁時，此時是長韁的狀態，馬匹的頭及脖子應該是以自然的狀態呈現而非圓形的收縮狀態。而當騎手

完全放開韁時，此時的韁是下垂彎曲而口銜無太多的接觸，這種情況視為鬆韁。

騎馬可謂馬匹與騎手間溝通的藝術。理想的騎程中，所有的動作都是在沒有壓迫之下完成的。除了技巧、訓練以及人馬合作的練習之外，完美的和諧度以及人馬合一的境界是馬術運動更值得專注追求的領域。有幾位很棒的騎手可以作為大家的典範：德國的馬場馬術選手 Nicole Uphoff 及 Rembrandt；巴西的障礙超越選手 Rodrigo Pessoa 及 Grandini Baloubet du Rouet；紐西蘭的三日賽選手 Blyth Tait 和 Chesterfield。或許你會認為自己要達到這些選手的馬術功力是相當困難的，但我們可以學習他們對於馬術專注的態度，學習馬術之路是永無止盡的。沒有一個人能夠通盤了解騎馬運動，但只要每天學習將可讓自己得到體會與回饋。

慢步

　　慢步是一四節拍的步伐運動，馬匹每隻腳運動的時間沒有重複且清楚的可以感受到 1-2-3-4 的節奏。在慢步時騎手需維持著基本的騎坐，保持肩部、臀部與腳跟成一直線的坐姿。下背、臀部及前臂需放鬆具備彈性，以配合馬匹運動自然產生的韻律而移動。馬匹在每次跨步時所使用頭部與頸部的力量都較其他步法來的多，若騎手妨礙了馬匹頭頸力量的使用，將會破壞馬匹行進的韻律，此時騎手可以讓給馬匹稍多一些些的韁繩，使馬匹的韻律平穩流暢。

快步

　　快步是一兩節拍的步伐運動，馬匹是以對角線的兩隻腳同時運動的方式前進。快步打浪時，騎手隨著馬匹的節奏站起、坐下；快步壓浪，騎手配合馬匹運動利用自己的身體吸收馬匹運動彈發出的力量，深入的坐在正確騎坐的位置。照片中的這匹馬的頸部動作有些銜後。打浪時，手部放低並鼓勵馬匹大步向前進的動作練習，可使馬匹頸部獲得大幅的深展，提升馬匹快步的步伐及動作的質感。

跑步

　　跑步是三節拍的步伐連續交替運動，依序為：外方後肢、內方後肢及外方前肢、內方前肢（在下一步伐開始之前，四隻腳會同時懸空）。騎手在此步伐中需保持肩部、臀部與腳跟成一直線的坐姿，手部及下半身保持彈性配合著馬匹快步前進的作用力而跟隨。在草地上進行較輕快自由的跑步，將會使在調教階段的馬匹有更多的熱情與活力，韻律也更加清楚明確，騎手在此時也可以找到更佳的騎乘姿勢。

奔馳

　　與馬匹一同以迅疾飛快的速度向前奔馳需要騎手良好的騎坐以及騎手對於自己控馬技術的信心。選手的腳蹬在此時應收短，使騎手的身體能更容易抬升離開馬鞍，讓身體重量向前，小腿維持在原來的位置但腳跟更向下踩踏。在疾馳時騎手須注意千萬別用手去維持平衡。

許多馬術學校皆提供方便的
室內騎乘馬場，使得學員在
天候不佳的情況之下學習進
度仍不致受到影響。

晴朗的天氣給予騎手與馬匹
良好的機會在室外騎乘場及
戶外學習。

了解並尊重馬術學校所給予的規範是相當重要的，如此一來才能合理安心的享受騎馬的樂趣。

如何與他人一同騎馬

　　一旦初學者進步到一個階段，從一對一的課程進步到可以進入團體練習的階段時，就到了學習如何與其他的馬匹和騎手溝通以及完全學習控制自己坐騎的階段了。

　　與他人共同在一個場地騎馬時，有些馬術學校所給予的規範，是與騎手個人的騎術無關的，這些關於路線、路權的規範，就像是開車時的交通安全規定，目的是為了幫助所有騎手培養共識，而避免碰撞的發生。雖然一開始要學習遵守這些規定令人有些難以適應，但一旦稍加練習之後，這些規矩就像開車遵守那些交通規範一般只是個反射動作罷了。

在馬術學校裡

　　在要進入馬術場地時，不論場地是室外場地或是室內場，在你要進入場地之前必須要發出聲音讓大家注意到你即將要進入場地，大家才會繞離入口讓你方便進出。在國外，通常都是以「door please」或「door clear」（美國用heads up）做為通常的用語。這個禮貌的習慣希望在離開學校之後仍能持續下去，因為我們不能期待別人能夠了解你下一步的動向是哪裡，騎手在練習騎馬的時候通常都是非常專注的。

　　如果要進入場地時是已經在馬上了，在需要將馬匹停下來或是調整肚帶或腳蹬時，要將馬匹引導到中央線的位置或者是場地的中心。

　　同樣的，若你是牽馬進入場地後才要上馬，要注意要將馬帶離蹄跡線的地方才可以上馬。

當與他人共用騎乘場的時候，內側（第二）蹄跡線是用來給騎手們慢步及停止練習使用。

團體練習從左側與他人交會可以幫助你增加控制馬匹的能力。

馬匹在慢步的時候應該帶離開主蹄跡線而在第二蹄跡線中運動，以免影響到他人快步或是跑步的運動。

在練習場裡面追趕其他騎手不但是一件很不禮貌的事情而且也是一件相當危險的事。當你的騎乘速度較快時，如果你想要超越其他在騎馬的騎手，你應該要繞開並且回到蹄跡線上，仍舊回到其他騎手的後面會比超車再插隊跑到他人前面來的好。

在與他人共用一個練習場時，馬匹與馬匹之間最好時時保持間隔一個馬身的距離，以策安全。在上課的時間中，左裡懷及右裡懷的練習時間應該要相等，所以你應該要練習去習慣在騎乘時與你騎乘方向相反的馬匹交會。舉例來說，如果你是行進右裡懷的方向而別的騎手是行進左裡懷，你應該是要以自己的左手邊去與他人的左手邊相互交會，在左裡懷的騎手應為優先，因此行進右裡懷的你應該要將馬匹移到內側（第二）蹄跡線，並且保持適當的距離與他人交會，交會後再回到主蹄跡線的位置。

在外方蹄跡線的騎手也有優先權，因此在做圈乘的騎手與之交會時也應主動閃避至內側（第二）蹄跡線。

透過跑步通過地竿的練習可以幫助增進韻律以及平衡感。

正規的一對一教學課程可以幫助學員認識並且糾正錯誤,切記安全帽不論是在訓練、騎乘或是比賽中都應時時配戴。

練習場標示

馬場馬術比賽或練習用的場地周圍有用英文字母所標出來的點表示位置，騎手可以參照路線圖比照場地指出的位置了解應在哪一個位置做出哪一項指定動作。馬場馬術標準比賽用場地有兩種尺寸：低等級的標準場地為 20 × 40 米（22 × 44 碼），而 20 × 60 米（22 × 65 碼）的場地則適用於任何等級包括 Grand Prix 大獎賽等級的馬場馬術路線。較大的馬場馬術場地有更多的位置標示。A 及 C 點分別標示在場地短邊的中央，兩者中相連而成的直線是為中央線；長邊的中點分別是 B 及 E 點。

在 20 × 40 米的較小場地另外分別還有 M、F、K、H 等點的標示，分別距離短邊 6 米。此外，有兩點並未標示出來的點，D 位於 K 與 F 間的中央線上，意即距離短邊 6 米遠的中央線上，G 則是位於 H 與 M 間距短邊 6 米的中央線上的點。而 X 點，則為場地的中心，位於 B、E 之間與中央線的交點位置。這些點的位置需要花一些時間去熟悉，但仍是建議能夠多花心思去把它記下來，這樣才能夠對對路線圖上所指示的動作更容易了解並且實際練習。

圖型練習

一些基本的圖型練習是基本的馬場馬術測驗的基礎，也是初學者對於馬匹基本操控的練習項目。正確的操控，馬匹會產生好的韻律以及平衡，這些基本的圖型練習運動可以增進馬匹的柔軟度。把圖型做大、做清楚是在練習場內沿著練習的一個準則，在蹄跡線餘角轉彎處圖型做大時就像是一個四分之一的圓弧。在訓練馬匹時，受過較高等級訓練的馬匹擁有較好的平衡，可以比 Novice 等級或是經驗較不足的馬匹過彎時更進入餘角，由於騎手在第一蹄跡線訓練馬匹時外側有圍籬得以從旁輔助，所以在第二蹄跡線訓練馬匹可以讓騎手完全看到自己操控馬匹的筆直或彎曲等實力程度。

變換裡懷

對角線變換裡懷，名詞聽起來似乎有點令人難以理解，其意義是指變換方向，舉例來說，將原本是從左自右的運動方向變換為從右自左，以「方向變換」或是「向右走」、「向左走」等名詞似乎較易使人理解。當騎手要作對角線變換裡懷時，若騎手在快步打浪的狀態，在進入對角線後，在 X 點或是即將再回到蹄跡線前壓浪兩節拍，以變換打浪的姿勢，而馬鞭也應跟著換到新的內方手。馬鞭換手的動作，首先先將兩邊的韁繩都由原持馬鞭的手握住，使手得以空出，並從上方把馬鞭換到新的內方手位置，換馬鞭位置時馬鞭的尾端向上，以防驚嚇到馬匹或是不小心打到牠。當在馬術學校做騎馬練習時，除非是外方有特殊的需要，否則通常的情形之下馬鞭應持於內方手以避免弄到圍籬或是牆邊。當要做變換裡懷時，依照最基本圖型的練習變換，對於騎乘的技術以及對於馬匹的前進順暢度都有所助益。變換裡懷的路線有長的 FXH 點及 KXM 點，亦有短的 F 或 M 到 E；H 或 K 到 B 等方式。

另外，也可以練習變換裡懷後加兩個「半圈乘」或是一個「半圈乘」後再回到蹄跡線上的路線，斜換裡懷可以用完成兩個「半圈乘」或是一個「半圈乘」後回到蹄跡線之方式實施，通常於長邊底端的餘角執行。馬匹透過

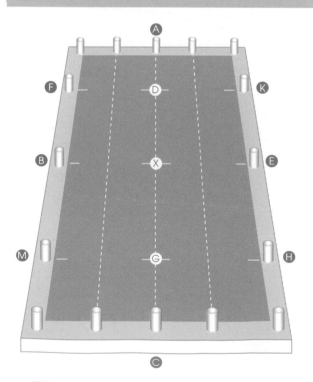

半圈乘的騎乘後回到直線的蹄跡線時轉換了新的裡懷。舉例來說，在練習場內從 E 至 B 點變換裡懷，將會以進行半圈乘後伴隨直線緊接著另一個半圈乘，然後將順暢的進入新裡懷的蹄跡線。

圈乘

20 米圈乘是初級騎手為求進步而必須練習的項目，是學習如何維持馬匹彎曲、韻律及平衡的最基本圈乘圖形，20 米圈程的大小在練習場內很容易就能夠從標示的點分辨出來，它的半圓弧形通常就是馬場馬術場的短邊長。若教練要求「在 A 點做 20 米圈乘」時，就應該要了解在一個 20m × 40m（22 × 44 碼）的馬場馬術場中，這個圈乘將會經過 X 點；同樣的道理，若在這個場地的中央做一個 20 米圈乘，則會碰到 E 點及 B 點。另外還有 15 米及 10 米的基本圈乘，而在圈乘小到近似騎馬在原地轉圈的小圈乘動作，馬匹需要有經過高等級訓練的收縮才能順利實施。而八字輪乘，是由兩個圈乘所組成的在場地繞八字圖型，這個動作需要在兩個圓圈交界處改變馬匹的曲饒。

圓錐狀半圈乘（Loops）

這是一個簡單的曲繞動作，在訓練場的長邊執行一個脫離蹄跡線的圓錐狀半圈乘。以長邊的中點（E 點或 B 點）開始執行向蹄跡線彎曲繞變換行進的方向，向外劃的圓錐直徑約 5 米（5.5 碼），距離短邊中線約 5 米遠。

彎曲蛇乘（Serpentines）

彎曲蛇乘的運動可以幫助提升馬匹的彎曲度、騎手的操控力、控韁流暢度以及感受。蛇乘數量的不同決定了蛇乘運動的難度。圓錐狀半圈乘是一個結合半圈乘和部份直線行進的動作，而彎曲蛇乘則是再馬匹跨越中線後以一個平順的燈泡狀弧形變換曲繞方向。練習時依蛇乘動作的數量而等分練習場，來決定每個蛇乘的大小，蛇乘數量皆為單數，結尾與開頭的蛇乘才會是相同的裡懷。

這些基本的動作需要長時間的持續練習，直到這些動作成為人與馬再平常不過的自然反應為止。

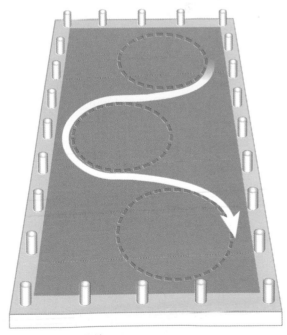

圖為彎曲蛇乘路線。

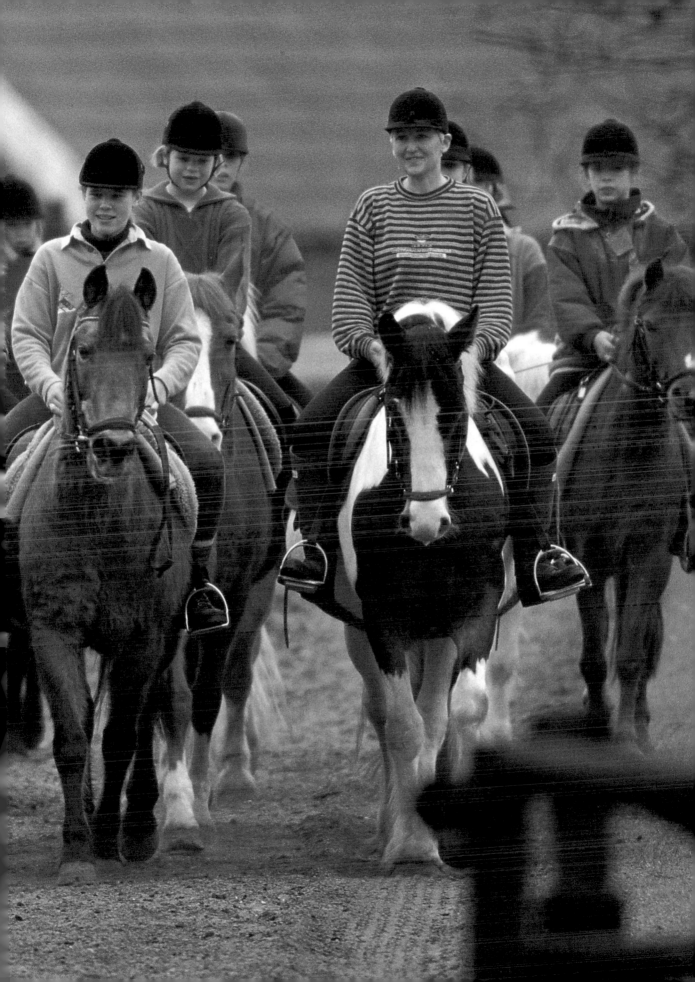

5 愉悅駕馭

當基本的馬術騎乘技術都已奠下良好的基礎而且初學者亦累積了不少經驗以及信心時，就是該到馬術學校以外的地方去走走的時刻了。最愉悅的騎馬就是建立於騎手與馬匹間良好的合作關係。騎馬可以是一項很獨立的運動（職業的騎手在訓練時期通常都一天都花上好幾個小時在馬上獨立訓練），而把騎馬當作休閒娛樂時，與他人共同陪伴互動是相當有趣的。這是一個提供給騎手從其他騎手中學習到野外騎乘經驗的好機會，許多較有經驗的騎手常常會有參加夜間騎乘或是騎馬假期等機會，使他們在增廣見聞的同時，亦能享受到騎馬的樂趣。這樣的活動只僅受到的時間、金錢及想像力的限制。

戶外騎乘

騎馬拓展疆土的第一步，就是先熟練在馬術學校附近的戶外騎乘。在馬術學校附近騎馬逛大街是建立騎手與馬匹信心以及經驗教育的重要一環。

想要騎乘一匹年輕的馬匹出發前往戶外騎乘時，必須要確認馬匹可以受到騎手的掌控並能充分的接受騎手的指示等安全條件；相同地，騎手必須要有基本的騎坐能力，並能有足夠的能力在練習場裡操控馬匹，才能確保有基本的能力參加野外騎乘活動。騎手學習在馬上的平衡感及使馬匹習慣於野外騎乘都是重要的條件，同時也要協助馬匹建立起足夠的信心願意大步前往外面的華麗世界冒險。

單槍匹馬的戶外騎乘活動對於經驗不足的騎手來說是很危險的，在團體戶外騎乘活動裡，經驗老道的騎手應分別在團隊的最前面與最後面做協助，確保新手們所給的指示步伐及指令的一致性。

該選擇什麼樣的戶外騎乘方式取決於你週遭的環境。住在鄉村的騎手當然比都市或城鎮的騎手有更多野外騎乘的機會，不過現在有許多騎手開始在住宅區或是繁忙的街道上戶外騎乘，但很重要的一點就是必須要注意道路的標誌以及安全。

在要前往戶外騎乘之前，裝備一定要詳細的檢查一遍以防止意外斷裂，騎手一定要以正確的方式配戴合格的安全帽，這不但是為了針對意外發生將傷害減到最低的預防，亦是意外保險的保障前提。此外，對於基本安全裝備的配戴不予理會尊重的騎手，也會因此不受到路人及路過汽車的尊重，甚至因此聽到令人不悅

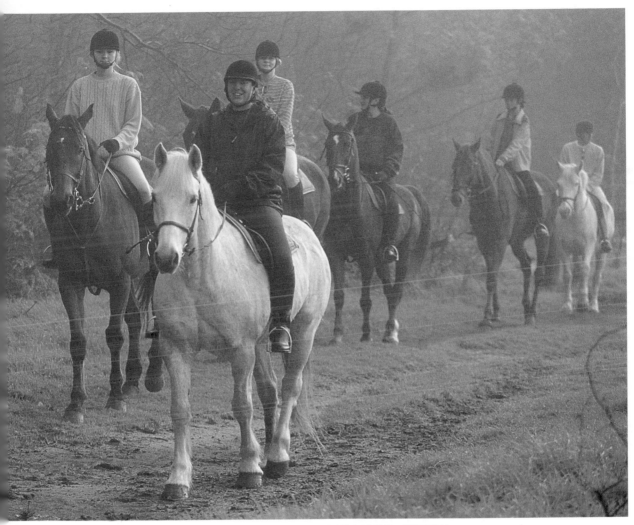

戶外騎乘可說是一項很有趣的社交活動，但初學者應要有經驗老道的騎手陪同進行。

的批評。

如果在一出馬術學校便會先面對繁忙的街道時，建議在出發前先在馬術學校裡面騎一段時間使馬匹放輕鬆，能受掌控，對於經驗較不足或較少騎馬的騎手來說，也是一個放鬆且找回對的感覺的好機會。

一般說來，在硬的地面（如水泥地、馬路）上騎乘馬匹應以慢步前進，或是在安全平坦的道路上進行小段路的快步。若在硬地上，馬匹前進速度太快，將使馬匹的腿步因震動力量而受傷，而且馬匹較容易在硬地上滑倒。馬匹不只在濕滑的地面上很容易滑倒，有些平滑的地面亦容易使馬匹滑倒，如柏油路上劃斑馬線的部分。

在硬地道路上，應只能以慢步前進，以防馬匹腿步受傷及在濕滑或是有油的地面上滑倒。

在與汽機車、腳踏車騎士、行人或是其他騎手交會時，都因以慢步的情形通過。不論在什麼情況下，在路口或是有車輛接近時都應以慢步前進。相信街上有些人對於有大型動物在公用道路上行進感到習慣或是習於親近，但有些人甚至會因此而不敢繼續向前進，因此，騎手必須要非常注意禮貌，時時注意要向周邊禮讓你的其他人或是為你而減速的車輛道謝，這也可以提升一般人對騎手的觀感。

若是有車輛過去曾經為了騎手而放慢速度卻得到冷漠的態度或是對方毫無感謝之意，則他下一次遇到別的騎手在道路上時也許就不會再做出禮讓的動作，因此，稍稍的舉手示意或是一個微笑，都可以使周圍的人感到高興或是體諒。

在戶外時，若欲給予其他騎手轉彎的指令時，應用手打訊號讓其他人了解，帶頭的人應伸手指出欲轉之方向，使後面的騎手可以接受到訊息。在團體騎乘中，最前面與最後面的騎手應主導轉向的動作而非由經驗較少的其他騎手做決定，請騎手們減速或是請求車輛減速禮讓的指令，皆應舉手給予指示。假若帶頭的人欲使所有騎手在某處集合，則應舉起手不動直到所有馬匹與騎手停下來為止。在比較繁忙的道路上，騎手應排成縱隊行進，但在人煙較少的道路上，可以兩兩有適當間距的並排前進。在小徑或是在農地附近想要跑步前，應先做多次的慢步與快步的移行，使馬匹稍稍暖身，當團體欲皆以跑步前進時，以一匹一匹的縱隊行進較為適宜，而由帶頭的騎手控制眾人步伐的節奏，並且時時注意經驗較不足的騎手的情況。

萬一遇到突發狀況而有任何損傷發生時，應以最快的速度回報。萬一有騎手在農地附近因控制不良以致於踩踏傷及農作物時，農地主人也許會因阻止騎手使用場地，而農地的門或是圍籬的設置亦可能是踩踏所導致。若農地主人反對馬匹進入時騎手亦應表示尊重。

在人行道或是公共場合，騎手應時時做好準備，在遇到行人、慢跑的人或是腳踏車騎士

時應隨時放慢速度。時時避免濕滑或是泥濘的地面，不單只是因為有滑倒的可能，泥濘沾黏在馬腿上也比較不好看，而且當泥土乾掉變硬時可能會損傷馬匹的腳蹄。

在戶外騎乘即將結束前，應以慢步前進使馬匹在回馬場前，能夠收心，情緒恢復穩定。野外騎乘不僅牽涉到騎手對於馬匹的控制能力，尚需面對許多週遭的環境及處境，而這些因素都可能影響騎手對於戶外騎乘的享受。騎乘的步伐、速度及方向應依據當時的天氣選擇較適當的方式，當然，也要依據騎手的能力而對於路徑有所選擇。初學者在甫出戶外參與騎乘時相較於其他經驗較夠的騎手來說，比較容易忽略應注意的事項，周圍的人應多給予輔助及鼓勵。

戶外騎乘是一項相當具有樂趣的活動，不但可以增進騎馬的樂趣也是給予初學者增加信心及擺脫壓力、放鬆情緒的好方法。

當遇到減速禮讓騎手的車輛，應表示禮貌感謝致意。

在戶外騎乘時有時會跑步或是盡情奔馳，但無論如何，在戶外騎乘結束要回馬術中心的路上，應以慢步前進，以給馬匹時間去收心。

學習如何不用下馬就可以開啓或是關上大門是需要一些練習的，在經過充分的練習之後，這些就會像是例行公事一般的簡單了。

開啓或關上大門

大門在不使用的時候一定要確保它是關好的，以維護大家的安全，而檢查大門是否有關好是在對伍最後面的那位經驗較充足騎手的責任。在馬背上開關大門是需要一些時間練習的，多做幾次以後就可以抓到一些技巧去順利完成它。

接近大門的時候以馬頭朝前，開門的時候不會撞到馬體的距離。兩邊的韁繩以及馬鞭都以外方手掌握，以內方手去開啓大門的門閂，當門閂被撥開後將大門向外推開至馬匹可以順利通過而不會撞到門的距離，在馬匹要通過大門時，內方手要保持在門上以防門被推開得太遠而騎手也較容易在通過之後關上大門。這些動作裡包含了要求馬匹前進、停止馬匹並且以內方腳碰觸馬匹肚帶後方的位置要求馬匹原地轉向讓騎手方便回頭去將門關好等動作，而要關門時，韁繩與馬鞭要換到新的外方手且用新的內方手將門閂帶上。聽起來似乎有點複雜吧？但只要馬匹與人都多加以練習，很快就可以上手囉！

當團體要一起離開依序通過大門時，可以由一位騎手將門撐住讓其他騎手依序通過，千萬不要假設門不需要撐著就會自動一直維持敞開的情況，若門萬一晃動了很可能有人會因此而受傷的。

騎馬漫步鄉間

在鄉間騎馬可以說是三日賽最基礎的訓練之一，也是給初學者一個提升騎乘信心的一個好機會。

在鄉間騎馬，初學者一定要有經驗較豐富的騎手帶路，引導跨越障礙物的路線，並在必要之時作出示範。他們會給予初學者漸進式的練習，根據實際情況選擇要跳躍的天然障礙物，而不是隨意的選擇就練習跳躍。

當騎手野外騎乘的馬匹操控能力足以能確保其安全性時，就可以開始嘗試不同的地形與路線的騎乘。學習在山丘、樹林間騎乘，下一步，則是以跨越溝渠、水窪地等來挑戰、增進馬匹與人的信心。

在初換到一個沒到過的野外進行騎乘時，應先以慢步前進，不要貿然的以快步或跑步出發探險，要能夠在斜坡地或是崎嶇不平的地面上騎馬探險，是需要良好的騎坐功力及平衡感的，騎手騎坐的重心應時時保持在中間。在上坡或下坡時騎手應採取較輕的騎坐，在上坡時騎手放在馬鞍上的體重應減少，騎手身體傾斜的程度應依地面傾斜的程度而有所不同。

經驗較不足的騎手在剛練習爬坡的路線時，建議馬匹可以佩戴馬丁革輔助。雖然在爬坡時給予馬匹頭與頸部的自由以維持平衡是相當重要的，但反之若騎手因經驗不足一直不斷的忙碌於平衡點的找尋反而會產生不良的後果。騎手的腳踝應時時保持向下壓的動作，而且膝蓋與小腿度要持續的保持與馬體側邊的接觸。

當遇到沼澤地時，騎手應採取較輕的騎坐使其手本身的重量可以稍稍減輕馬匹背部的負擔，並在必要時應讓給馬匹更多的韁繩，如果馬匹在前進時腳下陷泥沼的狀況太過於嚴重，騎手最好下馬引導馬匹，並且讓給他一些韁繩使牠更容易動作。

遇到雪地時，最安全的策略是下馬引導馬匹，在這樣的環境之下，應避免使馬匹急彎或是行經陡峭的地面以防馬匹失蹄或滑倒。

在騎經水窪地時，切記要選擇質地較硬的地面通過，如果不知道哪一條才是最好的路線，下來牽馬走過是最好的選擇，若不想下

科茲窩（Cotswolds）是英國鄉間一個非常廣闊平坦的地區，給予騎手安全地盡情享受在鄉間奔馳的一個好地方。

馬，至少也應要求馬匹在踏入前要先看清楚。

在炎熱的天氣裡做野外騎乘時，騎手應該要一直保持向前進，以避免馬匹想要停下來偷懶或甚至是打滾的可能，馬匹開始扒地絕對是一個預兆！

當在樹林間騎乘時，切記要時時注意周圍的樹枝，有需要時要向前趴以閃躲太矮的樹枝，若是想要用手撥開眼前干擾的障礙物，要小心別讓自己撥開的障礙物反彈影響到後面的騎手。在團體行進遇到需要撥開的樹枝時，領頭的騎手可以停下來為大家撥開樹枝直到眾人皆通過後再放開，或是每位選手將樹枝撥開後輕輕慢慢的將樹枝放回，讓後面騎手可以接手將它撥開或是移開。

騎乘在鄉林野外中的一項很大的樂趣就是有很多跳躍天然障礙物的機會，像是小樹叢、溝渠或是小石牆。而騎手在外面進行跳躍天然障礙物之前，必須要有在馬術中心練習過障礙超越的經驗，若天然障礙物的高度超越了騎手過去曾經所跳過障礙杆練習時的高度，則不應嘗試。在跳躍天然障礙物之前，應事前檢查確保它沒有尖銳的邊角或隱藏性的危險，同時，障礙物的另一端是安全無虞的地面。

在行經的路途中遇到天然的障礙物，如掉落擋在路中央的大樹幹等，騎手應事先決定要嘗試跳躍或是繞道而行。一旦下了決定，騎手即應保持一定的節奏並且充滿信心的朝障礙物筆直前進，接受挑戰。

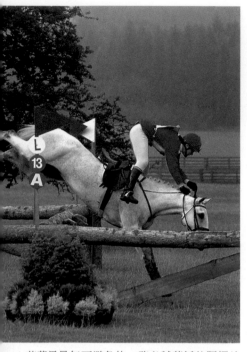

若落馬是無可避免的，務必試著抓住韁繩並且在落地時翻滾，以減輕至最低傷害。

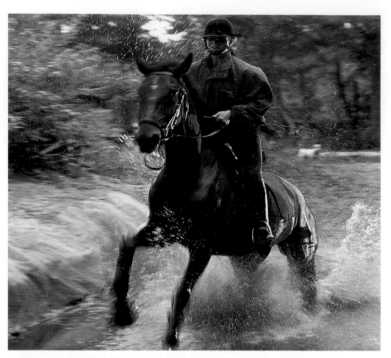

在策馬度過小溪流之前，要先檢查其底部地質的牢固度及深度。

落馬的應變處理

　　每位騎手或多或少都會遇到落馬的經驗。曾經有過的摔馬經驗日後往往都是騎馬愛好者茶餘飯後的話題，而有一些基本常識應該要預先了解才能將落馬時可能會造成的人或馬匹傷害減到最低。

　　騎馬的時候很重要的一點，在馬上的你若某個情況之下感到緊張或是不確定時，要放慢你的步調，若環境許可，將馬匹帶到一邊去。首先，減速可以幫助你重新調整馬匹在你手上的操控性；再來，向旁邊移動可以使得你稍脫離馬群或其他騎手，萬一有意外發生時也可以減低危險；另一方面，帶離馬群也可以避免馬匹因失控而跟隨別的馬匹，亂了步調而產生危險。落馬的情形可以說是相當多，有可能僅是單純的從馬鞍上失去平衡而滑落到地面，也有可能是因為馬匹失足或是絆倒。不論是何種原因導致騎手落馬，在落馬時試著從兩旁翻滾落地，減緩衝擊力。如果沒有受傷，應以最快的速度爬起來重新上馬。落馬之後很快的又重新上馬是非常重要的，這個動作不但可以重新拾回自信心，在騎手了解是什麼行為導致落馬時，很快的重新上馬也可以藉機導正馬匹的觀念，重拾對於馬匹的操控。

　　若在落馬時你有嘗試著抓住韁繩，則馬匹應該會在你落馬後定住不動的等著你，但若是在你落馬的同時已鬆開了韁繩，則要能重新上馬，可能得先費一番抓馬的工夫。馬匹在此時若嘗到了自由的滋味，要讓牠重新受到控制可能不是那麼容易，若馬匹決定要跟你玩起老鷹抓小雞的遊戲，最好是不要稱了牠的意，開始想去追牠。在這個時候，最好找其他的騎手幫忙用圍的方式把牠圍到一個角落去，當馬了解到自己已經無路可躲的時候，他就會自動放棄乖乖的就範了。如果落馬是因為馬匹跌倒或絆倒，再重新繼續騎乘之前應該要先仔細檢查牠的腳及腳蹄是否有受傷，可以牽著牠快步行進看看，檢查牠是否能夠正常的行動，繼續工作。

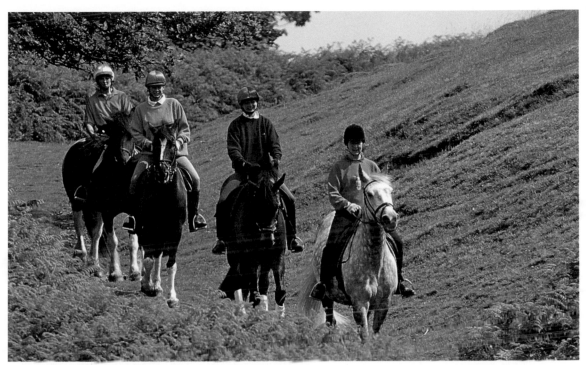

要在斜坡上或是崎嶇不平的地面上騎馬，需要有良好的騎坐功力，若山丘對馬匹來說太過陡峭，則騎手應隨時準備下馬牽引牠前進。

全日野外騎乘

　　長距離的騎乘有整天的野外鄉間騎乘、長達一星期的鄉間旅行等。長距離的騎乘是在馬背上探索新環境的好機會，馬匹可以以個人的運馬車運送或是使用可以使多匹馬一起相互陪伴的拖車運送，另外，你也可以直接在一個新的地點直接租馬匹探險。長距離的騎乘旅行也是一個接觸異國文化的有趣方法。

　　要能夠加入這樣的旅行的關鍵有兩個要素：一個是要有完善詳盡的計畫；另一個則是騎手自己騎馬的技術以及個人挑戰的空間，當然，馬匹的能力也是包含在其中的一個重要因素。

　　在計畫一個長距離的騎乘旅行之前，馬匹及騎手的健康狀況與耐力承受度是最重要優先考量的因素。當騎手疲憊時騎坐會更沉，會加深對馬體的負擔，但在長期快步的訓練下，馬匹本身的承受力及耐力都將能有效改善。而騎手也要有在需要時，下馬與馬匹並肩而行的心理準備，因為在遇到很陡峭的斜坡或是崎嶇難

行的路時，這是為確保自己與馬匹安全必須採取的手段，因此，騎手在出發前須注意要穿戴舒適的靴子及衣物。

　　對於長距離的騎乘出發前裝備的前置準備工作可不能掉以輕心，減低裝備在野外發生故障或斷裂發生的可能性，事前的檢查是很重要的。此外，馬匹可能會需要利用馬鞍掛袋來另外背負騎手其他裝備的重量，因此，在事前必須要好好計畫需要攜帶的物品及裝備，衡量馬匹可以乘載的重量。

　　旅行時大部分要用到的裝備，通常都會在下一個夜晚來臨之前先送達到當日的目的地，但騎手白天在戶外騎乘時仍需隨身攜帶日常生活用品如點心、水、防曬用品、醫療用品及保暖用的衣物等，當然，也可以為馬匹準備一些食物及飲水，隨身攜帶一個包包或是馬鞍掛袋來攜帶這些必需用品，當然前提是以簡便為宜。

　　在與你的馬匹一起出發進行長距離的騎乘探險（特別是要在外過夜的探險）之前，最好

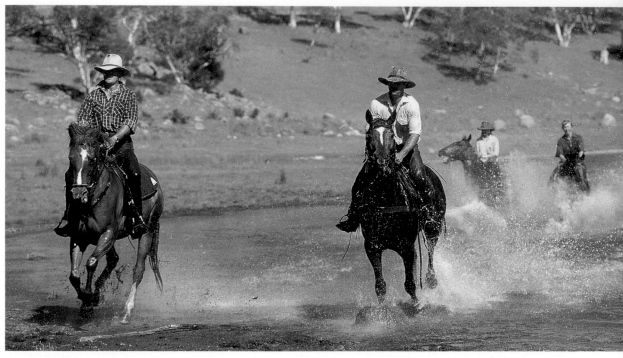

策馬穿越澳洲新南威爾斯，史諾伊山（Snowy Mountains）的小溪流。雖然在野外騎乘時配戴牛仔帽可以方便遮擋太陽，但經驗不足的騎手還是建議配戴安全帽。

事先讓馬匹的獸醫做健康檢查，腿部以及腳蹄的狀況也應該要特別的經過檢查，在探險前一週先為馬匹釘製新的蹄鐵再理想不過了。

長距離的騎乘旅行事前若能妥善規劃，將路線適當的規劃成一個階段一個階段，則要完成一個長距離的騎乘旅行是很容易的。甚至可以明確的規劃出前進的速度與節奏，注意體力的維護，這樣一來，就不會在旅途之中過度勞累，而騎手與馬匹每天都能夠愉快且神清氣爽的迎接每一個早晨，往下一個階段的旅程大步邁進。

野外騎乘

野外騎乘有很多種類，有些是競賽，如耐力賽等，但大部分的騎手比較喜歡非競賽式的野外騎乘，因為這是一項相當適合結合騎馬旅行的好方式，這種模式在美國相當的受歡迎，而近年來也漸漸的在世界各地出現，以野外騎乘的方式在不同國家旅行的人口逐年增加。這種旅行方式通常是由一群同好組成，悠閒輕鬆的依照他們自己想要的路線及方式騎著他們的馬匹旅行，隨心所欲的在認為理想的地方以露營或是借居農村、木屋等方式過夜。通常所規劃的路線都有一定的長度，如此一來沿途才可以經過許多不同風格、或是有趣的地點。當然，在這樣的旅行，騎手都會希望休息的夜晚裡都可以好好的洗個熱水澡、有豐盛的晚餐還有舒適的落腳處。

加入這樣的旅行通常對方會事先為你準備好馬匹，但若你想與自己的馬匹共同旅行，是可以事先溝通的，領隊會事先依照騎手的騎乘技術、性格為騎手安排一匹適合的馬匹，因此騎手在與領隊溝通時對自己騎術方面的能力務必誠實交代，使領隊能夠妥善的安排及掌握騎手狀況。

有些旅程會依照騎手的程度而規劃路程，這樣一來可以增加旅行的安全性，而也有許多的旅程的設計從頭到尾都是以溫和緩慢的速度前進，路線規劃相當安全，適合每一個人參加。

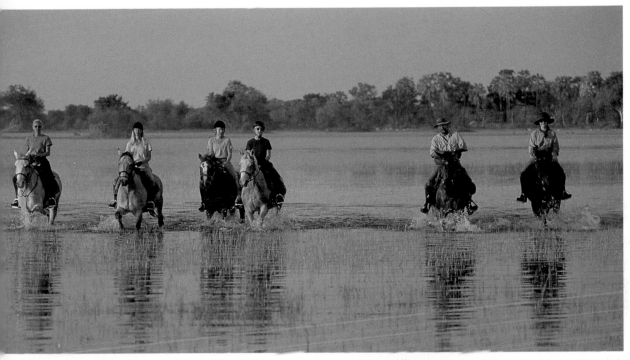

非洲波札那（Botowana）的奧卡萬戈三角洲（Okavango Delta）進行野外騎乘的騎手們，有機會可以很近距離的看到大象或是其他很大型的動物喔！

在美國，很多提供野外騎乘的公司都有西部式馬鞍或是一般馬鞍的選擇，但最好在決定參加行程之前先與他們確定他們所提供之馬鞍為哪一種，以防等到自己穿著美麗的馬褲以及長統靴準備要出發時，才赫然發現原來其他人都是穿著牛仔褲和綁腿上馬的窘境。當然，還是盡量選擇以自己日常配戴習慣的裝備為主。

在美國，野外騎乘給人有「牛仔」的印象，這在亞歷桑拿州、俄懷明州、奧勒岡州隨處可見。而在英國及歐洲地區，野外騎乘則較具有鄉間風格，路線行經歷史小鎮、村落，通常在古堡、莊園或是民宿之中過夜。而澳洲、南非等地則偏好橫越原始、遼闊的地區，騎手可以盡情的在曠野中奔馳，與野生動物近距離的接觸，而在下馬休息時亦可加入騎野牛之類的遊戲，也可以充分享受在外露營的樂趣。

想要加入這樣的旅程，騎手最好是具備有最基本的騎術，熟悉馬匹所有步態、步伐的騎坐與操控，而且對於在室外場合騎乘一匹不熟悉的馬有相當程度的信心。大多數的野外馱重騎乘具有體重的限制，而騎手在事前必須要具備有坐在馬背上長達好幾個小時而不感到疲累的體力。

任何的旅行都應該要事先的籌劃與準備，不論你是希望在這趟旅程之中增進障礙超越能力、學習野外捕捉獵物，或單純的只是想以不同的方式騎馬悠閒的欣賞風景名勝，用心的找尋，一定可以找到滿足你需求的旅程。

西部式騎法

談到西部式騎法就令人聯想到美國西部拓荒時代，這樣的聯想使西部式騎法受到了歡迎。許多初學者喜歡接觸西部式騎法，因為他們覺得西部的皮製馬鞍座位很大，並有套索栓在前面令人感到安心，通常西部式騎法也會選擇具有牛仔專用馬形象的夸特馬（Quarter）、阿帕盧薩馬（Appaloosa）或是花馬（Paint）。有些人喜歡把這樣的騎法想像為拓荒者時代的風格，而有些西部式騎法的瘋狂愛好者則是認為西部騎法充滿著精神與活力。

西部式騎法有其獨特的穿著打扮，有西部風格十足的西部馬褲、馬刺、西部帽還有非正式的襯衫。

西部式騎法的歷史背景

　　一談及西部式騎法大家都會與西部牛仔聯想在一起，但其實它的來源是相當典雅的。在西元 1600 年左右，西班牙拓荒者帶著馬匹協助他們穿越崎嶇不平、前路未卜的新天地。而這些歐洲來的騎手絕大多數都具有軍人的背景，具有騎兵規範下的高超騎術，強而有力的騎坐能力，就是為了配合軍事戰爭時的需求。而這些西班牙拓荒者為了改善長時間坐在馬背上的舒適度及安全性，便發明了西部式的馬鞍及騎法。早期的西部馬鞍的前鞍橋與後鞍橋都很高，而且腳蹬很長，有點像現在的澳洲馬鞍（Australian stock saddles）。這些拓荒者不僅僅只在北美定居下來，他們還橫越了中美洲及南美洲。很快地，墨西哥人也採用了他們的技術。

　　對於 1800 年代美國的殖民者來說，這種新型態的騎法可說是相當適合的。在農場工作

的人們後來把西班牙人所設計的馬鞍再加以改良，並在前鞍橋加上用來固定綁牛用的繩索設計，稱為套索栓；另外，也改善了馬鞍的設計，使其做能更深入且更舒適安全，這樣一來，即使是時間在外捕捉獵物或是野外探險，都不會在馬上感到不適。

騎乘技巧

　　西部式騎法講究馬匹最直接明白的反應。牛仔們騎馬很少使用腿部給予壓迫指引的動作，所以西部馬刺的作用就是用來輔助騎手給予馬匹指示。

　　騎手透過單手控韁的方式給予馬匹引導，通常是以左手握兩邊的韁繩，而右手就可能持套索捕捉獵物。西部馬通常是配戴有弧度的口銜來加強騎操控及收縮性。

　　雖然西部式騎法產生的緣由是為了工作，但也很快的就演變成一種休閒活動。牛仔會起源於農場中的工作人員在工作壓力大的環境下為找尋舒壓管道所衍生出來的活動，也藉此切磋對方的膽量。其衍生出來的運動項目包含有馴服野馬、拋繩、抓牛，這些活動目前在美國、墨西哥級南美都非常流行。

　　在美國西部可以看的出西部馬術在這裡受歡迎的程度，有許多西部牛仔團隊到處旅行表演西部式的騎乘技巧、套索表演以及射擊技巧。而現在西部騎法相關的競技活動也越來越受到了歡迎。

騎術的不同

　　當沒有經驗過的騎手一坐到西部馬上，一定可以立刻察覺出其不同之處。在馬場馬術中，騎手必須要有深入的騎坐、直挺的姿勢，還有長長的腿，但在西部馬術中，騎手的腿部不需要與馬保持緊密的接觸，而是透過騎手的腳後跟或是馬刺與馬匹聯繫。分韁是由一手操控的，馬匹透過其頸部的壓力來辨識左右方向，騎手韁繩的接觸是鬆的，但是由於口銜的設計使騎手仍然能輕鬆的操控馬匹。

　　想要學習騎乘西部馬最主要的要點就是要和諧的與馬匹配合，在馬上要放輕鬆與保持平

穩，西部馬的每一種步態，騎手都是保持坐在馬鞍上的狀態，馬匹會走路、快步（步伐較慢且更收縮的快步）、跑步還有奔跑。

西部騎坐

比賽時，騎手正確的坐姿應該要保持垂直，背部打直不要駝背，肩膀、臀部與腳跟應呈一直線，膝蓋微微彎曲，肩膀向後並收下巴。騎手的騎坐應要深入以能吸收馬匹運行的反作用力。兩條韁繩均由同一隻手持握，操控的方式是將韁繩放在馬匹的頸部，馬就會根據韁繩的壓力，順勢的朝操控的方向動作。

西部馬術比賽

西部馬術比賽評分的重點是在於馬匹的前進意識、流暢度、反應以及騎手的騎術及馬術。其等級分為幾種：休閒等級主要是依馬匹步伐變換方式來作評分。選馬的標準是以野外騎乘時最順暢、最舒適的馬匹為主，每一個步伐都是以緩慢、輕鬆的感覺去完成。馬術則強調在騎手身上，表演出選手在慢步、快步、跑步、定後肢、飛快換腳及緊急煞車等動作。而最受歡迎的是野外騎乘等級，有點像是一場騎馬障礙賽一般，馬匹必須按照順序及正確的步伐之下成功的應付每一項障礙物。動作包含了以橫步的方式越過地竿、越過人工橋、設法在馬背上開關閘門時通過閘門、去信箱取郵件，還有跳越小十字圍欄。

野外騎乘

大多喜接觸西部騎法的人認為愉悅的野外騎乘的經驗是吸引他們的主要因素。野外騎乘能夠幫助馬匹建立信心以及發展一般場內騎乘無法培養出來的肌肉，但要能在野外乘馬拔山涉水是需要一些技巧的。野外騎乘的馬匹最好具有靈敏的性格且具有良好的平衡，要能夠攀登陡峭的山坡或要能夠越過佈滿岩石的小徑。還有一點很重要，就是要能夠與其他馬匹和睦相處。提供野外騎乘的公司會供應多樣化的選擇，有短程也有要在野外露營的各式各樣有趣

在野外騎乘的課程中，騎手必須要嘗試面對一些不常見的障礙物。

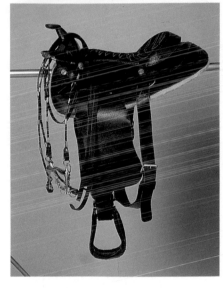

西部馬鞍有一個典型的套索栓、高鞍橋，還有一個方盒型的腳鐙。

挑戰。

西部騎法愛好者也可以在一些牧場之中找到一些專門招待客人的活動去參加，可以試試看騎野牛、拋繩抓牛及騎野馬等活動。這些牧場通常都備有各種不同等級的馬匹，在活動開始之前都會有事前的基本教學，所以新手也可以愉悅放心的參加這些活動。

馬匹的照護、飼養

　　每匹馬都必須要給予最基本的照顧以維護其健康狀態，大多數的馬主都付出比基本照護更多時間和金錢傾全力來照顧他們的大型寵物，既使梳理毛髮、餵飼和照顧馬匹需要花費相當多的時間和精神，大多數的馬主卻認為在牠們身上所獲得的回饋遠遠超過牠們所付出的。

梳理毛髮

　　梳理毛髮的目的在維持健康的被毛和皮膚，而非單純的為了好看。野生的馬匹同儕間也會互相梳理毛髮，你可以觀察到馬匹時常彼此搔抓，或是自行打滾、搔癢以去除泥土、汙垢、皮垢、汗漬及落毛，同時也經由這些動作按摩促進新陳代謝使細胞和被毛再生。野生馬兒享受互相毛髮梳理的過程，因為這個動作不但能夠幫助紓壓放鬆，也是馬匹間交流、團結的重要管道，領導的馬匹需要有後進接管牠的任務跟地位。

　　既使馬伕們每天必須忙於梳理許多匹馬，毛髮梳理這個動作對於馬伕來說仍舊是與馬兒們溝通聯絡的重要環節，這是個充滿輕撫、輕拍等溫柔的過程，尤其對年輕馬匹而言，牠藉由毛髮梳理動作來認識照顧牠的人。對於初學者來說，毛髮梳理可謂認識其同伴和建立信心的好時機。所需時間會因馬匹和照顧者之個體差異而不盡相同，有經驗的梳理可能從快速的十分鐘刷毛到一個小時的全套梳理和修剪。

　　馬匹運動前應該經過輕柔的梳毛使其整潔，同時也要檢查馬匹是否有異狀，但真正的毛髮梳理應該是在運動後，以清除馬匹身上的汗漬及塵垢為主，這也可使馬匹在回馬廄之前能夠收心，和緩恢復至情緒穩定的狀態。

毛髮梳理前

　　理想的毛髮梳理工作地點，應該與馬廄隔開，以防塵垢弄髒馬廄，同時也能選擇光線較充足的地方工作。馬匹應該要以籠頭和繩索栓好，以交叉繩結（cross ties）即用兩條繩索分別固定於馬匹的左右兩側籠頭，同時區隔出梳理工作區域，確保工作人員在馬匹兩側有相等的操作空間，也防止調皮的馬匹回頭妨礙工作人員（如捏咬動作），如果無法如此固定馬兒，則可以半英尺的繩索綁住牠，以適當的限制牠的活動空間。

與健康

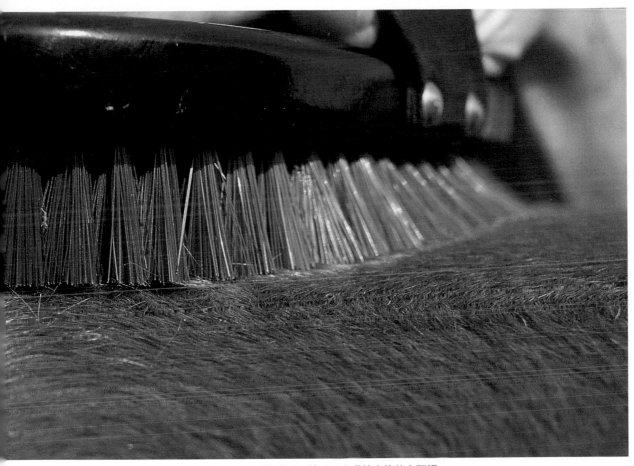

日常的毛髮梳理以及定期的全套梳理修剪是維持馬兒被毛及皮膚健康的基本照護。

用來固定的繩索都應經過適當的設計，使用易拆除的繩結，或是方便鬆開的扣環固定地，以防止馬匹突然的驚嚇、拉扯時可能發生的危險，同樣地，繫在固定物上的那一端繩索亦以容易拆除的繩結固定之，避免直接固定於鉤子或壁環，建議壁環與獨立之繩結用固定繩索相接，當馬匹用力拉扯時，連接的繫繩能輕易的被扯斷，而不影響壁環，以避免馬匹可能造成的傷害。

毛髮梳理過程

首先輪流清理四肢蹄部，工作人員以靠近馬匹的那隻手支撐、固定近蹄冠的基部，以手掌握住蹄部，再用蹄刮從跟至趾端清除所有的從地面沾上的墊料和泥土，細心處理特別敏感的趾間部。清理蹄底髒污不但可以保持其整潔，也提供了機會檢查蹄底健康狀況和蹄鐵在運動前後是否繫緊，畚箕應放置於適當位置已備收集髒污。運動後，可以用水管沖洗足部，如果不方便，也可以用水刷及溫水輕刷之，最後要確認跟部要完全的乾燥。

要注意的是，清理過程不應該破壞其天然產生的保護油，許多大規模的馬場都會幫運動後的馬匹作潤絲，多餘的潤絲精由汗漬刮刀去除，再由日光燈烘乾，一方面促使馬匹放鬆，也使肌肉溫暖，但通常只在室內的馬廄才有設備提供這樣服務。專用洗毛劑可以偶爾使用在

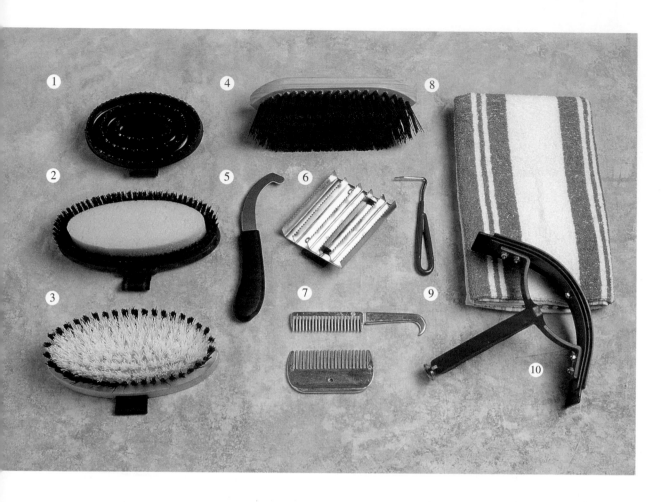

梳理工具

1. 橡皮刷梳
2. 附海綿之軀幹用刷
3. 軀幹用刷
4. 水刷
5. 蹄刮
6. 金屬製刷梳
7. 鬃毛及尾部專用梳
8. 軟拭布
9. 蹄勾
10. 汗刮

比賽前,日常照顧則用其天然產生的潤滑膜即可。除非是和煦的氣候,否則應避免在戶外幫馬匹鹽洗,既使馬匹以散步自然風乾身體,也應該要披上一件毛毯,以避免馬兒因風受寒。而在陽光普照的溫暖天氣,馬匹散步也應披上馬衣,但在馬兒要回馬廄時須記得將馬衣褪去,使馬匹能夠自由的翻滾而且不會因可能穿著潮濕的馬衣而受寒。

　　一般而言,毛髮梳理過程,從頭部開始由上往下,按次序去除身上的汗漬和污垢。當清理馬匹左側時,以左手持梳,反之亦然;當在清理馬體後軀時,建議用空出的一手輕握著尾巴,這不但可以避免清理者被尾巴甩到,也可以讓馬知道你的位置,避免馬後踢。

　　橡皮刷梳最適合清除污泥、塵垢及結塊,也幫助身體較柔軟部分的循環按摩(不應該用力擦揉),但不可使用在骨感的頭部和下足

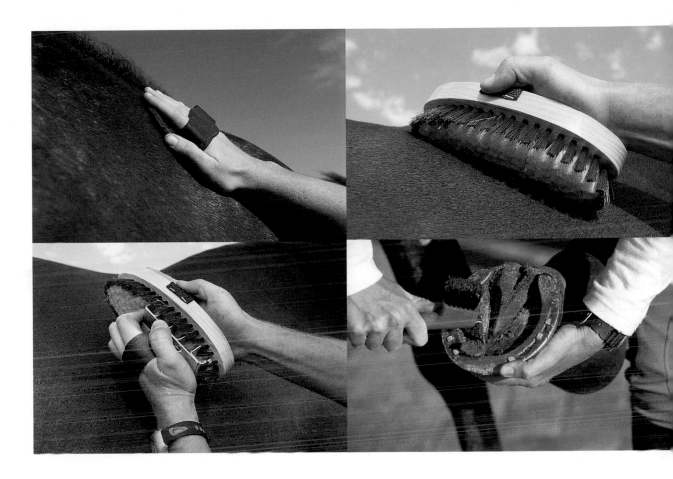

部，這些區域應改用質感較好的軟毛刷。

在將馬體最髒污的部份初步清除之後，真正的按摩活動就開始了。以軀幹用刷揮刷肌肉的部位，每揮刷幾次後，另一手以金屬製梳子清除累積的污垢，並將刷子在地板輕敲以去除刷子上的塵垢。清理時，別遺漏了腹部、鬃毛及鼠蹊部等部位。

當馬匹兩側軀幹都已經清理後，再特別照顧頭部的清理。鬆開籠頭，以頸部繫繩將馬兒固定，一手持毛梳，另一手握住馬匹鼻骨部，輕柔的刷過頭部並要特別注意牠的耳部、眼部及額髮。一次清理一側，並避免從正面進行，由於任何突然的聲響都可能驚嚇到馬匹，因此在工作進行時要隨時注意以防馬兒突如其來的甩頭碰撞到正在努力工作的你，輕柔的刷理可以穩定馬匹的情緒使牠愉悅。

應盡量避免用梳子刷理馬匹的鬃毛和尾部，因為再輕柔的刷理都會造成毛髮斷裂，那

左上，橡皮刷梳用來清除汗漬及污泥。

左下，金屬製刷梳則用來去除落毛或軀幹用梳的污垢。

右上，軀幹用刷功能在刺激和按摩全身皮膚。

右下，蹄勾用來去除蹄底的汗垢和碎屑。

可是要花好幾年的時間才能恢復的。可以梳子刺激鬃毛的根部，要為馬兒綁辮子時應該要親手編製，比較不易傷害到毛髮。尾部的梳理，應該將尾巴分為好幾個小部分分別處理，一手用指尖分開每部分的毛髮束，可以用專用的潤絲噴霧來防止打結拉扯而傷害到毛髮。

以溫水浸濕海綿，再擰乾，輕柔的清洗眼部、唇部和鼻部，再以另一塊海綿清洗尾部肌膚及尾巴根部，而尾巴的內側也別忘了要細心的稍加處理。

接下來可以軟拭布擦拭馬體使其恢復光亮，而鬃毛跟尾部則以溼的水刷清理。最後，

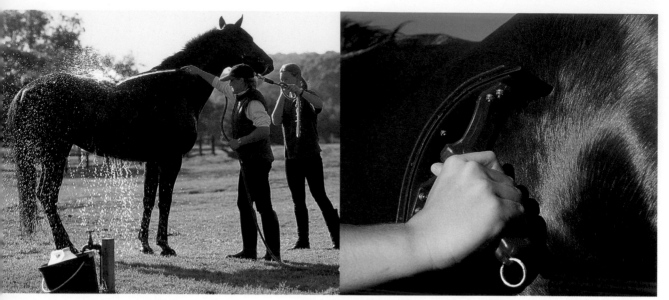

在和煦的陽光下，以水管噴灑身體是馬匹喜歡的方式，但需確保馬體要乾燥完全，以防感冒。

汗刮可用來去除洗澡後多餘的水分。

用蹄油來擦拭蹄部，不但可美化外觀也能達到保護的效果。待馬房的地面墊料更換後，馬匹就可以回馬廄休息。

在此需另外提醒放牧馬匹的清理，由於馬匹長期生活在戶外，在整理馬匹時應注意保留較多被毛的天然分泌油脂，以達到防寒及防水的功能。眼部、鼻部、足部及蹄部應特別照顧，但是要注意不要以橡皮刷梳或軟毛刷過度的清理。

修剪

馬廄養的騎乘用馬通常定期都進行鬃毛跟尾巴的修剪，將鬃毛向上捲拉掉多餘和過長的毛髮，使鬃毛齊平大約是 10 公分長，以方便清潔及比賽時編織成辮子。將多餘及過長的鬃毛拉掉的動作需要多加練習以防工作時會造成馬匹的不舒服，鬃毛最好不要用剪刀剪除以防止毛躁。

修鬃毛的步驟一開始從頸部起始端將鬃毛拉起，一次一小撮，穩穩的用鬃毛梳，將較短的鬃毛向上推至齊平線，把較長的毛髮包覆梳子，快速旋轉並向外拉以將欲修掉的毛髮拉出，逐步整理直到整理出預計要的長度。如果

該馬匹很敏感，則應分次於幾天內慢慢完成以上動作，這些動作之目的在使鬃毛整齊地平貼於一側，通常都在右側，像人的髮旋一般，有天生較偏向的一側，不應強迫調整之。時常整理鬃毛可以促使鬃毛服貼，若掛籠頭處的鬃毛太厚，可以多預留一些空間讓馬兒不會因此感到不舒服。

編織精巧的尾部造型，尾巴的根部應該細窄，漸漸展開成一個縱長的條狀帶，末端以齊平作結。要達成這樣的效果，修剪者應小心的拉扯或整理尾部較長的毛，通常是在尾部的一半至三分之二處進行，尾部的末端通常都會修剪掉，使馬匹在活動時尾巴末端甩動的位置大約就在距跗關節 10 公分處。

比賽前或長途旅行前，應用繃帶纏繞尾部以防止摩擦傷害，同時也可以保持整潔。尾部繃帶及所有的繃帶在纏繞時，應以固定方向及力道纏繞，使其牢固但不致於太緊，並用膠帶加強固定，旅行時可再加上尾部保護套來避免摩擦或膠帶鬆脫。

毛絨絨的足跟部須細心修剪，用彎剪或手持剪朝下修剪多餘的毛髮。過長的耳毛可以沿著耳朵邊緣修齊，但是保護性的耳內毛則不需要修剪。下巴過長的毛可以適度的修剪它，但

是吻部的毛髮是感覺器官，不應該修剪。

毛髮修剪最好是請有經驗的修剪者執行。修剪的出來的造型取決於該馬匹的工作性質和它的流汗程度，長期或每日有進行例行工作的馬匹可以給予進行較完整的修剪，或是軀幹部分僅修剪至肘關節和股關節。後者修剪法又稱 Hunter clip，即留下馬鞍部份的毛；優點在提供足部防寒，預留馬鞍部分的毛則對皮薄、冷背和敏感的馬匹有益。而 Blanket clip 則是留下足部和運動馬衣披肩區域的毛髮，適合於工作量較小的馬匹。 Trace clip 是修剪出一從咽喉至臍部的條帶，適合於例行工作量少的小型馬。

修剪良好的尾部應該自然成三角型，末端為一齊平線。

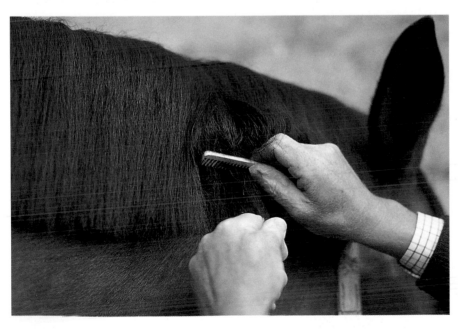

梳理鬃毛時將較長的毛髮包住梳子，再快速旋轉將梳子拉出。

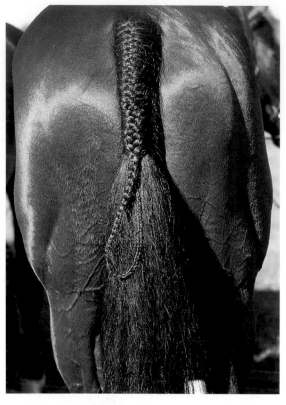

上圖，Blanket clip 適合於工作量較小的馬匹。
下圖和右圖，比賽馬的鬃毛和尾巴經常編織成辮子。

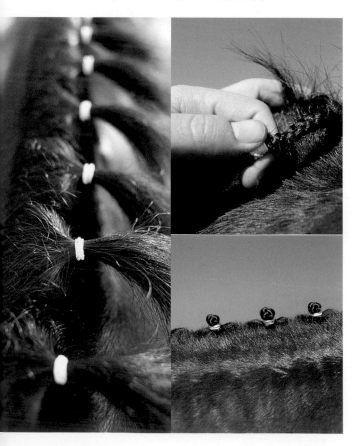

辮子編織

　　要參加比賽或是其他的特殊活動，馬兒的鬃毛有經過細心編織的不但象徵好運，也表示對評審的尊重。參加表演、花式騎術秀或騎術比賽時，若是不幫馬匹的鬃毛編織一下，會有格格不入的感覺。但在高等障礙賽，編織就沒有這麼普遍，因為這些馬匹常常比賽到晚上或是比賽頻率高達每週數天。

　　基本的編織包括先用一支鬃毛梳大致以長度將鬃毛分區，然後以一定方向慢慢編織再以橡皮筋固定，接下來，扭轉或對折毛髮束後再用橡皮筋或髮髻等固定。辮子依所需露出的頸部線條分層次，末端再用白色膠帶包覆。在比賽的特別日子裡，尾巴也可以整齊的靠編織做裝飾。

足部保養

　　古諺語說得貼切：No foot, no horse ，若是馬腿不能夠發揮功能，馬匹等於失去了最重

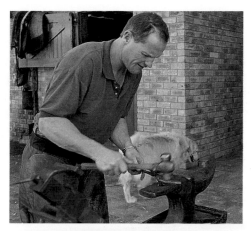

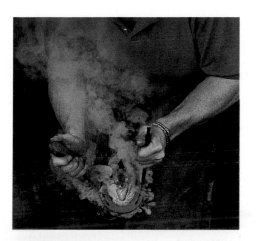

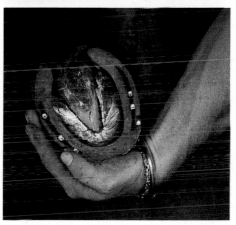

左上圖，為馬蹄打造一個新的蹄鐵。
右上圖，燒熱的蹄鐵能夠使掌工更容易調整蹄鐵的造型。
右下圖，新的蹄鐵應該要剛剛好符合該匹馬馬蹄的大小且適合其工作性質的使用。

要功能。生存在野生環境的馬匹，牠的腳踩踏在各種不同材質的地面行走，蹄部會自然的修整、生長及磨損達成一種平衡。但飼養的馬匹，長期生長在限制環境中，腳蹄幾乎沒有自然磨損的問題，所以必須定期為牠們修蹄以保持腳蹄的生長平衡。由於牠們需適應人工路面，還需承受被人駕騎，所以衍生出了蹄鐵。

蹄鐵形式的選擇取決於馬匹工作的性質與負荷度，從競速比賽到花式馬術比賽，各種馬術比賽都設計有不盡相同的蹄鐵。從出生開始，馬匹的足部狀況就應該經常檢查其形狀和是否成一直線，一旦發現有任何問題就可以及早矯正。而當年輕馬開始工作後，就應該為牠配戴蹄鐵保護牠的足部。

每日的足部護理，像是清除髒污及抹蹄油等，可以幫助維持蹄部角質的健康。依每匹馬的工作狀況，視情形每四到六週請專業的掌工為馬匹進行腳蹄修剪及穿蹄鐵。掌工的專業可以協助馬主確認馬匹蹄部的健康，因此，有這些專業人士適時的給予建議是很重要的。邀請掌工視察應該要事先約診，使其成為例行性的工作，避免因太久沒有給掌工檢查而在比賽前夕使馬匹蹄鐵意外鬆脫的窘境發生。

在換上新的蹄鐵前，掌工會先將舊的蹄鐵移除，依據馬匹的體態站姿的需求去修蹄以校正足部，使馬匹在站立時能夠達到所謂的平衡。平衡的原則在校正繫骨（即球節與蹄間）的角度，防止馬匹因踏地角度不良而受傷。蹄應依其應有的自然形狀和大小來修剪，負重面應該保持水平。蹄鐵由兩片跟部、兩片四分之一弧以及趾部組成，由蹄釘將蹄鐵固定於較不敏感的蹄甲上，有時為了固定得更堅固，會增加趾扣環，通常前足的蹄鐵有一個，而後蹄的有兩個。

若發現馬匹行走的姿態有所改變，即應隨時通知掌工，例如交足（Brushing），即馬匹行走時左右腳會互相打架，其成因有多種可能是虛弱、興奮或是足部結構異常。也可以用特殊的蹄鐵及修蹄方法矯正之，而為馬匹配戴全包式護膝也可以適當的提供保護。

追蹄（Overreaching）即後腳的趾部踢到前腳的動作，在馬匹跑步、跳躍或伸展步伐時

會發生，可以特殊的修蹄方法及配戴具有矯正效果的蹄鐵加以治療，或配戴碗公護膝防止馬匹腿部因而受傷。

為避免在潮濕的地面打滑可以加裝止滑釘，掌工會在蹄鐵上另外鑽洞加裝止滑釘，但是應配合馬匹的工作性質，如越野障礙賽、休閒騎乘等不同而於特定的區域加裝之。止滑釘應該在馬匹工作結束後就拆除，以防牠躺下休息時刺傷自己。而其洞口應該用油脂填塞物堵住。

在掌工到達前，應先將馬匹栓好於適合釘掌工作的硬質地面。幫馬匹上蹄鐵是一項專業、累人又危險的工作，若是馬匹性格較乖張、易怒或是神經敏感者應事先告知掌工。招待掌工一杯熱茶或是他最喜歡的飲料，是基本不可忽視的禮貌。

新鮮的青草提供了充足的水分。

飼料成分組合

1. 全玉米粒
2. 綠草粒（苜蓿粒）
3. 纖維粒
4. 大豆粗粉
5. 碾碎玉米
6. 燕麥
7. 大麥
8. 亞麻子
9. 粗糠
10. 麥麩
11. 糖蜜

一天至少要餵食兩次品質良好的草料。

餵飼

馬匹的消化系統很複雜，小腸甚至達三十公尺長。如果不加以注意照顧，可能會發生腹絞痛等消化系統問題。在野外，馬匹常常咀嚼草，因此在照顧馬廄馬時也應該要注意適當的給予馬匹這方面的補充，馬匹會用嘴唇和舌頭取食，用門牙去拉草和乾草，也會運動到頰部的牙齒。由於馬天性進食時使用牙齒去磨嚼食物，所以馬的牙齒一輩子都在不停的生長，在不斷的磨損牙齒與生長牙齒間，取得一個平衡。馬匹的牙齒保健也相當的重要，獸醫或是牙醫的定期檢查，可儘早發現牙齒問題，避免影響馬兒進食。

如果要保持馬匹消化系統正常運作，大量的乾草或是乾草替代品、青草等補給品是不可或缺的。為了使馬匹有著健康營養的飲食，其工作所需各種營養可是萬萬不可少，包含熱量、蛋白質、纖維、礦物質和維生素，營養是否充足可以從馬匹的外觀察知。

一匹健康的馬體態應是不胖也不瘦，被毛應柔軟光亮而非粗糙，並且對於所要求的訓練應亦給予正面的回應。食物主要分四種：

多汁綠色植物：草，自然牧場植披。

草料：乾草或乾草替代品。

各類穀物：燕麥、大麥、玉米、麥子、油麻、麩皮、甜菜黏漿狀物質。

複合料（精料）：混合飼料、粒狀料。

馬匹所需食物除了要包含以上各項之外，尚需再加上維生素和礦物質的補給，以確保營養均衡。

飼料

馬匹的消化系統無法一次消化大量的食物，因此，為了能夠順暢的消化食物，馬匹每日進食的時間可說是相當的長。在野外，牠們每日大約花百分之六十的時間在進食上；在食物較為缺乏時，進食的時間可能甚至拉長至百分之七十至八十。而馴養的馬匹，除了馬房隨時備有乾草的餵養方式之外，不同於生活在草原上的馬兒能夠在草原上隨意的攝食，居住於馬廄中的馬兒們通常每日都會有很長一段時間

會沒有食物可以隨時食用。這樣的餵食方式其實對於馬匹的消化系統並不適合（可能易導致馬匹胃潰瘍的情形），並且會逐步減低他們與生俱來應有的自然反應。有些人認為受到這樣餵養方式馴養的馬匹可能較無法負擔較粗重的工作或是較高等級的比賽，然而，這樣的餵養方式卻仍有許多人因持不同的見解而採用。馬場馬術騎手 Lucinda McAlping 即採用此法並認為這樣的方式對於他的馬匹來說亦無任何不妥。

如欲使馬匹能夠精力充沛，可以考慮在馬匹的飲食中加入適量的油。油對於馬匹的消化有所幫助，並且相較於穀物來說亦能提供較多的卡路里。大多數的食物供應商都能夠針對馬匹的情形建議合適種類與品質的油及其所應餵食的量。

而附著許多泥土的乾草則應避免給予馬匹食用，因為含有泥土的乾草裡面蘊涵的孢子在馬匹吸入後可能會使馬匹產生後果不堪設想的呼吸道疾病。若是要餵食的乾草上有許多塵土，則應該要把它們弄散並且以水浸濕二十分鐘左右把草中的那些孢子洗去。

若是沒有把它們洗乾淨，馬匹在此時可就不僅僅是吸入這些孢子，而是把這些孢子吃下肚。在草料品質較差的地區，可以選用一些市售的草料，但在餵食的量上面可能需要依情形調整，因為這些市售的草料通常都有較高的蛋白質含量及其他營養成分。

不論飼主給予馬匹餵食的主食是什麼，都應要搭配草料的餵食。而飼主亦不應以餵食更多的人工飼料來取代乾草的功能，因為這樣可能會破壞馬匹的消化系統，導致腸絞痛的發生。

精料（粒狀料或混合飼料）

傳統的麥片等精料搭配的餵食已罕見，因為現在都採用粒狀料或混料，這些產品有許許多多的好處，就個人飼養的馬主來說，其袋狀包裝的設計，使馬主對馬兒的食物不用特殊貯存法也可以保鮮而且不需很大的空存放食物，對於飼養許多馬匹的馬場來說也可以減少許多準備食物的時間。

粒狀料：在野外，馬以吃各式各樣的草為主，很少吃到其他種類的食物。然而，粒狀料常被認為口味太過平淡無奇，馬主以為馬匹很快就會厭倦。事實上，圈養的馬匹不會厭倦單調口味的食物，因為這是牠唯一知道的食物，馬兒們不會去奢求自己沒吃過的食物。向有信譽的廠商購買的粒狀料具有良好的營養成分，高纖維、低澱粉的食物有益於馬匹的活躍性。粒狀料裡的成分都已被研磨並熟成，不會影響消化系統，當你想要馬匹增重時，這可說是個極佳的選擇。

混合飼料：許多飼料生產商都聲明粗麥片混合飼料是專門為了馬匹而設計，標榜著馬匹不喜歡單一飼料的概念。飼料中含有很多糖蜜，比單一飼料的適口性來得好。也有許多生產商在飼料中添加一些草藥來吸引馬主。成分如黃亮玉米片、綠豆、金色的小麥和大麥。有些等級較低的混合飼料含有一些小塊小塊的物質，有纖維塊（白棕色）或苜蓿塊（綠色）等。這些小塊營養通常是酸的，所以馬兒在這些混合飼料中，常會挑出對牠口味的穀物等飼料來吃，所以易有挑食的情形發生。

複合料

包括經烹調或未煮過的穀物。雖然許多國家仍然用未煮過的穀物於混料中，但事實上，馬匹的消化系統消化生穀物所得的澱粉似乎沒有比消化煮熟穀物的效率來得高，這個與人吃生的馬鈴薯和烘烤的馬鈴薯所得的營養成分大相逕庭的道理差不多。

穀片，像是大麥、小麥、玉米和碗豆可以多種方式烹調，而且通

常都在包裝上加以說明，如清蒸、微波，穀片在震動帶經過紅外線燈泡微波、擠壓，利用加熱及壓力的方式使整個澱粉組織受到破壞瓦解，然後再以模子加以塑形。或是完全不經烹煮，這大多用於燕麥，因為馬匹的消化道可以輕易的消化其內含的澱粉。

粗糠和乾草

這兩種食物過去常被用來添加在馬匹的食物中，使他們進食時不會太過於狼吞虎嚥。乾草是天然餵料，將春天生長的青草收割後脫水而成。粗糠是相當乾燥的食物，因此馬匹無法很快的就吞食它，必須要經過相當程度的咀嚼以產生足夠的唾液來吞下它，因此也是避免馬兒狼吞虎嚥的好選擇。

粗糠及乾草可說是另外用來替馬兒填胃的好選擇，但若是選擇這類食物來餵馬，仍應餵食其他有營養的食物，以維持均衡的營養。粗糠本來是割穀機收割剩下的燕麥梗，過了一段

時間，人們將燕麥梗開發出的新市場符合了僅飼養一匹馬的馬主的需求。現在已有相當多樣的配方粗糠可供選擇，像糖蜜、蜂蜜、油和草本粗糠，還有乾草和紫花苜蓿。

熱帶國家的飼料

在熱帶國家，粒狀料比混合飼料好，因其中糖蜜含量比較低，較容易保鮮。（糖蜜含量高的食物更容易發霉，因為其中含超過65%的糖分）在某些溫暖潮濕的國家，混合飼料容易遭受蟎和小蟲子的快速侵食，它們是極小的（針尖大小）白色生物，短時間之內可以全體入侵，進佔大面積的飼料，被小蟲子侵食過的食物有一種獨特味道，不能給馬匹吃，有些人甚至會對小蟲子過敏，而出現嚴重的眼、鼻過敏症狀。

在溫暖潮濕的國家，攝鹽量需增加。鹽分通常和礦物質、微量元素及蛋白質補給品混合，可在餵飼時適量添加在食物中，或自製鹽棒供馬匹自由舔取，市面上也售有鹽磚可供選擇。

初學者學習餵馬

對於新任馬主或是新進馬匹而言，給予的餵食量比其日常所需的量再少些是比較安全的，必要的話甚至可以少於工作量所需。如果馬匹對初學者而言尚在陌生階段，最不希望看到的事就是初學者在還沒上馬前就先使得馬匹受到驚嚇或是開始對這個人產生戒心，初學者最好是能夠在馬背上透過冷靜穩定的騎乘練習去建構信心，而不是尚在地面與馬匹接觸的階段就先嚇得慌了手腳。因此，成馬、幼馬皆適用的粒狀料或是混合飼料是在馬匹要開始新適應環境時最適當的選擇，當騎手自信心逐步建立，或是新來的馬匹漸漸的熟悉的新環境後而彼此更加認識，就可以慢慢的將馬兒的食物調整成符合其所需的的飼料及餵食量。

飼料的計算

餵馬的新手可以參考英國飼料大廠Spillers及美國飼料大廠Montana Pride，在

補給品

現在市面上都有許多富含維生素及礦物質的補給品以提供馬匹日常身體循環之所需。近年來天然的植物性草本補給品已日益受到歡迎，不僅有基本需求的營養補充品，額外提升精力的產品亦大受歡迎。

另外還有提升機動性的補給品，也有配合母馬生理週期調配的營養補充產品。而餵食者在添加這些補給品時也要注意其維他命及礦物質的含量是否有與其他飼料搭配均衡。過量的給予維他命不但是一種金錢與時間的浪費，也有可能破壞掉馬匹原本攝取營養的平衡。使用多種的天然植物性補給品時，要依馬匹身體之所需持續且固定的餵食，不要有一搭沒一搭的餵，甚至是常常替換補給品種類，這些補給品不是萬能藥，可不能治百病。營養補給品主要是在於提供馬兒基本身體健康之所需，對於馬匹潛在待激發的潛能可不是靠營養補給品就可以達成。另外，馬體一些需經刺激才會分泌的激素也無法靠營養品滿足，例如天然貯存在馬兒消化系統，用以平衡及抵抗病菌及傷害的益生菌。在餵食補給品前應該要詳讀其成分及使用手冊，最好是能夠事前詢問一下馬匹獸醫或是販售商的意見。

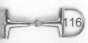

一匹健康完美的馬匹，像是Clinton，一歲的荷斯泰因馬，是所有馬主的目標。

飼料包或是手冊上都提供相關的餵食資訊，各種類馬匹的餵食量與建議都有專業馬匹營養師的背書，而對著看似複雜又科學的學問就再也不必瞎子摸象了。

購買調配好的商品飼料之好處在於其完整性，內容物都經過分析，足以應付馬匹的各種活動，其中的營養成分已達成平衡，不需額外添加營養，不同於單純穀物飼料，要額外的替馬兒添加營養反而可能會破壞平衡。因此即使商品飼料的成本較高，對於初學者而言還是較簡易的選擇，只需要依照指示計算一下每匹馬的餵量，就大功告成了。

餵養舍須包括以下設施，秤，用來秤重牧草和飼料；皮尺，用來測量馬匹胸圍以記錄每週重量增減；勺，最好是瓢形而非正圓形，如此能更精確的測量餵飼的飼料量，並且加以秤重紀錄。

符合工作量的餵食

在選擇複合飼料時，應該要選擇營養補充較適合馬匹工作性質的飼料，例如別購買比賽用飼料給輕度騎乘馬。如果飼料的能量不足供給其運動量，不應是增加餵食量，而是該改成具有更高能量的飼料，如果僅單純的增加餵食量反而會帶給消化系統無謂的壓力且達不到無預期效用。若馬匹需要增加體重，同理來說亦應改成適當的飼料處方。

表演用馬匹的餵食

賽馬的飼料取決於其成分，不應為了成效而增加餵食量。其飼料通常都由高能量的纖維組成，不同於傳統的玉米穀片，混合飼料含有高能量的澱粉，前者的能量會漸漸釋放而不是立即產生，更能促進馬匹的耐力。高能量的粗糠為必需的纖維來源，而複合飼料中的油脂是極佳的能量來源，它的卡洛里是玉米穀片的三倍，

在大型馬場，為每一匹馬混和正確的飼料是每天的例行工作。

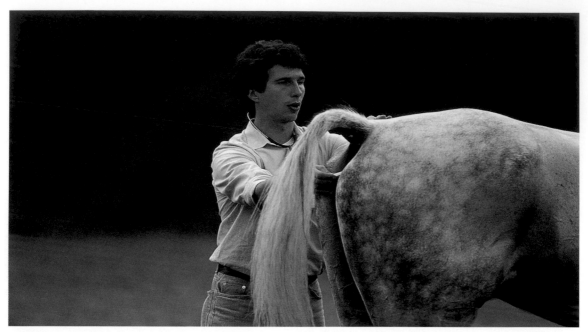

測量體溫應以直腸溫度為準，正常為 37.7 到 38.6 ℃。

也可緩慢釋放能量，長時間的提供馬體活動之所需。

健康的馬匹

勤於細心的觀察馬匹是維持其健康的關鍵，熟悉健康馬匹應有的狀態可以當作疾病剛發生時的監測，任何小細節都別放過，以提供獸醫資訊而盡早治療。

馬匹的健康問題大致區分為四種：受傷、生理異常、營養不良或細菌、寄生蟲的感染。

經人馴養的馬匹，不同於野生馬群生活的型態，牠們需仰賴良好的飼養管理以避免受傷或疾病。馬主應該聽從獸醫建議給予定期的疫苗注射及有效的驅蟲計畫。當問題發生或潛伏期時，應由專業的獸醫執行正確的診斷和治療。急救器具和知識是馬場必備的，但是更進階的處理還是須由獸醫進行。

觀察馬匹狀態的要點

行為改變：如果你夠瞭解你的馬，任何行為上的不尋常都可能暗示疼痛發生，例如個性活潑的馬於馬廄後方站立不動，或是個性平穩的馬匹變得急躁且不斷翻弄墊料等。

被毛：被毛應該要光亮平貼，冬天的被毛長度應該要一致，非斑塊狀。以將皮膚招起作為脫水程度的測試，皮膚應在招起放手後立即彈回。若被毛灰暗、異常顯眼，或無理由的盜汗或皮膚發燙都應該要仔細檢查。

食慾和牙齒：有些馬匹可能會很挑食，但是當清理馬槽時發現一匹都會把食物吃光光的馬匹開始會留下食物，或是對放牧時間顯得興趣缺缺時，可能就是有問題發生了。牙齦應該呈現白鮭魚般的粉紅色，任何異常如太蒼白、太深紅或呈斑塊狀的不均色都暗示了可能有問題產生。喪失食慾可能是牙齒疾病造成嘴巴疼痛，在馬匹被騎乘時會更明顯感覺出來。飼養在馬廄的馬匹，由於飲食習慣的關係，其牙齒磨損情形會與野生馬匹不同，因此和人一樣需定期的給牙科獸醫檢查，必要時需透過特殊的治療以保持其牙齒磨損的受力均勻，像人類一樣，馬匹也會有齲齒、掉牙或斷齒的問題發生。

眼睛：眼睛應該呈現清澈、明亮有神樣子，有任何無神、混濁或是有不同於早晨睡眼惺忪的分泌物都是異常的現象，黏膜也應該是呈現淡粉紅色。

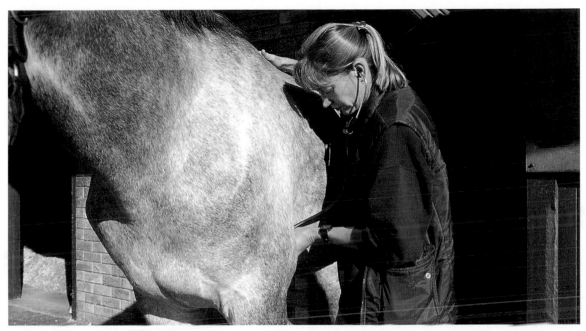

將聽診器放置在肘關節旁以測心跳，當馬匹處於休息狀態時，心跳正常值應該介於每分鐘 30 至 40 下。

鼻部：運動後或興奮時可能有清澈水樣分泌物產生，但是黏稠白色或黃色分泌物則應為異常。

軀幹：健康馬匹的腿部和足部都應該是溫度低而堅實的，足部任何的腫脹、膨脹或發熱都應該進一步檢查，蹄甲或蹄鐵底部雖然不是時時都保持好聞的氣味，但若出現惡臭，則有受到感染的可能。

排便：值得注意的是糞便的顏色，因餵食的食物不同，其糞便色澤應介於棕綠色到金棕色，糞便色澤應一致。馬匹平均每天排八到十二堆糞便，呈現紮實、濕潤又軟的團塊，但不至於軟到像牛糞般整團墜落地面。糞便的形狀改變、下痢、無排便或有任何血跡都要趕緊檢查原因。

排尿：馬匹排尿不應該有用力的現象，尿液呈現黃色至黃棕色。用力排尿或顏色變深都顯示馬匹的狀況不好，要注意觀察馬匹的飲水量。

生命跡象

平時定期紀錄馬匹的正常心跳、呼吸速率和體溫是很實用的，連續數天同時間測量馬匹安靜休息時心跳的數值作為紀錄，一旦馬匹出現異常時，就有可靠數據可以提供獸醫參考。

標準的休息呼吸速率介於每分鐘 8 至 12 下；心跳介於每分鐘 30 至 40 下；體溫約為 38 ℃。健康馬匹在訓練時偶爾會打噴嚏，這是專注的表現，但咳嗽則是不正常的表現。

量體溫

可以用一般的溫度計，有馬匹專用溫度計更好。請人協助固定馬匹的位置，並可請人將一隻前足彎起以防止馬匹後踢的動作發生。甩過溫度計後再以凡士林潤滑，站在馬匹後軀的側邊，舉起尾巴，輕柔的插入直腸。注意溫度計的末端要避免沾到凡士林以防手滑抓不穩。馬匹的肛門括約肌收縮力很強，因此在放入時要抓牢，否則溫度計可能會不見，那就得需要獸醫的幫忙了。溫度計要貼近直腸壁，否則可能會量到馬體內糞團的溫度，溫度計大約要在馬體內停留數分鐘後在取出並做紀錄。

量心跳

使用聽診器測量馬匹心跳是最簡單的方

馬匹急用醫藥箱

一個準備完善的醫藥箱應該包括以下物品：

- 馬匹專用溫度計。
- 頓頭的剪刀。
- 聽診器，聽筒，可以在藥局買到，通常都不貴。
- 大容量的針筒，以利沖洗傷口。
- 生理食鹽水，用以沖洗傷口。
- 獸醫用的殺菌洗劑，像是優碘。
- 傷口噴劑，可由獸醫處購得，用在小的切傷或擦傷，通常噴劑會比粉劑好用，因為粉劑常會阻塞傷口。
- 外傷用軟膏。用在擦傷或是潰瘍。
- 各式各樣的滅菌過的包紮用品。
- 有紗布包裹的棉花塊。
- 各種尺寸的自黏繃帶。
- 各種的敷料
- PVC 材質的膠帶，對於固定置於馬蹄上敷料很好用。
- 馬廄綁腿，用以支持沒受傷的肢體。

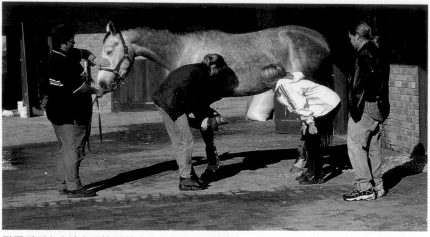

獸醫需要在光線充足的硬質地面上進行馬匹檢查。

式。將聽診器放置在肘關節內腋窩處來測量，紀錄馬匹每分鐘的心跳數，若旁邊有人能使用有秒針的手錶協助計時更為理想。如果沒有聽診器，可以在相同位置用手指輕壓以感覺脈搏，馬匹的下顎也有一條大的動脈可以測脈搏，但是較難定位。

測呼吸

請一個人在旁計時，以肉眼觀察馬匹腹脅部的起伏次數，或將手掌放置於鼻吻部感覺空氣進出的次數，再以有秒針的手錶計算每分鐘吐納的呼吸數。

量體重

飼料的餵食量（通常在商品飼料後面都會有相關的參考值）及體重控制的參考通常都是隨著馬匹實際的體重來做出改變與規劃。測量馬匹的體重可以使用一種經由腹圍換算馬體重量的量尺（通常飼料販售商會提供）來記錄馬匹的體重。當馬匹站立於水平面，通常將量尺從肩胛繞至肚帶束縛的下方，讀出量尺依馬體圍而換算出的體重值。馬匹體重的正常值依其天生的骨架而有所差異，一隻成年馬體重應該介於 450 至 700 公斤。

獸醫診察

當馬匹有任何身體不適的症狀出現時，提供給獸醫更多有關馬兒的日常生活模式及不尋常的問題癥狀等資訊，可以幫助獸醫作出較快速及正確的診斷。可提供的資訊包括工作性質與生活型態，像是飼養方法（在馬廄居住或放牧飼養）、正值休賽期或比賽期、平日飲食種類等，若是有跛足的情形發生，則應告知最後一次穿蹄鐵的時間。

一般而言，馬匹的疼痛表現是提供疾病嚴重程度的參考，嚴重的直腸疾病（外觀行為可能是激烈的打滾和不安）、急性跛足、窒息、不願意行走、無行為能力、呼吸困難、外傷造成骨頭外露、關節流出乾淨黃色液體、嚴重流血、燒燙傷及眼睛傷害都算是急診。

其他需要獸醫注意的包括：輕微腹痛、下痢、足部肌肉緊繃、發燙或腫脹及呼吸急促。超過 2 公分的傷口需縫合，但穿刺傷或其他傷口，尤其靠近關節處，需要獸醫特別注意。

如果有請獸醫出診，務必在他到達之前先將要診治的馬匹在工作區內備妥。因為獸醫是很忙碌的，等你從大老遠的地方去把馬匹牽來準備好對他而言是相當浪費時間。

準備給獸醫檢查前，應將馬匹繫在乾淨、清潔過的區域，不要放置任何食物。先清潔並將傷口原先做的包紮措施品清除，如果是足部疾病，應先將護具等物品移除。口銜要準備在一旁，以備獸醫檢查痛處時需要額外的固定及控制。若馬匹有跛足的問題，可以在硬質無阻礙物的地面使其快步以便觀察問題所在，確定病因。在懷疑馬匹有腹痛的情況時，可提供新鮮的糞便樣本給獸醫做進一步的檢驗。

基本急救

進行馬匹急救時為了安全起見最好能夠採用較能去除疼痛因子的方式，將馬匹用籠頭或是韁繩套住，兩端出工作人員以雙手固定，同時邊說話邊輕拍使馬匹平靜。檢查後肢時，將尾巴移向側邊並朝下，亦可請助手提起一隻前腳以防馬後踢。捏起頸部皮膚也可以當作緊急限制馬匹動作的方式。不論使用何種方式，最重要的是，在一旁的助理情緒要穩定才能夠維持馬匹的情緒平穩。

配備完善的馬匹急救箱是所有馬場必備的用具之一。

止血

以籠頭或韁繩使馬匹不亂動，此時馬匹任何的移動動作都可能使出血加劇。能夠有助理協助固定馬匹是最理想的狀況，如果傷口不斷流血，則在獸醫抵達前用布或包紮紗布直接加壓來止血。若出血速度開始變慢，用乾淨的紗布直接加壓持續十秒，移開紗布，若出血未止，則直接加壓的動作得持續更久。而如果重複幾次前述的程序後依然血流不止，先用乾淨的紗布及繃帶包紮傷口，半小時後再行檢查，若依然出血，再包紮一次，並通知獸醫盡快趕到。

傷口

沖去污泥和碎屑後，以生理食鹽水或醫用稀釋抗菌劑噴洗（適當的沖力）傷口及周邊。當傷口清潔後檢查其範圍，任何超過2公分的傷口都需經過獸醫縫合，小傷口則可以用藥膏或噴藥處理，如果受傷區域適合包紮，可以使用滅菌紗布、一層敷料（Gamgee）、自黏彈性繃帶及膠帶包紮。足部在包紮完成之後可以護具包覆在外層以供防護，但最好是另一隻腳也跟著套上護具以平衡支撐。聰明的飼主最好是有定期的為馬匹施打破傷風疫苗。

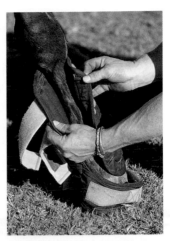

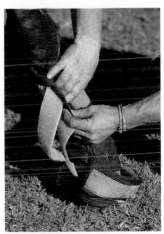

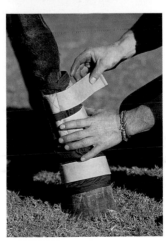

冰敷靴可以減少馬兒腿部的腫脹，而且方便佩帶穿戴，平時應存放於冰箱以備不時之需。

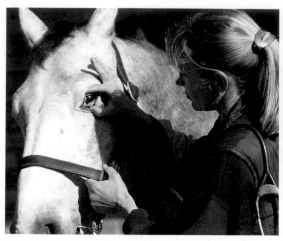

清澈明亮的眼神是健康的表現，無神、混濁或是異常分泌物的產生可能是不舒服的警訊。

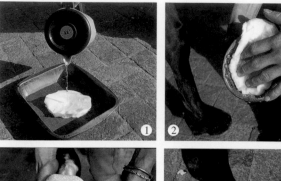

當敷藥引起感染時，防護護具可幫助保持足部的乾燥與潔淨。

瘀血和腫脹

撞傷、踢傷、拉傷及扭傷都應做些處置以預防腫脹，用冷水澆淋傷處是最簡易的方法。從受傷處開始，慢慢澆淋整隻腳，使馬匹習慣水溫，持續大約十五分鐘。另外，如果沒有流動的水可以使用時，可改用冰敷，但要小心不要太冰以免凍傷。

大部分的冰袋都是膠狀，可任意變形敷於各種部位。而市售的包裝冷凍豆子也可以當作替代品使用。

給藥

藥粉或藥水可以直接添加在食物中，必要的話，可以用膠囊裝填，避免藥粉從食槽下方漏失。泥狀藥物像是趨蟲藥或其他藥物，要裝在有刻度的針筒中。

依據獸醫建議劑量或是馬匹的重量給藥，在確定馬匹嘴內沒有含東西後，一手越過馬的鼻子，把針筒放在嘴角，快速準確的將藥水注入，並抬高馬的頭部以確保牠吞入藥水，也可以輕輕地按摩下顎以促吞嚥反應。

眼用藥膏

輕柔、小心的翻起上眼瞼或拉開下眼瞼，把眼藥膏塗在眼瞼內側，閉上眼睛（若有助手協助固定為佳）。

敷藥

敷藥適用在穿刺傷或腳傷，它能將傷口中髒污及感染排出，這些敷藥不適用在沒有創傷傷口所引起的腫脹處，而用在接近關節處時要特別小心。使用時將敷藥裁成適當大小，置於平板，用熱水沾濕數分鐘，待它乾燥後（最好的方式是用另一塊平板加壓其上），外側再包上一層塑膠或黏性薄墊，置於患部時再加上一層有紗布包裹的棉花塊、黏性彈繃及膠帶包紮。足部的敷藥可以有效的用嬰兒尿布來固定，用寬膠帶包紮於其外可以幫助馬匹行走時敷藥底部的固定，也可以用特製靴子保持足部乾燥潔淨。

敷料應該要每天更換 2 到 3 次，因其只在溫暖時才有效。不應該使用超過數天，除非獸醫有不同指示。

緊急處理

馬主需有應付多種生活需求或緊急事件的準備，當嚴重的傷害或疾病發生時，建議讀者應該尋求專業幫助，有任何疑問優先洽詢獸醫。

急性氮血症

此病症俗稱「tying up」，因為肌肉中乳酸堆積造成，導致虛弱、疼痛，嚴重的症狀甚至肌肉壞死。馬匹變得不願移動，背部跟腰部的肌肉僵硬而疼痛、用力排尿，且呈深色。若正在騎乘，應立即下馬，用手邊可得東西（例如身上的外套）蓋在馬匹腰部，帶回馬廄，用毛毯保持溫暖。

急性疝痛

任何腹部疼痛都可稱疝痛，區分為各種類型跟程度，從痙攣性疝痛（腸壁痙攣）、脹氣性疝痛（過多氣體造成）到大腸便秘或阻塞。腹痛可能由於寄生蟲感染、緊迫或飲食突然改變，治療藥物包括蠕動抑制劑、止痛、液體石蠟、瀉藥及手術。腹痛手術是很嚴重的，但通常只有 5% 的腹痛病例需手術治療。若馬匹能站立，可帶牠散步；若馬匹倒臥，讓牠翻滾（以為如此會導致馬匹腸扭轉是錯誤的）；如果牠激烈翻滾，要避免被弄傷。

急性蹄葉炎

此情形發生於足部的血液循環減少，使趾骨到前方蹄甲的蹄葉萎縮。蹄葉炎四肢都可能發生，但以前肢較為嚴重。初期運動會限制，病情嚴重時，甚至趾骨都可能扭轉掉落，可能由於緊迫造成，尤其是當放牧的矮種馬數量過多時。這是非常疼痛的疾病，如果馬匹依舊能行走，將牠從戶外牽至馬廄，移除食物。如果牠無法行動，使其穩定平靜，等獸醫處埋。

起立困難

在馬廄休息時會出現無法自行起身的姿勢，可行的話，迫使牠離開牆邊，然後立即讓開空間使牠站起。若依然無法自行站起，則需助手一起翻轉馬匹。當牠可以自己站穩，檢查足部是否受傷，並幫牠重新鋪墊料。

被刺鐵絲網纏住

找幫手帶來鐵剪，潛在的危險在於馬匹會受驚嚇而傷到自己或同伴。若馬匹成站姿，試圖套頭絡以穩定之。若馬匹被絆倒，將膝蓋壓制在其頸部位置以防掙扎受傷。一旦鐵絲網剪開，記得留下通道讓馬匹站起。清洗切口，用乾淨的紗布或貼布包紮，如需縫合，使馬匹安靜等獸醫到達。

窒息

若蘋果梗或其他食物堵在馬匹的喉嚨，牠會低頭試圖讓食物流過或頸部用力地吞嚥。馬匹不會嘔吐，但也不至於窒息。此時不可給馬匹喝水，以防水跑到肺部。通知獸醫，在等待的同時，可輕輕按摩阻塞處，幫助吞嚥。

足部穿刺傷

可以的話，將穿刺物體移除，但需記得是哪一腳受傷。釘子應可容易拔出，但任何大型或看不清楚的物體應等獸醫處理。用清水清洗傷區，最好將該足浸泡於溫水中。進一步獲知獸醫指示前，先用紗布或繃帶包紮。

骨折

馬匹骨折通常發生在四肢。因突然疼痛及腫脹而發現骨折，或者骨骼的異常位置，要使馬匹保持靜止等待獸醫治療。

中毒

疑似中毒可能會出現像疝痛的症狀，伴隨下痢、呼吸困難及盜汗。如果馬匹在放牧中，先移至馬廄。移除食物並立即通知獸醫。通常都是誤食有毒植物而中毒，如果馬場管理得當，就不應出現有毒植物。

嚴重肌腱傷害

嚴重拉傷可能造成肌腱撕裂或扯斷，使球節位移接近地面，儘可能保持馬匹靜止，限制活動，並立即通知獸醫，同時，在受傷處淋冷水以減少疼痛腫脹，給予冰敷及紗布繃帶固定之。

選購馬匹、安置與

當騎手有了一定程度的騎術而想要進一步追求自己的興趣時，不論是為了娛樂、比賽，或只是為了不論何時何地，想騎就能騎，都會想要擁有自己的馬。

這個時候就會有很多問題產生了，例如要買哪一匹馬、要把牠安置在哪裡以及如何運輸馬匹。開始擁有一匹馬並成為一名馬主，意味著開始與某個生命緊緊相連，不只是獲得了處分權或是使能夠牠聽命於你，而是需要飼養牠、讓牠享有適量的運動以及給全方面的照顧。要想成為一匹馬的擁有者必須要了解自己即將要承擔的責任，成為一名馬主使「騎馬」真正的成為生活中的一部分，而不將僅止於一種嗜好。

在成為一名馬主前，多騎乘不同的馬匹以累積自己的自信是比較明智的作法。除了一些必須擁有的基本技術之外，自己還需要有一些想法，了解哪匹馬的型態和特質比較適合自己。

安置馬匹

在下定決心要買一匹馬之前，要考慮擁有一匹馬這件事將如何能融入自己現在的生活型態。你擁有多少時間可以陪伴牠？可以買得起怎麼樣的馬（這並不是一種便宜的娛樂消遣）要把牠安置在哪裡？以及往後誰要負責來照顧牠？

如果能力許可的話，理論上把馬匹養在家裡是件不錯的事，因為馬匹需要生長、茁壯在一個規律的生活環境以及需要有伴相陪。當主人在工作的時候把馬匹單獨留在家中並不是一個理想的狀況。土地以及馬廄各項設備在購買及維持上所費不貲，因此將馬匹寄養在專業的馬場在多方考慮之下成為了較合乎邏輯的選擇。在馬匹的寄養業務上，有許多種形式是你可以選擇的。全包式寄養（full board）需要寄養機構給予馬匹全方位的照顧，包括如果馬主沒有時間騎乘馬匹的時候，必須負起讓馬匹運動的責任。

部份寄養（half board）需要照料一般馬匹的日常所必須，例如清潔欄舍以及餵食馬匹等，馬主會自己負起騎乘以及清潔馬匹的工作。若是你的馬匹是可以提供給寄養場所讓其他人騎乘的話，那麼寄養的費用可以更低，因為馬匹可以幫寄養地營業、賺錢，而去抵扣部分寄養費用。自助式寄養業務只有設備租用，就像只租了一間房間，馬主必須要自己做所有的工作。

然而在安排這些膳宿的事宜時，在達成協

運輸

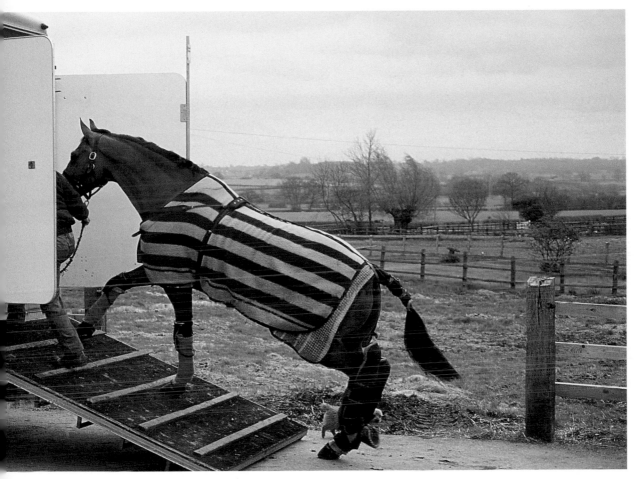

一匹正被帶入運馬車，準備前往另一個表演場地的馬兒。

定前必須先把條件和責任劃分清楚。例如馬匹的使用時間，馬主想必不會希望自己在星期六早上興高采烈地要騎馬時，卻發現自己的馬匹被別人騎走。

找尋同時適合自己和馬匹的寄養機構是很重要的。如果一個專門訓練馬場馬術的學校，將障礙杆堆置遠遠的某個角落，對於一個障礙馬來說等於是扼殺了牠的專長。同樣的，如果是一個性喜休閒野外騎乘的馬主，也不適合在一個每個週末舉辦賽事的地方寄養。

除了尋找一間整體都合適的寄養地外，一個好而且可信賴的寄養機構，其他所需注意的規範和找尋一個好的騎乘學校是很類似的。

買馬時應注意的訴求

擁有一匹馬是一個與馬匹成為好夥伴的好機會，彼此可以藉此建立自信與信任感，使騎士能夠快速的從馬兒身上獲取更多的經驗。

在買馬的時候一些主要的因素要記住，例如合適的用途、全方面的經驗、大小和體重、騎士和馬匹特質和性格的相互搭配度。一般而言，這些特質應該都要符合自己的需要。然而，一匹比較沒有經驗的馬匹需要搭配一個較有經驗的騎手來輔助，反之亦然。騎手能與馬匹同時學習看起來似乎是個很好的主意，但是也有導致騎士和馬匹雙雙失敗的可能。精神較易緊張的騎士必須將這種因素列入選擇時的考

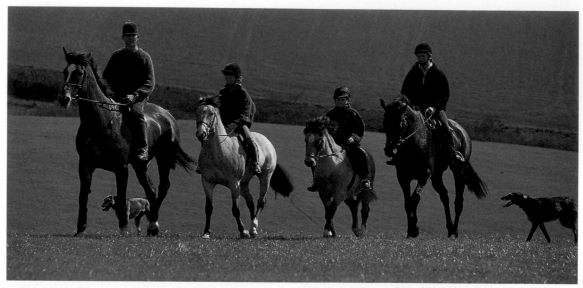

每位騎手都各自有不同的體型、身材及騎術經驗。找尋一匹對的馬匹來符合自己的需要和技術的確是得花一些時間，但可是個急不得的過程。

慮。在嘗試去騎乘一匹比較活潑的馬時，情緒過於緊張的你可能無法很享受那個過程，但在當你克服了緊張之後，將發現自己得到莫大的成就感。

一個經驗較不足的騎士想要開始參加比賽時，最好找一匹年紀較長、參賽經驗較豐富的馬匹。為此目的，當一個較沒有經驗的騎手需要騎乘一匹等級較高、經驗豐富的老手馬時，許多國家的制度可以允許這些經驗豐富的馬兒「降級參賽」。

在馬術學校，初學者可以騎到很多不同品種及大小不同的馬匹，但是在選擇自己的馬匹時則要選擇一匹較適合自己的。在選擇馬匹時不單單是看牠的大小和載重能力，馬兒性格是否與自己的性格相符也是一個考慮的要點。例如一個體格魁武的人比較適合體格紮實強壯的亨特馬，而較不適合骨骼結構較細長的薩拉布萊道馬；而一個二十歲的年輕人需要的不應該是一匹小型馬，因為依他的體型來說騎在小型馬上有點像是大人坐在娃娃車上。馬匹的體型必須要與騎手的體型相符合，例如一個窄臀的騎士騎乘一匹寬背的馬匹，將會感受到極度的不舒服。

雖然上面談了很多要注意的要點，但是有時候在選馬匹時的情緒會影響一個人的判斷力。一個體型較小的女人在初見到一匹擁有英俊臉龐的馬兒便隨即被吸引住了，但當打開馬廄時，卻發現牠是一匹相當高大的馬，很顯然，這匹馬與這位未來的馬主並不合適，應該要多針對實際面加以考慮。浪漫的情懷固然可以克服許多障礙，但是當你完全無法順利上下馬時，相信這個障礙是相當難以克服的。

找尋馬的來源

對於買主而言是有很多的管道可以獲得資訊。主動開口詢問是一個很好的開始，但談論的話題最好牽涉得廣一些，可以藉機獲取一些資訊。從繁殖者手中直接購買是一個買到優良年輕馬匹的好來源，但是對第一次傾向買一匹較成熟馬匹的馬主來說，這不見得是個好方法。

在拍賣會上從繁殖者手中買下狀況良好且訓練過的年輕馬匹，在德國相當的流行，其他國家這樣的潮流也漸漸的流行。名聲較好的商人或代理商對第一次買馬的人而言也是不錯的選擇，他們會提供一些選擇讓買主有挑選馬匹的機會。聰明的商人或代理商知道第一次買馬的買家可能是購買第二匹馬的潛在客戶，因此

都會給這些買主一些必要忠告和協助。

專業的馬匹代理商會提供一些馬匹的來源讓買主選擇，這代表他們替客戶做了選購馬匹那最艱難部份的工作，即根據客戶所簡述的需求去尋找符合的馬匹，有些賣家甚至還會利用門路去尋找符合客戶所期望的瞳孔顏色。

這些過程通常是用來找尋較昂貴的比賽馬匹，但不論在何種狀況下，必須了解不論是單純的交易行為或是業餘嗜好，代理商或訓練者通常都會從賣主那裡抽取介紹買主的佣金。

受到廣告的影響而大老遠的跑去某地看馬匹可以說是一個相當浪費時間的行為，因為最後的結果很可能是你從很遠的地方跑去一個期待可以看到廣告上所說的一個「完美模範」，但取而代之的結果可能是看到的和當初想像的完全不一樣，建議如果要如此做的人在事前最好先盡可能的詢問多點有關馬匹的資訊。相反的，如果買主直接了當的告訴賣家他的需求，則可以省下很多自己走馬看花的時間。

看馬不應該被認為是可以藉機騎到很多不同馬匹的機會，通常只能試騎那些自己可能適合購買的馬匹，做一些多餘的事情不但浪費時間而且也相當失禮。

嘗試購買

對一個第一次買馬的人而言，和一個有經驗的人一起去看自己有興趣購買的馬匹是必要的步驟。因為購置馬匹有太多的事項及因素必須列入考慮，如果有個經驗較豐富的人可以針對人馬騎術的能力及將來的目標給你一些實用的建議，可是再好也不過了。當然，不要期待某些專業人員會免費花費時間給你意見，但就某種層面而言這些錢是值得付出的。

當馬匹剛出現的時候，應該先作直線快步的動作，使買主可以對這匹馬擁有一些第一印象。若情況看起來不錯，可要求馬匹做一些轉向移行的動作，藉著這些過程，可以展現及了解這匹馬在操控下的行為、反應等。

如果你對前面的表現還算滿意，接著，就是要看馬匹的步態了。若到此你對牠的表現感覺不錯且對這匹馬有興趣，則可以由你的指導

者或是顧問來試騎這匹馬。這不但可以藉此看出這匹馬受人騎乘的適合性，還可看到牠在面對陌生人騎乘時的臨場反應，好處是這名陌生人是與你親近了解的人，而非其原來的飼主或訓練師，以提高可信度。

接下來，若你依然對這匹馬有興趣，則可以自己來試乘。對於一個買家來說，親自感覺這匹馬是你的權益也是福利，並不是每位來看這匹馬的人都可以任意試騎的，你應該要從容且按部就班的感受你與馬兒之間的互動，在自己心理沒有準備好之前，不要輕易給馬你自己也沒把握的指令。若在這個階段中隨時發現這匹馬不是你心中理想的，就要直接說明。因為賣家不會希望提供自己的馬匹給不適合的人騎乘，這種不悅會比浪費時間和希望破滅來得嚴重。

在經歷過程後，對這匹馬有興趣而有購買意願的你應告知賣家，並進一步的要求看這匹馬的繁殖或記錄資料以及比賽經歷。他們應該備有這匹馬完整的紀錄供你參考，並有著過去馬主的聯絡資訊。

到了這個階段，你可以說是找到夢想中的馬兒了，但是你只完成了一半的步驟。如果能夠試騎第二次是個好主意，或許可以嘗試著由你自己單獨在馬廄中備馬以及主導騎乘這匹馬。不論是在剛開始試騎或是試騎中途，嘗試去做一些不一樣的事情，例如：以前若是在室內騎乘，則嘗試著在室外騎乘，因為馬匹對此反應可能會完全不同。嘗試騎著這匹馬到路上或是開放的場地而非僅在封閉的練習場內，這個目的是要盡可能嘗試去找出未來可能發生的突發情況並看看這匹馬兒的反應。

過去有些商人會提供一段時間的試用期，但這種情形已漸不普遍，而且不要期待會有這種情況發生，因為這段期間內不只意外可能降臨，也可能因為沒有經驗的騎士使馬匹的教育程度降低，即使是短時間的試用的也可能使馬匹的價值降低。

如果買主喜歡這匹馬而且對其他的部份也滿意，下個步驟就是邀請一個外科獸醫師來確認馬匹的狀況。

在決定購買一匹馬前，馬匹需要經過獸醫師檢查以確定這匹馬的健康狀況符合當初購買的需求。

獸醫檢查

在開始檢查之前，獸醫師必須要了解買主要做什麼樣的檢查（例如是要採用一般騎乘的標準檢查，參加越野障礙賽的標準，還是馬場馬術的標準）。

在你的經費預算下和獸醫師約定替這匹馬作檢查的時間，地點可以是賣主的地方或是獸醫師的診所，而後者你可能必須負責運輸的工作。

檢查的程度視價格或馬匹欲檢查的專長項目而有所不同。例如有需要參加三日賽或是馬場馬術的馬匹可能需要X光，而牠們所需檢查的項目會比給小孩騎乘用的小型馬所需檢查的項目要多出許多。然而獸醫師只需要關切他們個人的利潤及針對買主所要求檢驗的項目做出評論，不需要參與太多對於馬匹價值的討論。

心臟、眼睛和肺臟是基本檢查項目，而且可能需要上馬鞍或調馬索做些運動，藉此判斷心跳速率和肺臟的功能。接著，獸醫師可能檢查身體是否有不正常腫塊或是跛行的情形，若有需要，則建議做一些四肢的X光或其他更進一步的檢查。

如果這些檢查都沒有問題，則獸醫師將會開出備忘錄或證明書。然而，這個常常被誤解為一種終生的保證，事實則不然，這些文件這只是說明了獸醫師檢查當天所發現狀況的描述，而此證明書也是保險公司接受為購買時的健康證明。

購買馬匹總結

如果經獸醫師檢查一切沒問題，那大家都會心照不宣的認為這個交易將會完成。因此，若是無法確定自己將會買購買這匹馬，不應採行邀請獸醫為馬匹進行檢查的動作。當然，若是在獸醫檢查後對馬匹的狀況有任何意見，買賣契約當然是可以取消的。如果有一些對於健康情形影響不嚴重的問題或一些暫時性的狀況，獸醫可能會建議在一段時間後再進行一次檢查，此時買方必須要決定是否要等這一段時間，還是不要再對這匹馬作任何進一步的檢查。

如果雙方都已經同意這個買賣而且已經付了費用，則這匹馬的所有責任就屬於新馬主了。所有的文件和紀錄應該更新並且轉交給新的主人。

保險

有很多不同保護程度的保險（對馬及騎手）可供選擇，以確保馬匹的價值以及給予馬主保障。獸醫師診療費用、受傷、馬匹失去作用（如馬匹因為受傷而無法再依照當初購買的目的來使用）、馬具和死亡等皆可列入於保險範圍內。通常也有第三方責任險，可以保障馬匹意外造成別的馬匹或是他人的傷害。在馬術俱樂部裡通常可以獲得相關價格的資訊供馬主比價，但是馬主亦應多瀏覽詢問以求獲得符合本身特別需求的保險產品。

有些國家有提供專門給馬匹的保險，而有些地方可能是把馬匹的保險列入家庭保險計畫中的一部份。在第一次買馬前，應先聽取自己的保險經紀人對於馬匹保險及第三方責任險的意見。

馬匹照護

在自然的環境中，馬匹在草原上群聚而居。群體一起共同遷徙流浪、隨地吃草，活動自由，因此，在照顧馬匹的生活時，若環境許可，可以保有牠一些天生社會活動的特色，包括使其群聚而居，及有足夠的運動空間等。

對於年輕且成長中的馬匹健康的身體發育來說，給予空間寬廣的牧場及馬廄是必須的，足夠的運動空間不但能夠強化骨頭關節和韌帶，同時也可讓肌肉和內部器官發育健全。而在現實情況裡，讓馬兒採全放牧的飼育方式對於工作馬以及辛苦工作的馬主而言，未必是一個實際的生活方式。

有在工作的馬通常飼主會把牠們大部分的時間安排居住在馬廄中。讓馬兒定居在馬廄內有許多原因，包括在惡劣的天氣時避免馬匹受風寒、時間的管理、彈性的調整場地使用、以及對於比賽馬或是表演馬生活型態的方便控管等。在過去，有很多人認為在冬天鞭策馬匹工作時都應該要替牠們穿上馬衣，但其實未必。通常只需要在馬匹的工作量會大到使牠們汗流浹背時才比較需要。而隨著科技的進步，市售的馬衣許多都具備排汗防寒的功能。至於區域與氣候的不同，只要注意能夠滿足飲用水的隨時補充以及提供防風防水的遮蔽物，有些地方甚至一年四季都很適合放牧飼養馬匹。

放牧

如果可以，應該儘可能的給予馬匹放牧休閒的時間，即使場地受限，每天仍應盡量的安排。就自然方面而言，把馬匹被關在馬廄中長達二十三個小時可說是相當違反自然的。此外，適當的放牧，給予馬匹自由的運動對牠的消化及循環系統有相當有助益，擁有自由活動的時間也可以說是馬匹應有的福利。

除非遇到那些馬匹的性格完全不適合與其他馬匹共處的情形，否則馬匹都應該要擁有放牧的自由活動時間，使牠們有群體相處的機會。在牠們原始的生活環境中，因為有群居生活才有階層關係的建立，而相較於野生的生活環境，馴養的環境裡，馬匹通常所能擁有的生活空間會比較少，而且團體成員的穩定度也較低，這樣的情形可能會導致馬匹的攻擊性增加。因此，在放牧或是馬兒們的鄰居安排上，

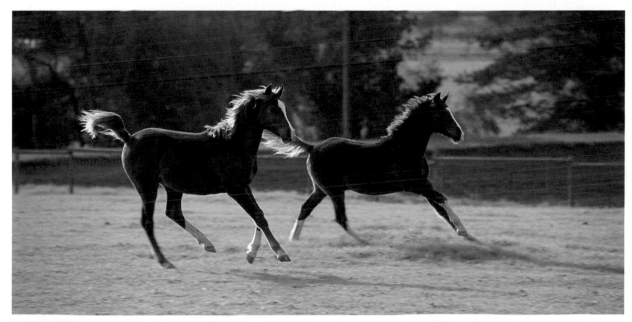

雖然自然開放的放牧場對馬匹而言是很理想的環境，但這對馬主而言並不是那麼的方便。然而，被限制在馬廄內的馬匹亦需要每天帶出來做適量的運動。

樹木提供很好的陰涼處，在刮風和下雨時也是很好的遮蔽所。

飼主應先經過特殊安排及思考，以避免一些馬兒間的不必要衝突。在一個空間受限的馬場，馬匹們自由活動時間的規劃應該要儘可能的調整到讓牠們與相處合適的同伴一起休息。相信沒有人希望自己的馬匹因為被別的馬匹踢傷，被迫中斷訓練而進入長期休養狀態。

有些馬主會因為擔心馬匹在獲得自由後因為太過興奮導致樂極生悲，而不願給予其價值連城的比賽馬充分的自由活動，有些訓練情形表現優異的馬匹會在獲得自由活動時間後過度的開心愉悅而不受控制，因此，為避免這樣的情形，建議最好是在比賽季節結束後再給牠們休息的時間，此時馬匹的狀態及情緒亦趨於穩定較適合休息。然而，對一些頂尖的騎手來說，定期的給予馬匹短暫休息的重要性會勝過他們對於馬匹可能失控的恐懼。若使馬匹將訓練後能夠自由活動一小段時間的生活模式，視為是一種例行公事，則馬兒像個小瘋子一樣不受控制的情形就不容易發生。可以把它想成是讓馬兒在辛苦的跳躍和伸展後讓牠們能夠放鬆去漫步一會兒並且吃吃新鮮的草。

如果發現一匹馬在休息時會很興奮，則牠就適合和一匹較為安靜的馬一起休息，通常較為安靜的馬匹是年紀較大的馬匹或小型馬，牠們意興闌珊的樣子反而有助於使這匹過度興奮的馬兒情緒穩定下來。

放鬆期與收心期的飼養管理

當一匹馬準備要休息的時候，不論是長時間或是數天的野外放牧，還是夜間回到馬廄休息，休息活動必需要搭配適當的飲食控制，以避免敏感的腸胃道發生不適。

休息時間馬匹飼養管理的調整包括了漸漸減少配給的糧食、逐步減少給予馬匹毛毯保暖的時間及次數、慢慢增加馬匹待在馬廄外的時間，讓馬匹漸漸的適應其生活型態的改變。同樣的，準備要收心回來訓練的馬匹要開始讓牠漸漸習慣馬廄的糧食配給，和漸近式的給予一些訓練並逐步增加工作量。通常重新開始使其重新適應工作狀態的第一步，就是從馬匹還在放牧區休養時就騎著牠在戶外慢步開始。

要求一匹個性冷靜且閒散的馬匹收心比要求一匹新開始教育的馬匹收心容易的多，但對於甫搬入馬廄的新馬房客來說，糧食配給對牠

們來說可是一件新鮮事，利用這一項優勢來引誘牠會有意想不到的效果。

在一匹馬完全的放牧休養前，牠的蹄鐵應該要先拿掉，至少後腳的蹄鐵一定要先拿掉（有些掌工比較喜歡拿掉前腳的蹄鐵，尤其是針對一些腳比較容易受傷的馬匹）。當馬匹準備要再度開始訓練時，必須要重新裝上新的蹄鐵，並且必須給予抗寄生蟲藥物。同時，這也是一個檢查牙齒的好時機，而每年的預防接種也可以在這個時候施打。

牧場管理

牧場的管理最重要的就是移除鳥獸的糞便。馬匹排泄的習慣就像吃草的習慣一樣，走到哪裡就拉到哪裡，因此時時清除這些糞便可以降低寄生蟲感染的程度，且使牧場不會因過多糞便的存在而降低了草木新生的機會。

馬匹待在放牧場的時間越多，需要的地方就越大。如果馬匹全部的時間都生活在一個地方，則必須要有足夠的地方劃分區域做放牧的輪替，使土地也有休息的時間。

在放牧場或是草地上通常會有許多種類的草與植物，馬匹通常喜歡挑選水分較充足的草來吃，可能連根都會吃掉。因此，如果這些水分較多的草類一株一株的死掉後就僅會剩下那些較引不起馬兒食慾的草類，而這個區域可能就會變成了導致馬匹生病的放牧場。因此，讓放牧場也有適度的休息，或是飼養不同種類的動物（如牛、羊等）也是一個好方法，因為這些動物可能喜歡吃不同種類的草，因此可以減輕特定植物一直長期被大量啃食的情形發生。

一個可能導致馬匹生病的放牧場需要重新的耕作和播種（最好是由專家做過土壤分析和諮詢）。在每年草開始生長前翻土或將土地耙掘過，也可以阻止比較不受歡迎的草類生長。

一個理想的牧場應該具備優良的地面排水系統，而且遠離道路及潛藏危險的地方，最好是能夠擁有自然的樹以及籬笆來作為屏障，藉此保護牧場。然而有些馬主仍然持有一個偏頗的觀念，認為世界上最好的比賽馬唯有來自於好山好水具有懸崖及山坡地的紐西蘭。

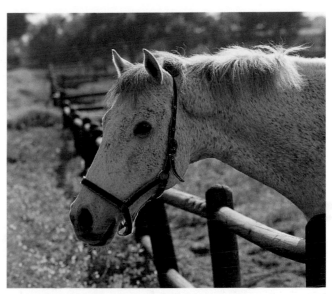

安全且穩固耐用的圍籬可確保馬匹不會從牧場中逃跑。

維持優良的場地最重要的元素包括安全舒適的圍籬及乾淨新鮮源源不絕的水源供應等。若是牧場中沒有清澈、有小卵石河床的河流經過，不然提供來源乾淨的替代水源是必須的。在水源乾枯的地點專門設置一個置於石地或是沙地的落地馬槽是個供應水源的好方法。老舊的澡盆以及其他疏於整理的老舊溝槽可能都有銳利的邊緣，這些邊角對馬匹而言是很危險的。要記住在一個沒有主要水源供應的地方，要定期視察，定期補充數次乾淨的飲水。

圍籬

除非馬匹是在有安全及有保障的防護之下出外自由活動，否則馬主在馬匹在外開心的自由運動漫步的同時，也無法真正安心。

圍籬至少要 1.2 米高，而且上下都要預留空間。好的柵欄及木柱邊緣要有防止馬匹啃咬的設計，並且把邊緣及角落磨成圓形防止馬兒因碰撞而受傷，然而，設計精良的代價就是其花費可能也相對的高。

其他的圍籬材料包括在堅固的柱子中間以金屬線或金屬網緊密交錯來做為阻隔，也可以使用其他的材質來強化或加寬，包括尼龍或是一些堅固的合成材質。有刺的鐵絲網是非常危險的，而且很容易受傷，因此不應該使用在馬

通電的圍籬適合作為暫時性的圍籬，但不應長期使用。

適當新鮮水分的提供不論何時都是必備品。

匹的圍籬上。通電的圍籬是可以暫時使用在一個特定的區域，但不是一個主要用來圍住馬匹的好方式。

通道應該要夠寬，讓馬匹在進出時不至於有夾到自己的危險，而且要方便一次處理二匹馬，可以使一匹馬栓著的同時帶著另一匹馬走過通道。如果有經驗在大雨濕滑的日子裡，一隻手牽著極度掙扎的馬匹而另一隻手牽著一匹一歲的馬匹，你將能夠欣賞一個有著乾淨地板以及安全且有著絞鍊的優良通道。

牧場遮蔽所

如果牧場沒有天然的保護措施，則必須要建立一個遮蔽所。通常是一個木製或金屬製的矩形建築物，空間必須要足以容納使用馬匹的數量，其中三面是封閉的，而留下一個較長邊的面以方便馬匹出入，當然，你不會希望因為出入口過窄，導致馬匹在進出的時候碰因撞到牆壁而受傷。

開放的一面應該要朝向天氣影響較少的一面，可避免天氣不好時風雨灌入遮蔽所內。若冬天遮蔽所的地面潮濕泥濘易滑倒，為確保安全最好是在地面鋪些稻草做為墊料。

在冬天，如果必須在遮蔽所使用乾草作為食物或墊料時，則可以在遮蔽所內建造一個食物倉庫，這樣一來就可以避免掉需時時補充乾

一個簡單、開放式的遮蔽所可以使馬匹在戶外有個遮風避雨的地方。

草進遮蔽所的困擾。然而，這種倉庫的架設要有足夠的安全措施以防馬兒劫掠倉庫偷吃食物。

馬廄設備

馬廄配置的風格依地方性和國家的不同會有所差異。馬廄設備可能包含最新型的木材建築或由石頭所建造的室內糧倉。不論是什麼樣的建築風格或使用什麼材料，還是從外觀看起來是粗糙或是豪華，為了建造一個良好居住品質的馬廄，有一些必要的因素和需求是不可缺少的。

馬廄的通風非常重要。馬廄的實際溫度應該是相近於室外周圍的溫度，而在設計上應該是要防止突如其來的冷風（賊風）灌入而達到

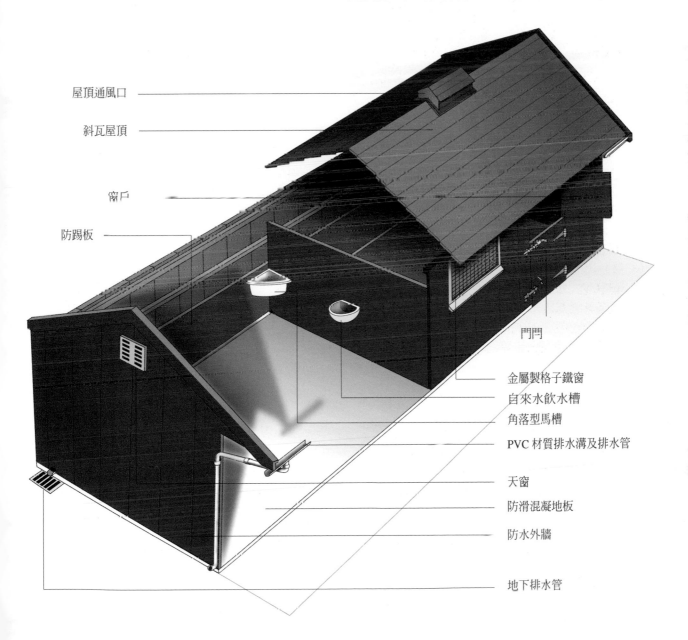

屋頂通風口

斜瓦屋頂

窗戶

防踢板

門閂

金屬製格子鐵窗
自來水飲水槽
角落型馬槽
PVC 材質排水溝及排水管

天窗
防滑混凝地板
防水外牆

地下排水管

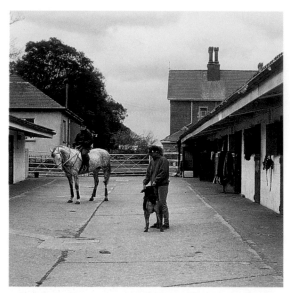

尋找寄養馬場時，盡量挑選管理制度完善、外觀環境有悉心照料的馬場。

保護的效果。在北歐、部分美國地區及德國等溫度時常低於零下的國家的馬術中心裡，馬廄及室內訓練場常會裝設有暖氣系統。

馬對賊風是非常敏感的，但室內流通的新鮮空氣也相當的重要。在涼快的氣候或季節，半開放式馬廄的空氣流通性容易維持，然而穀倉型馬廄則需風扇或其他透氣設施以保持新鮮空氣流通，在較炎熱的天氣時尤應注意。加裝抽風扇等通風設備有助於室內馬廄的通風，但這些設備在設置時，為了安全考量，應架設於至少是馬肩兩倍以上的高度，以防止馬匹受傷。

上圖的門拴是理想的矮門用門閂，在工作時穿著靴子的你可以很輕鬆的用腳一碰就將門碰開，在兩手忙碌無法空出時相當的方便。

每個馬廄都要設置對外開啟的窗戶，外層加裝木製框架或是金屬柵欄保護，使馬匹不會直接撞擊到玻璃，如果可以，應使用安全玻璃。

馬廄的採光應盡量採取自然光，如果有需要，可以加裝天窗，在光線不足的地方應加裝日光燈作為加強。

為了安全起見，地板應該要鋪設防滑地板，如橡膠墊，雖然單價較高價但是個值得的投資，它不但可以增加抓地力，而且排水效果也相當良好。防滑地板應定期清潔消毒，在新進馬匹來臨前或是馬匹病癒後，都應特別的沖洗消毒一番。

電力提供系統要有防潮功能且為隱藏式設計，以防止馬匹有啃咬電線或是被電線絆倒的機會，而且應該在馬場多處設置緊急安全開關。

現在一般的馬廄都有良好的冬季管理制度，所以即使天氣很冷馬兒們仍就可以得到良好的照顧。像小社區一樣有許多馬匹居住的馬廄廄舍中，年輕的馬匹通常會與母馬及幼馬隔離，馬匹幾乎都有單獨的馬廄。不論馬廄的形式是獨棟廄舍、各廄舍有獨立小花園的設計或美式室內穀倉風格，一個馬廄房間大概就是一塊矩形的活動空間。

馬廄的使用過去通常是給勞役馬匹居住，而現在仍將馬匹當成農業勞工的國家依舊保有這樣的觀念。在西班牙馬術學校及皇家馬廄（Royal Mews）仍然使用著過去傳統西班牙建築的馬廄設計。但是對於長期生活在馬廄的馬匹而言，被侷限在一個狹小的空間是很不洽當的，現在比較傾向採用室內空間較大的半開放式馬房設計。

裝潢配置

配置的選擇是需要用心的，總體而言，跟家裡有孩童的情況差不多，盡量去尋找與排除潛在的危險。

所有門把一定要上鎖，很多事故的發生都是因為馬匹在馬廄裡而門沒拴好而造成。每個門上最好有兩個鎖，上面的鎖是用來專門防止好奇的馬嘴巴被門夾到而受傷。單用繩子來充當門閂是不理想的，因為繩子用來防止門開啟

的安全性不足，很多馬匹常常會因為試圖解開繩索或是無聊玩弄它而受傷。

水槽及食槽所安裝的位置不應低於馬的肩部，馬槽的邊緣應呈光滑面，不要有突起物。總體而言，水槽及食槽要安置在馬廄的前方角落處且與門有適當的間距，以避免容易興奮的馬匹在進食時，誤以為有他人要影響其用餐而馬後踢，損壞前門或是意外傷人。

從馬廄外面經餵食窗口遞送食物進馬槽，然後再將餵食窗口關好，這樣的設計裝置目前廣為流行，特別是針對飼養數量多的馬場，可以因此省下許多開關門的時間。

水需常常供應，不論是在馬廄內或是戶外都一樣的重要。水槽應安裝在食槽斜對角，但如果是用水桶裝，最好是放置於門邊的角落，以防被踢翻。

供應乾草時，可從地面餵或是使用乾草食槽，最好是用乾草網架或網子，如此依來可以防止吃人或吸入孢子及灰塵，若選用乾草網子，務必確認繫緊安全繩結，乾草網在馬匹能吃到的範圍內拉越高越好，以防止馬匹被乾草網纏繞。

墊料

好品質的墊料對馬匹居住環境的舒適度是很重要的，也是馬匹防寒的基本保護配備及躺下休息時的床墊。墊料的排水性也很重要，有幾樣選擇的條件可供參考，但馬匹若是放置在忙碌的大型放牧場時，墊料的選擇通常是採以放牧場習慣且方便使用的墊料為主。

合宜的馬廄尺寸

廄舍的大小主要取決於馬匹的體型，種公馬及初生小馬的馬廄通常較大，平均而言，小型馬或是迷你馬的馬廄至少應有 3.7 × 3 米寬，而體型較大的馬匹所使用的廄舍應至少有 3.7 × 4.2 米大小。

每間廄舍的出入口至少要有 1.1 米寬，且高度要高於 2.1 米，出入門應採向外開式或是拉門設計。習慣上，戶外馬廄的門為上下兩截式，下半截的門高約為 1.4 米，小型馬馬房的門應配合其身高而有所降低，門的邊緣最好是磨成光滑面或是以金屬外皮包覆，以防止馬匹啃咬。室內馬廄房間與房間的隔間，應採部分為結實的牆面而部份以金屬格子柵欄做為區隔，結實的牆面至少要有 1.3 米高，加上金屬格子柵欄總高度約需 2.2 米。

這樣的高度可以避免馬匹越過隔間相互干擾，也能防止馬匹在房間內起撲或是後踢時被隔間牆卡到。

傳統的墊料常以麥梗與木屑為主，不過現在已有越來越多的專用商品替代，可以大幅減低廄舍的沙塵量，在清理上也比較省事，畢竟時代變了，將糞便墊料等廢棄物移作農業堆肥用途的機會慢慢減少，現在大量廢料的清理和回收可是一筆不小的開銷。

優質的稻草麥梗，最好是小麥麥梗，可作為非常好的馬廄墊料，因為它提供良好排水性，溫暖舒適而又富有彈性，寵愛馬匹的馬主都相當喜歡這種墊料。可惜它很容易沾染灰

木屑（左圖）及麥梗（右圖）是最常被使用的墊料。

塵，而且馬匹們老是喜歡把它們當點心吃掉。

木屑吸水性良好，馬匹比較不會把它當成點心吃掉，受排泄物污染的木屑墊料在清理上也比較方便。但木屑並不是理想的墊料，因為當木屑變潮濕時，如果和乾草混合被馬吃下肚，很容易造成馬疝痛。有些國家會以泥炭作為廄舍的墊料，因為它們吸水性很高，但缺點是清理較困難。

碎紙屑可以完全達到零灰塵的效果，對於有塵埃過敏症的馬匹很適用。有一些專門品牌的墊料是用大麻等材料製成，此種墊料完全防塵、吸水性好，可以有效率的定期清理排泄物，但價格不低。現在市場上還有各種稻草麥梗類的墊料產品，廠商都標榜著具有防砂塵的功能。

廄舍管理

讓馬匹定居於馬廄的方式其實要花相當多的勞力與精神維護牠的環境。馬主可以安排馬匹多一點在外放牧的時間，這樣做不但對馬匹有益，對於工作忙碌的飼養者來說，也是減輕負擔的好方法。但若是為了某些理由而決定要讓馬匹長時間待在廄舍之中，廄舍中的一些工作可就得好好練習一番了。

居住於馬廄的馬匹在餵食上必須要少量而多餐（除了需要定量餵食的飼料外，如前章所提及），這表示早上起來第一件事就是要先給牠們先飽餐一頓，而之後至少還要再給牠們吃一餐，這一餐可能是在傍晚（若是這中間還能

每天定時的清除廄舍內的糞便及濕掉的墊料有助於延長廄舍基底的壽命且可改善馬匹的居住環境。

定期的清理馬廄不但可以維持馬廄的整體環境清潔、衛生，也可使馬匹開心且不容易生病。

有一頓午餐也是不錯的）。新鮮乾淨的水應該要全日持續不斷的供應且盛裝飲水用的水桶每天都應該要清洗。

馬匹居住的環境也應定期清潔，這些清潔工作包括清除糞便、移除濕的墊料及替換新的墊料等。清理馬房時最好將馬匹安全的拴在馬廄內，並將獨輪手推車置於出入口，此舉不但便於清理廢棄物，有它的阻擋，馬匹便難以趁機溜出馬房外玩耍。建議在整理馬房時先將馬匹的飲用水水桶搬離，一旦妥善的將馬房清理乾淨並加入新的墊料與乾草後，再把水桶放回並替馬兒換上新鮮乾淨的飲用水。

餵食的馬槽必須每天清理（有誰會想在髒盤子裡吃東西？），馬廄內外在清理完糞便之後也要打掃乾淨，中午休息時間前與每日下班前也應不厭其煩的將馬廄打掃乾淨。工具和設備在使用完之後要小心收好，這個動作不只在保存工具和設備，也可以確保它們不會成為危害馬匹安全的東西。

只要有空就應該要順手清除馬房的糞便和濕墊料，這樣不只可以節省每天一次大整理的清理時間，也可以節省墊料。馬房和廄舍應該要在晚上食物和飲水供給前做一次墊料的大整理。

運輸

對大部分的騎手而言，會有運輸馬匹的需求主要是為了要參加比賽、到動物醫院檢查、或是替馬匹搬一個新家等，有時旅途太過於遙

對於某些馬來說旅行運輸是一件相當惱人的事，但悉心的照護處理，
就可以減少馬匹及騎手緊張憂慮的感覺。

尾部的包紮可減少馬尾在運輸時的摩擦。

遠，可能會需要利用公路、飛機或船來進行運
輸。

當利用公路運輸，專為此目的建造的運馬
車或移動式馬屋應拖在大小較適合且安全的交
通工具後面，並選擇經驗較足的駕駛，這名駕
駛必須具有良好的開車技術，在運輸途中會將
馬匹的舒適度及福利作為優先考量。

對於只有一匹馬的馬主而言，擁有一個私
人的運輸馬車是很昂貴的，因此讓馬順利的前
往表演或比賽會場，委託頗受好評的運輸公司
將會是一個較為經濟的方式。不管選擇的運輸
方式為何，最重要的是在運輸的途中要使馬匹
舒適且心情放鬆。

在運輸前，必須遵守運輸前一小時餵食的
規則。在中長途的運輸過程中馬匹可能容易脫
水，因此每四小時就應稍事休息，讓馬喝點
水。出發前在馬匹水中補充一些電解質將有助
於緩和脫水的情形發生。

設備：皮革製的籠頭在長途的運輸中較不容
易與馬體摩擦導致馬匹的不舒服，在緊急狀況發
生時也比合成材質的籠頭容易破壞或鬆開。

馬匹的腿在運輸過程中很容易因碰撞而受
傷，因此必須給予適當的保護。使用傳統型的
綁腿或是以魔鬼黏固定的運輸專用護具皆可，
而後者是較為理想的選擇，不論是前端的蹄冠

到膝蓋，或是後端的足踝，它都提供了面面俱
到的保護。

尾部以綁腿布條或是專用的護具包覆將可
保護尾部在運輸途中摩擦車子的邊緣。

馬衣則視大候的狀況而定，如果在通風良
好的拖車內，可以斟酌披上一件輕薄的馬衣以
防運輸途中有冷風灌入使馬兒受寒。

裝載：在裝載馬匹的過程中必須安靜、有
效率且安全。工作人員應該隨時帶著耐用的手
套，以防止牽引馬匹時被繩子拉扯的摩擦力磨
傷或挫傷。馬匹與馬匹間的隔板必須事先就固
定好，以便在牽引者將馬匹引入之後可以很快
的將出入閘口關閉。如果可以，事前應帶著馬
匹去坡道附近走走，讓牠認識一下這些事物。
在牽引馬匹入運馬車時，旁邊應該要有助理協
助、鼓勵馬匹踏上坡道，並在馬匹到達定位
後，協助將栓繩繫好及架好間隔板。

牽引馬匹

牽引馬匹時，韁繩必須要套牢馬匹的頭部並
以雙手控制。建議工作時隨時都帶著手套，以防
馬匹在受驚嚇或試圖逃脫時突如其來的拉扯使牽
引人員挫傷。

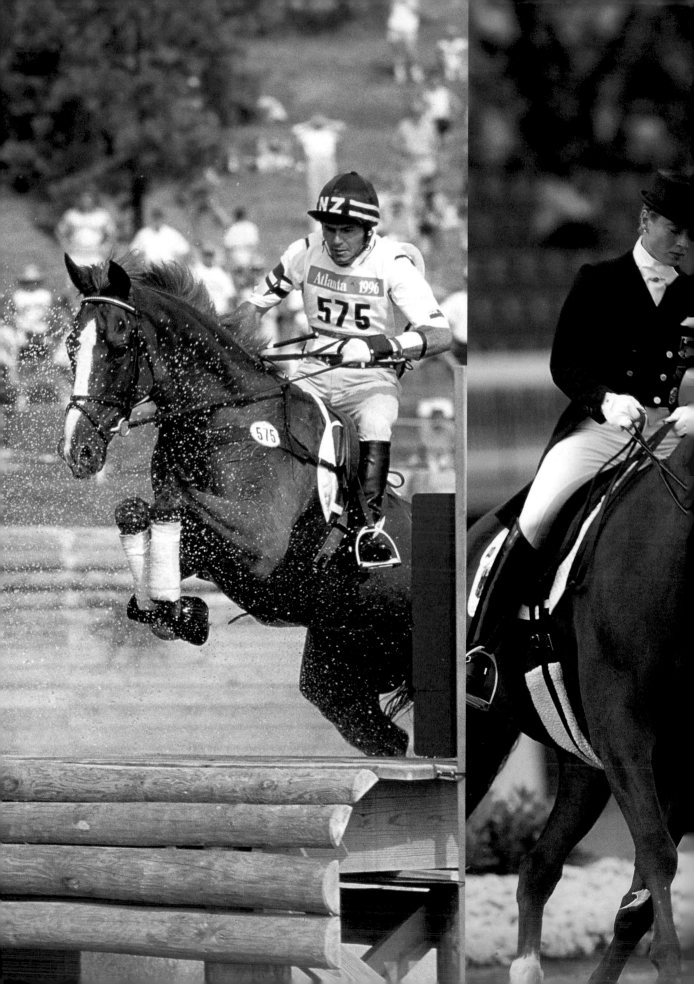

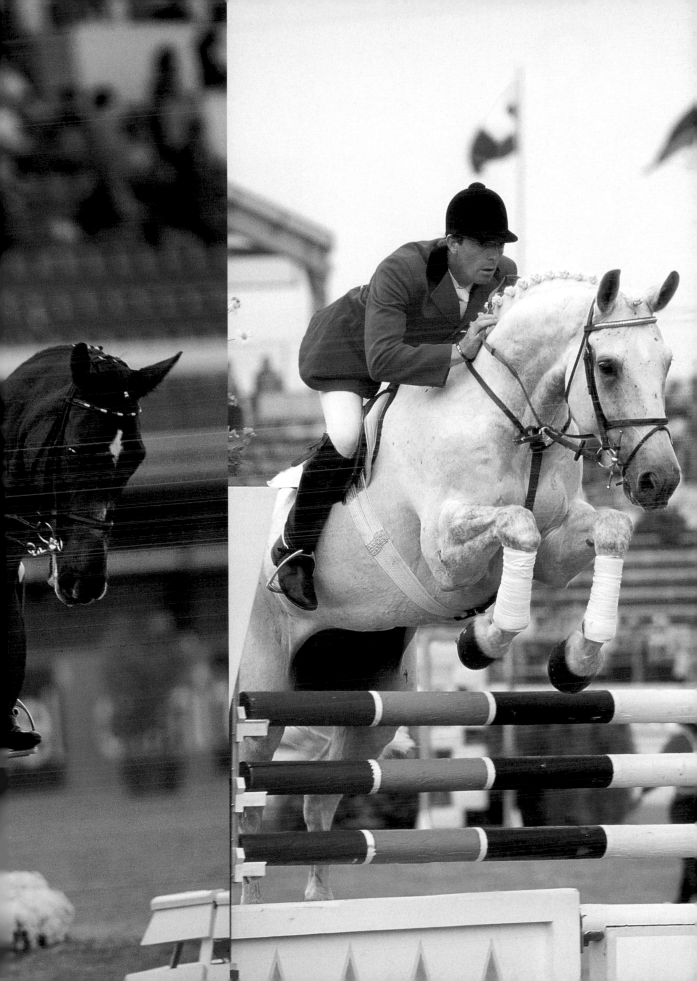

馬術比賽

當騎術到達了一定的程度之後，參加馬術比賽所提供的不僅是一個學習目標，也是體驗更新一層馬術領域及增進騎術的一個好機會。即使騎手本身對於比賽的競技氣氛沒有太大的興趣，但想成是參與一個正式的表演活動當作一個人生的嶄新體驗及另一階段的目標實現也不錯。而試著去參與一些業餘的比賽，也是一個與他人切磋交流的好時機，了解自己的實力程度並且激發努力進步的動力。

在奧運中，馬術運動一共有三個項目：障礙超越、三日賽及馬場馬術。而世界盃等級中，耐力賽、馬車賽等項目也包含於其中。前面所提的各項馬術競賽的規則制度都隸屬於國際馬術總會管轄（簡稱為 FEI ， International Equestrian Federation），機構位於瑞士洛桑（Lausanne），統籌全世界的馬術運動發展與推廣。

在各國，通常會各自組成一或多個馬術協會去推展國內的馬術運動，而一個國家通常都會有一個國家級的馬術總會，規範出國內統一的制度及處理國內馬術運動事務及發展，當然，總則的主要規則制度仍舊遵循國際馬術總會的規範，國家級的馬術總會透過加入會員的方式隸屬於國際馬術總會之下。

許多地方的馬術學校都會提供不同馬術項目運動的資訊，並且替學員發展他們較有興趣或是較擅長的項目，而各國也常常組織不同馬術項目的分會。雖然馬術項目的規則在各個國家依據民情會稍有變動，但大方向的比賽規則幾乎都是一致而不變的。

前頁，各自代表國家參加不同項目比賽的騎手們：代表紐西蘭參加三日賽的騎手 Blyth Tait ；代表德國參加馬場馬術的騎手 Isabell Werth ；代表英國參加障礙超越的騎手 John Whitaker 。

障礙超越賽

世界第一場障礙超越賽是於十九世紀中葉於倫敦舉行的皇家愛爾蘭都柏林馬術嘉年華中出現，當時評分的標準是以騎手的騎士風格為主，後來才漸漸的改變成現在以強調騎技為主。

當障礙超越賽於西元 1912 年被奧林匹克運動會納入時，其比賽規則相當的繁複，一直到西元 1921 年國際馬術總會成立之後，才將規則重新整理、標準化，這也就是現今障礙超越賽規則的基礎版本。

對於職業騎手來說，能夠代表自己的國家參加國際級大賽等於是攀上自己事業的高峰。

障礙超越賽出現後，因為新聞媒體的大幅度報導以及大量贊助商資金的湧入，使得馬術運動演變成為了一項專業的運動項目，在西元1979年納入世界盃之後，馬術運動的根基更加的穩固，原本全年無休在室外場地舉行障礙超越賽事的傳統，在世界上許多主要國家也逐漸的轉變成冬天會視情形改在室內場地舉行的比賽。

障礙超越賽是在一個侷限的區域內設計一套具有不同樣式障礙物的路線，由騎手按次序一一克服完成。隨著比賽等級的提高，障礙物的高度也隨之升高，障礙與障礙間的距離也會越來越具挑戰性，這項運動仰賴長期的訓練、

人馬合作，以及騎手騎術去引導馬匹挑選路線中最容易達成的路線，以求能夠在最快的時間完成比賽。

當比賽的難度越難，馬匹所應受到的訓練及其天生的運動細胞就越需要，而其足以應付隨時需要的伸展或是收縮步伐，會隨著障礙等級的提升，障礙與障礙間、組合障礙道與道的間距等困難度都會相對加深。

障礙超越比賽中，每道障礙只要有掉杆就扣四分的罰分，跳錯障礙、超過比賽規定時間等，都會有所扣分。而拒跳，也就是馬匹在障礙前停止或是逃避障礙的情形，第一次扣四分罰分，第二次則以淘汰處理。另外，根據國際

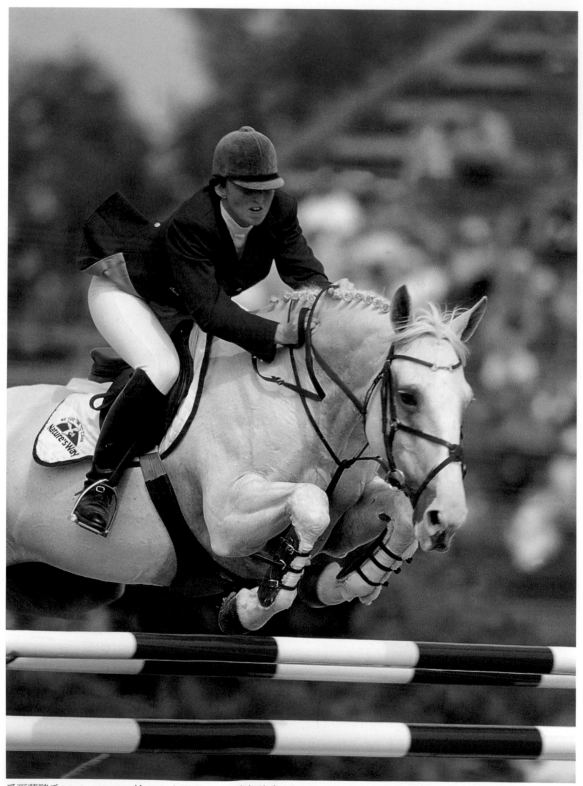

愛爾蘭騎手 Marion Hughes 於 1997 年騎著 Flo Jo 參加比賽。

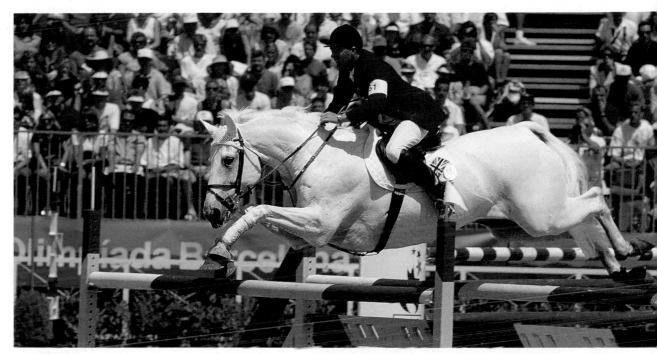

英國騎手 John Whitaker 於 1992 年巴塞隆納奧運會中騎著 Milton 參加比賽。Milton 是第一匹室外賽馬榮獲獎金超過一百萬英鎊的冠軍馬，在年僅十歲的時候即獲得了這項至高無上的榮耀。

馬術總會的最新規則（2006 年第二十二版），若是不慎摔馬，則直接予以淘汰。

　　典型的比賽中，若第一回合的比賽有兩名以上的參賽者拿到零扣點的成績，則會進入一場精采刺激的加時賽，俗稱 Jump Off 。其障礙道數雖然減少，但由於是以比賽成績時間最快且掉杆數最少的參賽者為優勝，因而時常可在此時看見各家騎手使出渾身解數，鋌而走險的刺激情形。

　　障礙超越賽也有其他的比賽進行方式，有如競速的賽事，其比賽主要是以時間最快的為優勝；而加高賽，就是一輪一輪的障礙漸漸加高，直到最後以能夠跳過最高的障礙之人馬組合為優勝；還有一種比賽是每道障礙都有不同的難度與分數，騎手在限制的時間內拿到最高分數者獲勝。

　　近年來成功培養出許多優秀障礙騎手的國家有德國、法國及荷蘭等，這幾個國家同時亦具有相當出色的馬匹飼養繁殖及訓練的歷史；英國則維持著昔日的競爭力；美國則是有一些個人風格明顯的優秀騎手；巴西，自從 1996

年亞特蘭大奧運會奪得他們的第一面團體銅牌之後，騎手 Nelson Pessoa 及他的兒子 Rodrigo 就一直被巴西人民視為馬術的領航人物。

障礙馬的品質

　　頂尖的障礙馬需要具有很強健的前後肢，頭、頸、背部都需要相當柔軟，跑步的品質要高，本能上在處理障礙時可以冷靜、沉著與小心。另外，馬兒天生的運動細胞及敏捷度也相當重要，這樣一來，牠才能隨時聽從騎手的指示針對眼前不同的障礙做出腳步的收縮或伸展應變，甚至在 Jump Off 中機警的切小彎，從容不迫的應付險招，克敵制勝。

　　雖然沒有辦法從馬匹小的時候就準確的看出牠將來會不會成為一匹耀眼之星，但德國、荷蘭、愛爾蘭及法國等地的馬匹飼養基礎訓練系統，規劃相當完善，馬匹有健全的發展空間及環境，使牠們個個都有機會成為一顆耀眼新星。

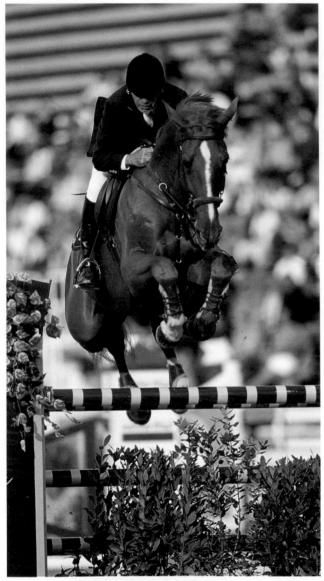

巴西騎手 Nelson Pessoa 騎著良駒 Gandini Baloubet du Rouet，參加 1998 年的世界盃馬術賽。

三日賽

三日賽包含了三種不同的項目，馬場馬術、障礙超越以及越野障礙賽，以三項比賽加總罰分，罰分加總最低分的人馬組合為優勝。

三日賽原本是軍用馬的測驗項目，一直到西元 1912 年才被列入為奧林匹克運動會比賽項目之一。在西元 1948 年時，朴福特公爵在英國舉辦的奧林匹克運動會上看到了這項比賽，就決定提供班明頓公園（badminton park）

作為下一年度的比賽場地，至此之後，它成為一場重要的年度盛大賽事。班明頓盃除了是三日賽中最出名的一場賽事之外，亦為三日賽賽事的模範，其他國家舉辦大型的三日賽事都以它作為榜樣。

另外，有一種類似於三日賽的另一種賽事，即一場單日的世界巡迴賽，對世界頂尖騎手來說，這是一項相當具有挑戰性的排名賽。

打獵與三日賽，可以說是英國這幾十年來延續的一項傳統，這兩項賽事在國際地位中佔有舉足輕重的龍頭角色。美國也曾經在三日賽中有輝煌的表現，而澳洲、紐西蘭的騎手可算是近期的後起之秀，在三日賽事上也逐漸嶄露頭角，特別是紐西蘭騎手 Mark Todd 在西元 1984 年洛杉磯奧運拿下了金牌，令人眼睛為之一亮。

三日賽，馬場馬術

馬場馬術賽是三日賽事中很重要的一部分，因為馬匹若能夠在馬場馬術賽事中表現傑出的服從性及柔軟度，則會使觀眾及裁判對於這個人馬組合參與越野障礙賽的安全性及未來表現更具信心。

馬場馬術的裁判是依據人馬合作的能力作為評斷，馬匹及騎手依據不同比賽等級中科目內容所要求的路線及動作演出，從每項動作的表現中評斷馬匹的服從性及前進意識，每一項指定動作的總分原則上都是十分，但有些被認為是該比賽等級的重點基本動作，項目分數會有所加乘。比賽中，裁判希望能夠看到的是流暢度及信心十足的表現，人馬組合在協調性及和諧度的表現越傑出者，將會得到越高的分數。

在基礎的馬場馬術項目裡，指定的動作包含了慢步、快步及大圈程的跑步、一段時間的伸長慢步及從快步中移行為停止等動作。而在國際級三日賽事的馬場馬術賽中，中度、伸長步伐及各種較高難度的動作，如左右肩內、斜橫步、調教跑步及空中換角、後退及直接從跑步移行為停止等。雖然在科目中沒有強調收縮的動作，但其他所指示的動作裡，都是需要建

德國騎手 Bettina Overesch 騎著 Watermill Stream 參加 1996 年美國亞特蘭大奧運會三日賽中的馬場馬術（上圖）及障礙超越賽項目（下圖）。

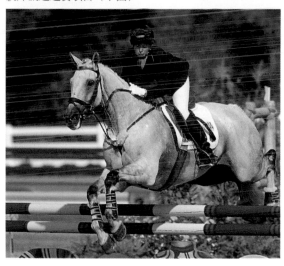

國際馬術總會

國際馬術總會（FEI，International Equestrian Federation），設立於西元 1921 年，是世界馬術運動的主要管理機構。FEI 建立起完整的馬術運動各項目的規則及比賽制度，統合世界馬術運動的發展，目前 FEI 為馬術各項運動發展的出的部門共有七個：馬場馬術（Dressage）、障礙超越（Show Jumping）、三日賽（Eventing）、馬上體操（vaulting）、駕馬車（Driving）、耐力賽（Endurance Riding）、帕拉馬術（Para-Equestrian）。

馬術運動是世界上唯一規定參賽者一定要由兩名運動員組成的競賽——即騎手與馬匹，唯有配合度最佳的組合才能夠在比賽中克敵制勝。而馬術運動也是世界上唯一一項在所有比賽項目等級中，性別上無區別之立足點真正平等的運動。

在 1991 年，FEI 制定的馬術運動樹立宗旨，包含了下列各項：

- 以馬匹的福祉為宗旨，馬匹的權益超越騎手、馬主、訓練師、飼養者、贊助商、官方主管機關。
- 對於馬匹的安全、健康、衛生、營養等生活環境管理必須要時時保持在最優良的狀態，要以最高度的標準要求之。
- 馬匹訓練及練習的場地，一定要時時提醒與強調所有的騎乘及訓練活動必定要將馬匹視為活體動物來愛護，並且絕對禁止技術上稱為虐待的行為。

國際馬術總會是由奧林匹克委員會認可的馬術運動組織，目前有 134 個國家的馬術總會是國際馬術總會的會員。

立在這些基本動作的基礎上，才能夠有效的實施及正確適當的表現出來。

三日賽，障礙超越

在這個單元中，騎手與馬匹必須要在比賽場內共同面對一連串色彩繽紛、多樣化的各式障礙，每當人馬組合在比賽中有掉杆、拒跳、落馬或是超過限制時間等情形發生時，就會被判以罰分，以所得罰分最低且時間最快者為優勝。

障礙的高度及路線的難易度會根據不同等級的比賽而有所不同，在基礎的障礙超越賽中，障礙路線會是呈較直線的設計，有伸展、垂直障礙及兩道相互配合的組合障礙。

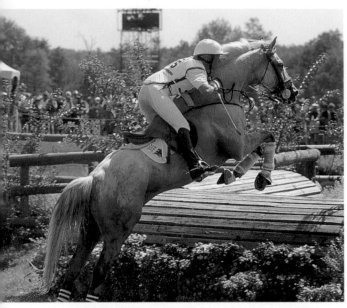

1996年亞特蘭大奧運會，騎手Bettina Overesch與其所搭配之馬匹Watermill Stream參加越野障礙賽項目。

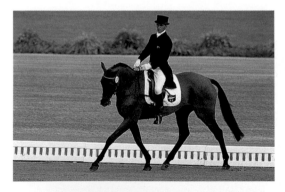

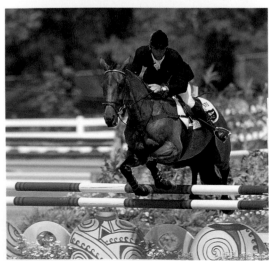

三日賽，越野障礙賽（Cross-country）

這是三日賽中最精采的賽事，是單日賽程中的最後一個項目；三日賽中的第二個項目。騎手與馬匹必須要一一克服由天然景觀或地形搭配設計結合而成的固定障礙物，如小山丘、渠道、沙洲或是水障礙等。

這些障礙物的結構尺寸都是事先已決定好的，依據比賽等級而有所不同，但通常依天然地形製成的障礙為主要建構的重點，非單純的以障礙的高度或寬度決定路線的難度。越野障礙賽路線設計的目的是為了測試人馬在體力、技巧、膽量等多方位技能上的合作成果。

而越野障礙賽的罰分扣點僅發生在馬匹拒跳及落馬時，障礙物踢落或是掉杆對分數不會有直接的影響。而騎手的成績會與其所使用的時間直接相關，當騎手所使用的時間超過了規定的時間時，會按超時時數的比例而有所扣分。

紐西蘭騎手Blyth Tait騎著Chesterfield參加1996年雅特蘭大奧運會的馬場馬術賽（左圖）、障礙超越賽（左下圖）和越野障礙賽（下圖）。

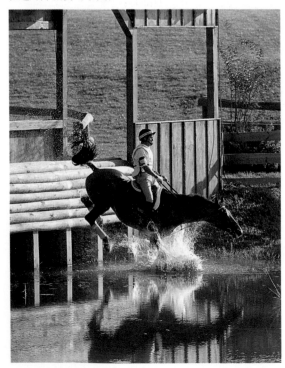

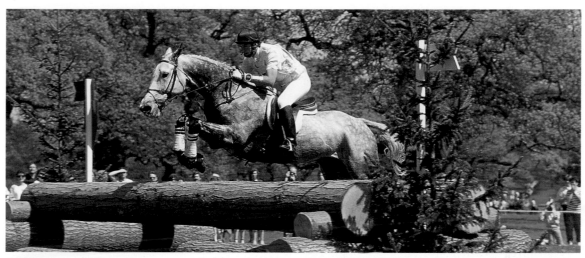

英國騎手 Ian Stark 騎著 Murphy Himself 參加 1989 年的班明頓馬術賽。

三日賽，速度及耐力兼具的馬術賽事

　　三日賽可說是一項以速度及耐力皆須具備的馬術運動項目。比賽分為多個階段，A 階段的路線設計於平地，在規定的比賽時間內以快步或是跑步做完全程路線，成績則依超過規定時間的比例給予罰分。緊接在 A 階段之後的是 B 階段的越野障礙路線。在指定時間內一一越過路線設計師所設計的十到十二道障礙，全長約四公里，而罰分亦是依指定時間給予。在下一個項目，則是在做完指定路線後，騎手必須使馬匹停止十分鐘，考驗牠的體力、沉著力，並且為 D 項目，即越野障礙賽做準備。

　　所有馬匹在所有三日賽比賽開始前需先進行健康檢查，而最後一個項目比賽開始前，也就是障礙超越項目開始前，亦需再進行一次健康檢查，以確保馬匹的福祉。

參賽馬匹的素質

　　頂尖參賽馬匹的素質需要具有全方位的能力，有極佳的障礙跳躍細胞且能夠在平地有著超快的速度；動作靈敏迅速且對於騎手所給予的指示也有極佳的反應能力。薩拉布萊道馬是相當理想的選擇，近年來紐西蘭依照其與生俱來的性格搭配毫不溺愛的嚴厲教育方式，教養出了許許多多相當傑出的馬匹。而受到愛爾蘭或是溫血馬血源支脈影響的馬匹，表現也都相當優異，牠們能夠長時間不間斷的維持快速而有韻律的奔馳，在時間的競速上也有相當傑出的表現。

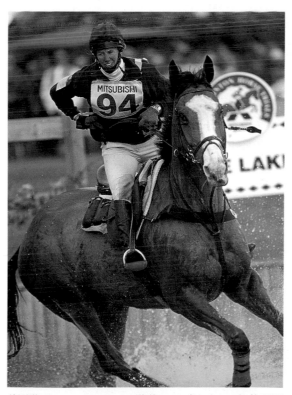

美國騎手 Karen O'Connor 騎著 Biko 參加 1997 年的班明頓馬術賽。

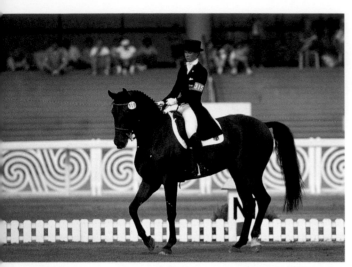

德國騎手 Nicole Uphoff，騎著馬匹 Rembrandt 於 1988 年首爾奧林匹克運動會中勇奪兩面金牌，之後又在四年後的 1992 年巴塞隆納奧運會中拿下同樣亮眼的成績。

馬場馬術

英文中的馬場馬術 Dressge，源自於法文的 dresser，用在人與動物之間的互動時，有「訓練」之意。馬場馬術運動是講究使馬匹在安全、愉悅騎乘的狀態下奪得奧運金牌，因此，馬場馬術的可說是任何一種馬術運動的基本要素。

最早開始有系統的訓練馬匹大約源自於西元前四世紀左右，一位名為色諾芬的軍人騎士寫了一本《馬術的藝術》，提出在訓練前先瞭解馬匹思維，以溫和的方式去教育馬匹，並且提出了手部動作要安靜的理論，這些概念至今都被認為是相當重要的觀念。

在歐洲的文藝復興時期，騎術教育逐漸變成年輕的貴族皇室成員必學的課程，法國人格里索內提倡色諾芬的思想，並寫了一本《騎乘守則》，強調必須以溫和的手段對待馬匹，其書中對於馬匹訓練的一些基礎論點至今仍被西班牙馬術學校作為參考基礎，也是過去少數被留存下來的經典騎術風格文獻。

十九世紀至二十世紀早期，騎馬是一項藝術的觀念持續發酵著，先是德國，其後再開始逐漸影響瑞典騎兵學校及法國騎兵部隊等。就如同其他項目一般，受到軍隊的影響使馬場馬術漸漸的成為一項正式的競賽項目，西元

1912 年奧運馬場馬術賽首次舉行時，僅有軍官有資格可以參加比賽。

德國近幾年來在馬場馬術項目上有著相當亮眼的發展，自成一套騎術、訓練、馬匹培育的系統，使得德國在這項運動上開始佔有優勢。其後，另一個馬匹繁殖培育發展成效卓越的國家荷蘭，也開始嶄露頭角，而世界上各個角落對於這項運動的熱情也逐漸燃燒。而西元 1985 年的世界盃場上，年度系列的冬季賽事在馬場馬術大獎賽及自由演繹決賽中達到了高潮，史無前例的吸引了大量觀眾前來共襄盛舉，馬術可說是達到了另一階段發展與進步的里程碑。

競技的馬場馬術

馬場馬術測試是由一連串規定的路線與動作組成，每一個等級的競賽中，都是以各項動作表現的裁判評分加總而成。每一組動作的評分最低為零分，最高為十分。零分即為未執行，五分表示尚可，十分表示表現相當優秀。另外，在所有路線結束後尚有綜合評分的部分，裁判根據騎手與馬匹的整體表現作出評判，項目包括馬匹的步態、精神，騎手的騎坐以及操駕馭能力等。在最基礎的等級中，允許僅使用一名裁判，但國際賽會中一共需要五位裁判（其中一名為主審）分別在比賽場外圍不同的視角位置上評分，以示公平。

基礎的馬場馬術路線指定了一些簡單的動作，包括了大圈程，慢步、快步及跑步的移行，每個國家在聖喬治級（Prix St George）以前的等級，會依據該國家的情勢及需求而依照難度區分不同的等級，聖喬治級可說是馬場馬術國際賽事中最低的等級。隨著不同等級難度的提升，對於騎手與馬匹能力的要求也有所不同，要在高等級的動作中表現出活力、服從性、信心、和諧以及動作的精確度，可是一門深奧的學問。

在自由演繹（freestyle）等級的比賽中，騎手可以替自己與坐騎設計一套具有個人風格的路線，搭配自己設計的適當配樂，只要個人設計路線中含有該等級所要求的所有動作表現

即可。

　　而在自由演繹裡面多了藝術評分的部分，裁判也會針對騎手對音樂的詮釋、音樂的挑選以及編舞等表現作出評分。

　　騎手對於比賽路線越熟悉，就越容易使馬匹在各項指定動作中有完美的表現，每一位騎手記憶路線的方式都不相同，有些是不斷的反覆演練，有些則是在紙上比劃重複熟讀等等。

　　正式的馬場馬術測試賽，會在馬場馬術場中以白色標示牌標示出各個點的位置，賽場地面過去都是使用草地，而現在在較高等級的賽事裡，通常都是準備特殊合成土質地面供比賽用。而賽場開始與結束的位置標示牌，都是以字母在比賽場外圍處標示出各點位置（詳見第90頁）。通常在國內的小型賽事中所使用的場地約為 40 × 20 米的大小，而在國際賽事中，對於場地是嚴格的規定為 60 × 20 米的大小。

步態

　　馬場馬術中，馬匹步調的品質，即韻律及規律性，可說是相當的重要。慢步是一規律的四節拍運動，快步是二節拍運動，跑步則是三節拍。但所跨出的步度就有許許多多的種類了。

　　快步或是跑步的調教步伐在基礎等級的測試中就相當重要了，這種步度不論是哪一種等級都會需要用到。

　　慢步、快步、跑步的收縮步伐的形成是馬匹經過訓練之後，使馬匹的後軀承受更多身體的重量，形成向上、向前且節奏性更明顯的步伐。收縮步伐是需要透過練習，漸進式的去進步，可以透過多年持續不間斷的訓練而日益精進。

　　中度步伐是指當馬匹向前運動時，其所跨出的步伐在穩定保持平衡感、韻律及活力之下由馬體後軀驅動使步伐更加伸展。

　　伸長步伐是馬匹在跨出步伐時，竭盡全力的使跨越地面之面積達到最大值。伸長步伐需要經由事前良好的收縮步伐來做準備，以便凝聚更多的力量使其在要求伸展時能夠爆發力十足的向前推進伸展。

　　步伐與步伐間移行，需經過長期的訓練累積才有助於馬匹的技術精進，不論是在訓練或

是測試馬匹上都是相當好用的方法。

動作姿態，側方運動（Lateral work）

　　馬匹可以透過訓練而學會做出橫向運動，基本的側方運動有肩內（shoulder-in）、腰內（travers）及斜橫步（half-pass，在對角線上表現的腰內動作）。肩內，是路線測驗中最典型的動作之一，也是訓練馬匹的一項很重要的動作。要將馬匹的頭部帶往內側蹄跡線，馬匹的內方前肢在外方前肢前方交叉越過；內方後肢往前踏在馬匹的身體下方，與外方前肢在同一個軌跡上，內方腰角降低。而外方前肢此時需承載大部分的馬體重量。馬體朝向騎手的內方腳曲繞，即與其所欲前進之方向呈現反向曲繞的情形。斜橫步，是在高等級的測試中一個相當重要的動作，馬體稍朝向騎手的內方腳曲繞，朝向其欲前進之方向相同。快步時，外方肢在內方肢前面交叉越過；而跑步時，則是以一連串的向側方偏移的向上步伐來運動。

空中換腳（Flying changes）

　　單一空中換腳，執行時，馬匹在跑步節拍沒有暫停的情況下變換前導前肢。在更高階的比賽中，連續多次的空中換腳動作，依據難度有連續每四步、每三步、每二步換腳一次的情形。在最難的連續每一步空中換腳動作裡，馬

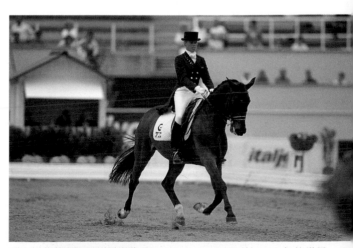

頂尖的荷蘭國際馬場馬術騎手 Anky van Grunsven 於 1998 年的世界盃中騎著 Bonfire 參加比賽。

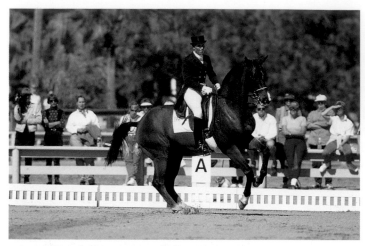

一個完整的跑步定後肢迴旋是大獎賽中的動作之一。

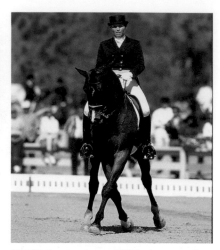

美國騎手 Susan Blinks 騎著 Flim Flam 在西棕櫚灘的馬場馬術賽中演出斜橫步。

匹每踏出一步就必須要換腳一次，可說是相當高難度的動作。

定後肢迴旋（Pirouettes）

定後肢半迴旋是在慢步或是跑步的情況下，如圓規一般，馬體後軀固定而前肢做一個半圓，同時保持原有的節奏與步調。一個完整的定後肢迴旋，要求馬體後軀固定而前軀環繞360度，是大獎賽的其中一個項目。

正步（Passage）

這是一個相當優雅、高度收縮及向上抬升的快步動作，舉手投足間具有優美的韻律節奏

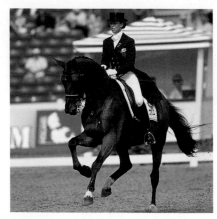

荷蘭騎手 Anky van Grunsven 騎著 Bonfire 參加 1994 年的世界盃。

及飽滿精神。其實看起來就像是馬匹相當有精神且關節高度運用的慢動作快步。

原地踏步（Piaffe）

這是一個高度收縮的動作，馬的後軀降低並承受馬體絕大多數的重力，雖然動作是在原地進行的，但看起來有準備好隨時可以向前進的意願，藉由馬匹熱切的等待進一步指示的感覺，表現其活躍的前進氣勢。

馬場馬術馬的素質

三個基本步態的優美表現是最基本的要件，身形優美及強而有力的後軀也是不可或缺的條件，所以有足夠力量的後軀才能夠足以承載馬匹的體重。另外，馬匹頸部的柔軟度要足夠，才能輕鬆的表現出頸部的圓滑弧線，喜好活動以及體態柔軟也是其中的關鍵。對於馬場馬術運動的表現具有「潛力」的馬匹會比單純服從性高的馬匹來得好，馬匹必須要懂得在賽場中盡全力的做出表現。自從 1988 年首爾奧運中德國騎手 Nicole Uphoff 騎著她的威斯特法倫馬 Rembrandt 旋風般的奪下兩金之後，馬場馬術馬匹挑選的風潮便從喜好精力旺盛、大而強壯的馬匹轉變為較輕量、優雅的馬匹種類，通常是選擇受到薩拉布萊道馬影響的馬匹類型居多。

耐力賽

耐力賽的騎手與馬匹需在同時挑戰最快時間以及速度的情況下，完成指定距離的賽事。其比賽距離依照等級困難度從 32 公里（20 英里）到 160 公里（100 英里）不等，而每場賽事每位騎手選擇不同地勢的路線，難易度及距離也就會不甚相同。

謹守以馬匹的福祉為最高指導原則，耐力賽就像是考驗騎手支配力的一項賽事，安排馬匹應該用什麼樣的步伐及方式，在身體能夠負荷的情況之下，以最短的時間完成全程路線。在比賽路線上，每一段距離固定都會設有檢查站或是獸醫站，用以檢查馬匹的體力情形、腿腳的健康狀況、心跳等，以隨時追蹤馬匹參賽中的健康情形。

耐力賽事也日漸受到大眾的歡迎，這可說是一個沒有年齡限制的比賽，也是一項馬術愛好者皆能夠參加的賽事，不但可以享受野外騎乘的趣味，又無跳躍障礙之必要。甚至初學者都可以挑選一匹健康的馬兒就報名參加較短距離的賽事。

在更高等級的耐力賽事中，一天所要完成的競速路線甚至長達 80 公里（50 英里）遠，因此，馬匹的選擇上就變得格外重要。

身形精瘦且前進意識強烈並且反應靈敏，可說是挑選耐力賽馬匹的基本要求，這也就是為什麼阿拉伯馬或是阿拉伯系的馬匹相當受歡迎的原因。以騎手的觀點來說，這類的馬種騎起來可說是相當舒適，而想要訓練一匹馬去參加較高等級的耐力賽事，通常要花三年甚至更多的時間去訓練牠。

要參加任何一個等級的耐力賽事，有一群人在背後協助著可說是相當重要（通常是家人或是朋友適時的給予一些必要的協助及鼓勵）。他們會在賽事進行中跟在騎手後面，並在每次獸醫檢查前協助使馬匹恢復精力及補充水分。

耐力賽在國際的馬術運動中算是較新的項目，但因阿拉伯聯合大公國有許多的騎手與贊助商的推廣而廣為人知，他們曾在 1998 年十二月份在杜拜的阿拉伯沙漠之中，由贊助商大手筆投資贊助，主辦史無前例的首場 100 英里賽事。

Rick Burnside 參加 1990 年斯德哥爾摩的耐力賽事。

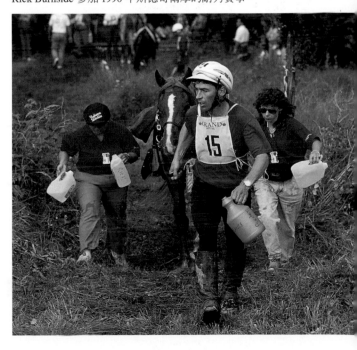

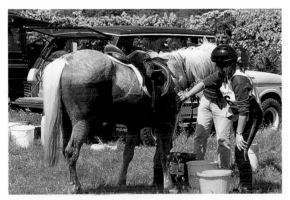

在定期的獸醫檢查前協助使馬匹降溫、恢復體力以及補充水分。

附錄 馬匹常見疾病

Abscess 膿瘡：一種因為感染而形成會疼痛的腫塊，主要形成的位置是在皮膚之下。治療時可使用熱敷加壓，促使膿包破裂，使膿汁流出。若是該膿瘡已經存在的時間很久了，可以叫獸醫進行開創引流。當膿瘡自行破裂或被動引流時，使用一些軟膏塗抹在周圍的皮膚上作為保護之用。使用生理食鹽水儘可能的將膿瘡中的物質沖洗乾淨，再塗上含有抗生素的軟膏或使用獸醫給予的藥物。

Anaemia 貧血：如果一匹馬發生了遲鈍、無精打彩、嗜睡以及口腔及眼睛周圍的黏膜呈現蒼白時，該馬匹就需要抽血檢查一下有沒有貧血症狀的發生。

Arthritis 關節炎：因為磨損或撕裂傷而造成了關節的發炎，大多數發生在較年老的馬匹。通常在獸醫的指示治療下，是可以被控制的。一般常會使用草藥或另類醫學的方法來處理。

Capped Hocks 肘瘤：關節的突出處附近的發炎腫脹，通常是長期的磨擦所引起的。提供良好的墊料就可以預防。

Chronic Obstructive Pulmonary Disease (COPD) 慢性阻塞性肺病：馬匹的呼吸道被增厚的黏膜給阻塞縮小了，使得呼吸能力減弱。這常是因為馬匹對草料、草桿或是墊料過敏所造成的。此時馬匹必須移動到沒有灰塵的環境中，而獸醫此時常會給予一些抗組織胺及支氣管擴張劑等藥物。

Corns 雞眼：蹄底因為壓力性的膿瘡或挫傷，導致馬匹跛行或疼痛。常見的原因為不良的蹄鞋或太久沒有進行修蹄、換鞋的工作。確切的疼痛點是不容易發現的。首先先把蹄鞋拆除，獸醫會切去可能引起疼痛的蹄角。濕敷藥物可以使感染控制，同時該馬匹需要穿上特殊、使壓力減少的鞋子。

Cough 咳嗽：可能是過敏或病毒感染的一種病症，同時也會有其他的症狀產生。需要專業的診斷才能找出原因。

Cracked Heels 蹄腫裂：常發生在潮溼泥濘的環境，使得蹄後踵發炎及周圍皮膚增厚。使蹄部保持乾燥及持續這樣的環境就可以預防了，當發生時，使用含有抗生素的軟膏可以治療。

Degenerative Joint Disease (DJD) 退化性關節炎：這是關節受到壓迫的一種關節炎。

Dehydration 脫水：可能發生在下痢之後、炎熱的天氣或是激烈的比賽之後，此時馬匹需要補充流失的水分、鹽份、礦物質等。脫水的檢查方法是將馬匹的皮膚撐起後無法自行回復。在脫水嚴重時，可能會造成馬匹氮尿症或是無尿症的發生。

Epidemic influenza virus 流行性感冒病毒：症狀包括了高熱、鼻腔分泌物、咳嗽以及顎下淋巴結腫脹。傳染性是很高的，但是可以經由定時的疫苗接種來預防。

Fungal infections 黴菌感染：馬匹皮膚上可見無毛、圓形、皮膚變厚且持續往外擴散的狀況。一旦發生時，馬場內的物品及所有的設備都要消毒，以免二次感染。馬匹有黴菌感染時最好不要移動，可使用含抗生素或抗黴菌的洗劑治療。

Galls 鞍傷：因為不良的縫線或裝備所引起的腫脹或極敏感的區塊，必須要找出引起不適的原因並移除。一般鞍傷復原後，所生長出的毛髮大多為白色的。

Lameness 跛行：因為馬匹身體的疼痛，而造成馬匹移動的不平衡，在快步時尤其明顯。跛行的程度通常反應出疼痛的大小，也反應出受傷程度的狀況。有些跛行的原因，像是受傷，是很明顯易見的，但是有些則需要獸醫師來進行判定。如果經過一連串的臨床檢查仍無法確定造成的原因及位置時，獸醫會利用其他的方法來幫助診斷，例如局部神經麻醉、超音波檢查、放射線學檢查、骨骼掃描等。

Lice 馬蝨：一種小型的體外皮表寄生蟲，會引起皮膚紅腫脫皮。通常發生在身體況狀不佳或是疏於照顧的馬匹。只要用抗馬蝨的洗毛精加以洗清即可，但是馬匹的裝備及物品均要加以消毒，以免二次感染。

Lymphangitis 淋巴管炎：馬匹淋巴管的發炎，和所謂的「星期一早晨病」一樣，常發生在當馬匹關在馬廄中沒有工作或運動，卻餵食大量極營養的食料時。馬匹的肢體會腫脹及脹大。此時要使馬匹持續行走以助循環，用冷水沖洗腫脹的肢體。記得在馬匹休息前的前一晚及當天要減少餵食的量，以預防淋巴管炎的發生。

Mud Fever 蹄窩周圍的皮膚病：馬匹四肢下部的皮膚病，是一種由名為 Dermatophilus 的細菌所引起的，常發生在潮濕且泥濘的環境，所以叫作 Mud Fever。預防的方法是當馬匹要到類似環境運動時，先用一些凡士林類的軟膏塗抹四肢。治療時必須用含抗生素的洗劑將皮痂

洗去，之後要輕柔的將受影響的區域弄乾。如果在馬匹身上發現類似的病症，就稱為「Rain Scald」。

Periodic Opthalmia 週期性失明：俗稱的夜盲症，這是一種眼睛的疾病，會突然間就發生而且復發的機會很大。目前對這個疾病的了解還不多，會造成馬匹角膜突然變白且混濁，瞳孔收縮，眼睛其他部分發炎，常會導致馬匹失明，目前沒有明確、有效的治療方法，若是獸醫及早介入即可以避免進一步的損害。

Navicular Disease 舟狀骨病變：發生在前肢，形成單側或雙側的跛行。正確的修蹄及適當的藥物給予可以改善這個狀況。

Nettle Rash 蕁麻疹：馬匹身體上突然間出現大量的腫塊區域，而消失的速度也很快。發生的原因可能為其他疾病的併症、對於某種藥物過敏、接觸到某種食物或植物、或是被某種昆蟲叮咬。它通常對馬匹是沒有任何傷害的，但是如果情況使得馬匹很難受，則需請獸醫給予一些藥物治療。

Overreach 追蹄：馬匹後蹄在運動時，追擊前肢的後踝部，造成傷害。可以使用一些護具作為保護，在快速度運動或跳躍時尤其需要。治療時，一定要保持傷口的乾淨，如果傷口上有大量的砂石，先用消毒用藥水或生理食鹽水清洗傷口，再塗上抗生素軟膏保護。如果傷口很深很大或是肢體腫脹得很嚴重，則需要請獸醫來處理，因為這代表可能有更嚴重的傷害發生。

Pus-in-the-foot 蹄內膿包：很常見的狀況，常是因為蹄底發生了穿刺傷口所引起的。馬匹會突然就跛行且蹄部的溫度會升高。獸醫會將膿包切開，將膿汁引流出來。消毒藥水每天二至三次沖清，直到所有的感染情形都消失，而且蹄底要包紮起來，保持清潔。之後，傷口可以用浸泡過抗生素藥水的棉花球塞起來。也可以使用糖和優碘混合的軟膏塗在周圍，使蹄部變硬。

Quittor 腳瘤：蹄冠的感染，主要是由受傷或穿刺所引起的，會有明顯的腫脹、發炎及疼痛。獸醫常用抗生素加以治療。

Sandcrack 蹄裂：因為受傷或是蹄部沒有受到良好的照顧，造成蹄部上有垂直的蹄裂。蹄裂需要掌工細心的處理，可能會將裂縫釘起來或是用合成的軟膠充填，直到新生的蹄生長出來。

Sarcoid 馬匹皮膚上的肉狀瘤：馬匹皮膚上長出有角的、像腫瘤狀的疣狀物。如果這些疣狀物因為磨擦而變得很大或感染了，則需請獸醫來進行切除。同樣的部位復發率很高。

Seedy toe 蹄匣分離：蹄壁與蹄底分離，往蹄前方翹起，像是種子的外皮及果核分離般。如果蹄內敏感的組織發炎了，就會引起跛行。掌工或獸醫會切除死掉的蹄壁，並加以塗藥包紮。

Splints 掌骨骨膜炎：在管骨上端發生的骨膜炎，通常發生在成長中或是前肢受壓力大的馬匹。一旦這種情況發生了，會引起短時間的跛行。使用冰袋加壓冰敷，可以減輕發炎。獸醫會使用類固醇來治療。

Strangles 馬腺疫：一種常發生在小馬或剛離乳馬匹的高度傳染性疾病，引起腺體的發炎。常會有高燒、呼吸困難，大量惡臭的鼻腔分泌物。它是由一種名為馬鏈球菌的細菌引起，由感染馬匹及驢子等動物傳染。治療包括了隔離、嚴格的衛生管理，熱敷促進受感染腺體引流及抗生素治療。這記得，受感染馬匹的腺體及鼻腔分泌物是具有高度傳染性的。

Sweet Itch 蚊蠓所造成的皮膚搔癢：由蚊或蠓咬而造成皮膚的刺激，進而造成馬匹持續磨擦鬃毛或是尾巴的根部。敏感的馬匹在早晨或是黃昏蚊蠓最多的時候要關在馬廄中或作好防蚊措施。也可塗抹一些防蚊液或使用捕蚊器等。

Tetanus 破傷風：每一匹馬匹都要定期注射破傷風疫苗，破傷風桿菌會經由傷口侵入，進而傷害神經系統。破傷風的症狀為，馬匹僵直、抽搐、肌肉震顫、拒絕吃喝。此時必須儘早請獸醫過來治療。

Thrush 腐蹄：蹄叉的感染，常發生在馬匹長時間站立於過度潮溼的馬廄或是泥濘的環境。受感染的區域有股很難聞的氣味。馬匹蹄部必須立刻保持乾燥，並將受感染的蹄叉削去，使用抗腐蹄的藥水，使蹄部加速乾燥。

Windgalls 水瘤：常發生在球節關節周圍或之上的後側方，像是小水球樣的積液，並不會疼痛。樣子很難看但是對馬匹無害。馬廄綁腿或是在運動時給予支持性的綁腿，可以預防。

Worms 寄生蟲：馬匹會感染各式各樣的寄生蟲，取決於季節、年齡，及活動區域等等。預防的方式就是良好的馬廄管理及定時的驅藥，寄生蟲感染有時候是會致命的，所以定期控制是很重要的。

作　　者	柏娜黛特‧佛瑞（Bernadette Faurie）
譯　　者	趙英米
發 行 人	林敬彬
主　　編	楊安瑜
編　　輯	蔡穎如
內頁編排	帛格有限公司
封面設計	帛格有限公司
出　　版	大都會文化事業有限公司　行政院新聞局北市業字第 89 號
發　　行	大都會文化事業有限公司
	110 台北市基隆路一段 432 號 4 樓之 9
	讀者服務專線：（02）27235216
	讀者服務傳真：（02）27235220
	電子郵件信箱：metro@ms21.hinet.net
	網　　　址：www.metrobook.com.tw
郵政劃撥	14050529 大都會文化事業有限公司
出版日期	2007 年 11 月初版一刷
定　　價	350 元
I S B N	978-986-6846-21-2
書　　號	Sports-05

Metropolitan Culture Enterprise Co., Ltd.
4F-9, Double Hero Bldg., 432, Keelung Rd., Sec. 1,
Taipei 110, Taiwan
Tel:+886-2-2723-5216　Fax:+886-2-2723-5220
E-mail:metro@ms21.hinet.net
Web-site:www.metrobook.com.tw

First published in UK under the title The Horse Riding & Care Handbook
by New Holland Publishers (UK) Ltd
Copyright © 2007 by New Holland Publishers (UK) Ltd

Chinese translation copyright © 2007 by Metropolitan Culture Enterprise Co., Ltd.
Published by arrangement with New Holland Publishers (UK) Ltd

大都會文化
METROPOLITAN CULTURE

國家圖書館出版品預行編目資料

馬術寶典—騎乘要訣與馬匹照護 /
柏娜黛特‧佛瑞（Bernadette Faurie）；趙英米譯. --
初版. -- 臺北市：大都會文化, 2007, 11
面：　公分, --（Sports; 5）
譯自：The Horse Riding & Care Handbook
I S B N：978-986-6846-21-2（平裝）
1. 馬術　2. 馬
993.1　　　　　　　　　96019852

大都會文化
METROPOLITAN CULTURE

馬術 寶典

The Horse Riding & Care Handbook

騎乘要訣與馬匹照護

北 區 郵 政 管 理 局
登記證北台字第 9125 號
免 貼 郵 票

大都會文化事業有限公司
讀者服務部收

110 台北市基隆路一段 432 號 4 樓之 9

寄回這張服務卡 (免貼郵票)
您可以：
◎ 不定期收到最新出版訊息
◎ 參加各項回饋優惠活動

大都會文化 讀者服務卡

書名：馬術寶典—騎乘要訣與馬匹照護

謝謝您選擇了這本書！期待您的支持與建議，讓我們能有更多聯繫與互動的機會。

日後您將可不定期收到本公司的新書資訊及特惠活動訊息。

A. 您在何時購得本書：_____年_____月_____日

B. 您在何處購得本書：_____書店，位於_____(市、縣)

C. 您從哪裡得知本書的消息：
1.□書店　2.□報章雜誌　3.□電台活動　4.□網路資訊
5.□書籤宣傳品等　6.□親友介紹　7.□書評　8.□其他

D. 您購買本書的動機：（可複選）
1.□對主題或內容感興趣　2.□工作需要　3.□生活需要
4.□自我進修　5.□內容為流行熱門話題　6.□其他

E. 您最喜歡本書的：（可複選）
1.□內容題材　2.□字體大小　3.□翻譯文筆　4.□封面　5.□編排方式　6.□其他

F. 您認為本書的封面：1.□非常出色　2.□普通　3.□毫不起眼　4.□其他

G. 您認為本書的編排：1.□非常出色　2.□普通　3.□毫不起眼　4.□其他

H. 您通常以哪些方式購書：(可複選)
1.□逛書店　2.□書展　3.□劃撥郵購　4.□團體訂購　5.□網路購書　6.□其他

I. 您希望我們出版哪類書籍：（可複選）
1.□旅遊　2.□流行文化　3.□生活休閒　4.□美容保養　5.□散文小品
6.□科學新知　7.□藝術音樂　8.□致富理財　9.□工商企管　10.□科幻推理
11.□史哲類　12.□勵志傳記　13.□電影小說　14.□語言學習（____語）
15.□幽默諧趣　16.□其他

J. 您對本書(系)的建議：

K. 您對本出版社的建議：

讀者小檔案

姓名：_____性別：□男 □女　生日：___年___月___日

年齡：1.□ 20 歲以下 2.□ 21 — 30 歲 3.□ 31 — 50 歲 4.□ 51 歲以上

職業：1.□學生 2.□軍公教 3.□大眾傳播 4.□服務業 5.□金融業 6.□製造業
7.□資訊業 8.□自由業 9.□家管 10.□退休 11.□其他

學歷：□國小或以下 □國中 □高中／高職 □大學／大專 □研究所以上

通訊地址：_____

電話：（H）_____ （O）_____ 傳真：_____

行動電話：_____ E-Mail：_____

◎謝謝您購買本書，也歡迎您加入我們的會員，請上大都會網站 www.metrobook.com.tw 登錄您的資料。您將不定期收
到最新圖書優惠資訊和電子報。

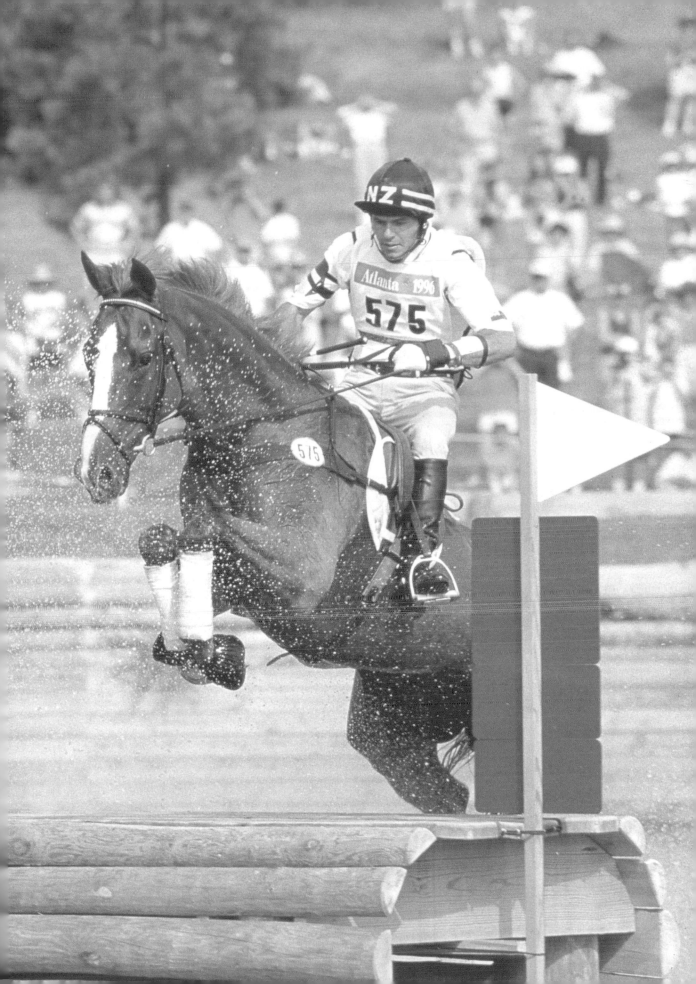

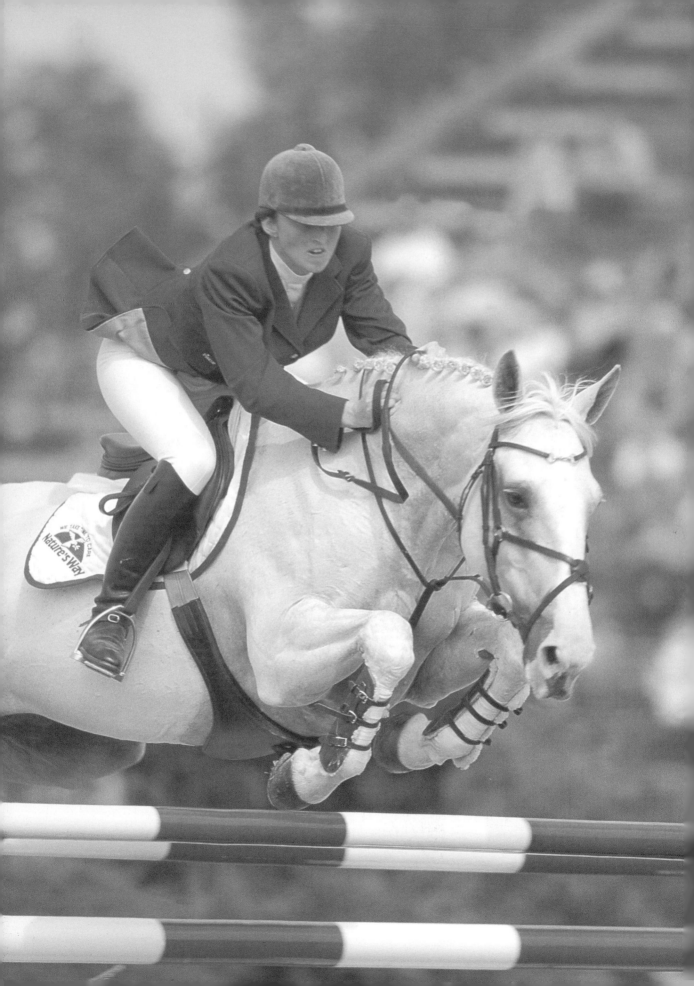